茶語時節

FOUR SEASONS AND TEA CULTURE

四季與茶文化

白芽奇蘭、顧渚紫筍、星野玉露、六安瓜片、陳皮普洱……
在四時流轉間，品味茶香與時光的深厚韻味

李韜 著

在立夏時節的綠茶香中，感受天地通泰的真味；
在冬至的煙燻山小種裡，感受磅礴浪湧的山嵐；

茗碗浮煙，香雋蘊藉，不驚時序若循環，
於此能否感受到「老覺梅花是故人」的親近和溫暖？

目錄

序言　光陰裡的茶香

　　因茶與李韜相識於 2007 年的部落格，當時只是默默關注，偶爾也會有些簡單的交流和碰撞，卻從未見過一面。

　　一晃就是十年，立秋前兩日，我正在北京蓮語學堂講授《茶與茶席》專題課程，突然收到李韜的私訊，邀我為他即將出版的新書寫篇序言，基於我對李韜長期的關注和了解，日日浸潤於美食與茶香裡的他，學養深厚，才華橫溢，自己反倒有些相形見絀了。

　　我自忖才疏學淺，難免會詞不達意，但還是欣然應允了，這就是茶的力量與緣分使然。

　　當天晚上，我和肖思學女士一起，與李韜相約在北京的棣蔬食茶空間見面了，相逢一笑，都是茶裡舊相識，沒有寒暄，勿需介紹，便覺已是故交，於是聊茶、聊書、聊美食，興盡至夜闌更深。

　　「雲天收夏色，木葉動秋聲。」立秋的夜晚，我閱讀著李韜四季喝茶的美文，興奮不已。新書開篇就是立春，馥郁鮮靈的茉莉花茶，辛溫發散，芳香解鬱，正是春寒料峭裡的最美滋味。雨水時節，他在品白芽奇蘭，暗合了

順應節氣飲茶的養生之道。他在書裡寫道：「十泡轉淡，尾水的顏色仍是明亮的黃，有甜潤微酸的氣息。」一泡陳茶，茶湯裡氤氳的酸與甜，自然天成，能夠彼此抑制各自的偏性，酸甘化陰，生津止渴，既是當下節氣裡的品飲最宜，也是早春的絢爛至極，在季節流轉中的歸於平淡。淡茶溫飲最養人。

李韜的茶湯裡，不唯有喜悅，也有淡淡的惆悵。驚蟄時節，江南的茶芽正在萌動脫殼，他卻在品飲蒙頂山的甘露新茶。四川是他的第二故鄉，蒙頂甘露瀹泡出的啜苦咽甘、幽幽蘭香，成為他糾結於北京留不下、故鄉山西回不去的鄉愁裡的最好慰藉。松上雲閒花上霞，茶是滌煩子，又是忘憂君，有茶的時光，一切的煩惱，都會雲淡風輕、煙消雲散。

李韜寫茶的文字感性，清簡素寂，同時閃耀著理性的光輝。感性，使得文章唯美耐讀；理性，對茶的描述會更準確，利於鑑賞。從立春，到大寒，在春生、夏長、秋收、冬藏裡，在不同的節氣，不同的環境，因時因地因心情，他品飲著不同的茶類，茶品之豐富，令我也望塵莫及。李韜的茶文處處流露著傳統養生與飲茶的智慧——節氣像一根青翠可愛的竹子，「節」是竹節，「氣」就是充盈在竹節內的空間。李韜對節氣的理解與描述，非常具

象而又恰當。而健康的飲茶，就如「茶」字一樣，是人在草木中詩意的生活方式。

健康的喝茶方式，一定要遵循季節的變化，這就是天人合一。人體從冬至開始，陽氣漸次向外浮越，內寒而外熱。從夏至開始，陽氣由外至內漸漸收斂，逐步內熱而外寒。人體這種隨節氣的微小而玄妙的變化，啟示我們健康喝茶要因人而異，因時而變，透過不同茶飲的寒溫變化，來隨機調整身體的陰陽平衡，這才是飲茶賦予我們終極的健康意義。喝茶利於健康，一定要學會健康地去喝茶。喝茶健康與健康喝茶，有著本質的不同，中間隔著的，就是一本關於飲茶的嚴謹客觀的指導書籍，而李韜的新著，無疑就是值得推薦的力作。

紅了櫻桃，綠了芭蕉。綠肥紅瘦，回黃轉綠，盛極而衰，衰而後盛，這不就是二十四節氣中自然的四時變化嗎？流光容易把人拋的，是「躲進小屋成一統」，是忽視了季節變換的人。藉由茶，讓我們重新回歸自然、融入自然，在四季的變化中，在節氣的光影裡，自在愉悅地去品飲一盞包含著節氣能量的茶。茗碗浮煙，香雋蘊藉，不驚時序若循環，於此能否感受到「老覺梅花是故人」的親近和溫暖？

靜清和

前言　節與氣

　　節氣，我們現在當作一個詞來理解。可能大部分的人對節氣的理解已經比較模糊了。實際上，在中國古代，「節」和「氣」是兩個詞。

　　古人根據太陽一年內的位置變化以及由此所引起的地面氣候的演變次序，把一年三百六十五又四分之一的天數分成二十四段，分列在十二個月中，以反映四季、氣溫、物候等情況，這就是二十四節氣。每月分為兩段，月首叫「節」，月中叫「氣」。所以，從這個角度來講，節氣是按照「太陽曆」來說的。

　　古人將一個太陽年，劃分為季、節、氣、候，1 年 =4季 =12 節 =12 氣 =72 候，這就是季節、氣候的定義。十二個月，每月設一個「節」，中間設「氣」，如同劃分出十二竹節，竹節中間充氣，此乃節氣的由來，也是氣節、節度的本意。

　　但是中國人也很喜歡說陰曆。陰，是指太陰星，就是天上的圓月，是根據月相變化來計算的曆法。因為地球繞太陽一周為三百六十五天，而十二個陰曆月只有約三百五十四天，所以古人以增置閏月來解決這一問題。

　　閏月，就是根據節氣來確定的 —— 如果一個月有節無氣，我們就設置閏月。

　　這樣一來，透過設置閏月和二十四節氣的辦法，使得曆年的平均長度等於回歸年，將太陽、月亮的週期實現了陰陽合一，因此，中國的「農曆」實際是一種比較科學的「陰陽曆」。我們日常說話，常說「農曆」就是「陰曆」，雖然大家都理解，其實不完全正確。

　　二十四節氣以太陽正照南迴歸線的「冬至」起算，經歷小寒、大寒、立春、雨水、驚蟄、春分、清明、穀雨、立夏、小滿、芒種、夏至、小暑、大暑、立秋、處暑、白露、秋分、霜降、立冬、小雪、大雪，再至冬至為一歲，其一節一氣為一個月，以冬至起子月，所以古時的「冬至節」是個很重要的節日，過節也很隆重。到了夏朝，則以立春（即寅月）為一年的開始，一直沿用至今。

立春

靜待花期

「立春」，大部分人的重點都會放在「春」上，頓時聯想出一片春回大地、綠柳萌發、山花爛漫之景象。其實，立春時節，中國的大部分地區尤其是北方還是比較寒冷的，但是在宇宙大的運行之中，春天已經在醞釀了。

我們的古人對自然的觀察很細緻。他們敏感地發現到了正月，陽能逐漸上升，氣溫也開始上升，宇宙中發生著規律性的聯動變化。為了推演這種時間和空間的複雜關聯性，他們採用了卦象這種具形象的工具。而立春被描述為地天泰卦，下面三爻都是陽爻，所謂「三陽開泰」，就是說已經有三個陽了，萬物開始萌發生氣，立春是節，相隔十五天的雨水是氣。

明代有一本關於植物栽培的書叫作《群芳譜》，僅看名字，就彷彿一派春天的感覺。《群芳譜》對立春的解釋十分到位：「立，始建也。春氣始而建立也。」雖然物象不是人們想像的春天，但是立春為春天的建立開創了格局。

　　立春的三候是：「一候東風解凍，二候蟄蟲始振，三候魚陟負冰」。說的是自立春始，第一個五日裡東風送暖，大地開始解凍。第二個五日後，蟄居的蟲類在洞中慢慢甦醒，但還不是驚蟄那樣開始出現在地面以上活動。再過五日，河裡的冰開始融化，魚便到水面上游動，那些薄薄的碎冰片看起來就像是被魚背著一樣浮在水面上。

　　立春之後，人體內的陽氣自然而然地順應天地陽氣，希望舒張萌發，雖然氣溫不高，人們卻總有想伸手伸腳的衝動，不願意多穿衣服。但老人知道還不到時候，故而常常教育年青人要「春捂秋凍」。而人在精神層面上也自然而然地升起希望，故而祈福、祝願都難以抑制。民間春遊從此開始，大人們、孩子們都迫切希望親近自然。吃春餅、春捲是立春的習俗，尤其是春餅，食材豐富，色彩繽紛，不僅滿足的是人體的需求，同時也傳達出人們對未來的希冀和祝願。

　　這次的立春，我選擇了兩款茶，作為這個節氣的當下之茶。有意思的是，都是福建的茶。一款是茉莉花茶，一款是福建的老白茶。我喝白茶，不拘是銀針還是牡丹，然而老壽眉喝得多些。茉莉花茶香氣馥郁，花又主發散，適合助力陽氣生發；老壽眉溫潤清雅，適合春天那種不慍不火的感覺。

茉莉花茶：此時此刻的味道

整個北方，曾經是茉莉花茶的天下。我是山西人，讀書的時候，我有個關係很好的同學，家裡總有紙盒裝的「天山銀毫」，每次沖泡，都香得不得了，又不衝鼻子，喝著、聞著都很舒服。後來才知道這茶和新疆沒啥關係，是一種福建寧德產的茉莉花茶。

茉莉花茶福建產的較多，除了福建，浙江、江蘇、廣西和四川也產。

茉莉花茶有過非常輝煌的歷史，雖然如今它彷彿變成了「不會喝茶」和「低端茶」的代名詞。在中國古代文化最為絢爛的時代，宋朝那一片雨過天青的溫潤裡，已經將龍腦加入貢茶裡，出現了「花茶」這一茶葉大類。

不過，正式用鮮花作香料窨製花茶是在明朝。明朝是個器物粗糙體大的朝代，然而茶事卻有自己的細膩：他們會用木樨、茉莉、薔薇、梔子、木香、梅花等各式鮮花窨製花茶。

在宋朝的時候福建就已經廣泛地種植茉莉花，現在茉

莉花更是福州的市花。19 世紀中葉到 1930 年代，福州茉莉花茶生產發展到鼎盛時期；彼時，京、津茶商雲集榕城，大量窨製茉莉花茶運銷東北、華北一帶的大城市，福州由此成為全國窨製花茶的中心。而西方尤其喜歡這種花香濃郁的茶品，福州花茶遠銷歐、美和南洋各地，為數甚鉅。四川在 1884 年從福州引種茉莉花苗；1938 年，福州的窨花技藝傳到蘇州，所以這些地區都發展成了中國重要的茉莉花茶產區。

四川本身是產茶大省，成都又是休閒之都，有喝茉莉花茶的傳統。

成都茶廠最有名的品種就是「三花茶」── 不是三種花製成的茶，而是三級茉莉花茶。老成都人視茶館為客廳，日上三竿自然醒後，趿拉著鞋子，睡眼惺忪地上了街，先在麵館吃碗麵，然後再走兩步踱進茶館，喊：

「幺師，來碗三花！」茶館裡的夥計，尊稱是「茶博士」，俚稱是「幺師」。普通成都人都喝三級花茶，夠味，耐泡，又便宜，所以老成都人每天都是「來碗三花」。碗是蓋碗，老成都人喝茶都是蓋碗茶，一般是青花瓷的茶托、茶碗、茶蓋三件套。喝茶期間基本是瞇著眼晒太陽，也不說話，茶蓋翻起插在碗和托之間，夥計就會提著銅壺來添水，無事便是一天。不過我印象裡，他們有事

的時候不多。在成都喝茶，我印象最深的是在成都青羊宮喝到的茉莉花茶。道姑收完錢，便直接按人頭給你幾個裝好茶的蓋碗，自己尋找桌椅，坐好後有人來添水。

後來我去美國洛杉磯，那裡的四季並不分明，總是溫暖的。有一個休息日不知道怎麼就突然想起了茉莉花茶，約了朋友專門去西來寺泡茶。

茶葉是日本 LUPICIA 出的茉莉工藝茶，看著是一個茉莉銀毫的大球，泡開來，會有千日紅的小野菊浮起。就在西來寺的草坪上，遠處是石雕的小和尚，在異國他鄉的天空下散發出一片茉莉茶香。

現今我養成了一個習慣，每年春天都會買一些茉莉花茶，福建產的多些，有的時候也買四川的碧潭飄雪。傳統上，花茶裡的乾花越少越好，窨製的次數越多越貴。以前一般都是七窨七提，就是利用茶葉吸味、鮮花吐香的道理，將半開的茉莉花放在茶坯中，吸完香後再把乾花揀淨，反覆七次。後來一些廠家為了降低成本，第一遍先用白蘭花窨製，再用茉莉花窨製，道數也改為三窨三提。這樣的茉莉花茶品質就下降很多，因為白玉蘭的花香，聞著濃郁，卻有點「悶」，不如茉莉花的清雅有靈氣。更有甚者，茉莉花茶標準的出廠水分含量為 8%～ 9%，不允許超出 9%。但有的廠家，為了彌補下花量少、茉莉花茶內

香不足，故意把茶葉出廠的水分提高到 9% 以上。一方面茶葉在乾聞時鮮靈度好，另一方面也可以增加茶葉重量，可是這樣的茶，聞起來香，喝起來卻不香，也就埋下了「茉莉花茶就是低端茶，品質不佳」的認知伏筆。

我愛茉莉花茶，是喜歡它芳香開竅，又蘊含著茶香。連續幾個立春節氣的茶會，我都選了不同等級的茉莉花茶。每次有人看到我喝茉莉花茶，他們都會驚詫一下，我知道他們內心一定在說：這個愛茶的老師，怎麼會喝茉莉花茶這種低端茶？那不是不會喝茶的人喝的嗎？我開始還辯解幾句，後來便不說話了 —— 只要你自己開心，有的時候不要那麼敏感吧。過去的已過去，未來又還未來，重要的是我們把此時此刻的茶水倒在此時此刻的杯子裡。品這碗茉莉花茶，喝的就是此時此刻的味道吧。

白茶：七年之寶

　　白茶，也許是天空的雲霧凝成的精華。在福建福鼎，人們採摘了細嫩、葉背多白茸毛的芽葉，不炒不揉，就是用大自然的陽光晒乾，如果天氣不好，就耐心地用文火烘乾，把茶葉的白茸毛在乾茶的表面完整地保留下來，成就了最為純真的銀白和帶著青澀的草香。

　　最漂亮的，還是白毫銀針和白牡丹。頂級的白毫銀針，滿覆銀毫，又比較粗壯挺拔，好像充滿肌肉的力量；而白牡丹會在白毫下隱隱有綠色露出，仿若白紗下面隱現著綠色的裙裾。最常見的當然是壽眉。其實以前還雜著一種貢眉。貢眉是白茶菜茶製成的，菜茶是群體種，也叫「小白」。實際上貢眉要比壽眉等級略高一些，因為還是有芽頭的。而福鼎大白茶的芽製成了白毫銀針，抽針後的片葉製成的白茶就是壽眉。壽眉以前叫作「三角片」，仿若枯葉蝶，葉片比較薄，有著斑斕的秋天落葉的顏色。

　　白茶存放時間越長，其藥用價值越高，有「一年茶、三年藥、七年寶」之說，一般五六年的白茶就可算老白

茶，十幾二十年的老白茶已經非常難得。白茶因為火氣較小，一直作為下火涼血之用，新白茶的草葉氣仿若杏花初開，而隨著年份增長，香氣成分逐漸揮發，湯色逐漸變紅，滋味變得醇和，茶性也逐漸由涼轉溫，泡好的老白茶會有棗香或者藥香發散出來，聞著就讓人舒緩和放鬆，老壽眉的表現尤為突出。

茶確實是中國人最早的「藥」啊。古代那些羈旅中人於旅途中，在歇息的片刻，會從破舊的藤箱或者背包裡，拿出隨身的一小包茶葉，用山泉水煮了或者沖泡，這樣那樣的茶香就充溢了那一小片空間，飲用的人發出一聲輕嘆，因為一種來自內心的舒爽。在這舒爽之中，那些初期的病痛也慢慢抽離出去，與懷念故鄉的水氣一起升上高空，變成繚繞在山間的雲霧。而飲茶人的目光跟隨著這些雲霧，繞過山巒、溪谷，看到春天柔韌扭轉的紫藤、夏天陪伴著翠鳥的紅蓮、秋天隱逸在竹籬旁的金菊、冬天襯著白雪的蠟梅。這幅糅合了遠山近水、四時花卉的中國畫，正是旅人藏在內心的美好故園。

這種美好裡誰能說沒有散發著縷縷茶香呢？「茶」這種藥，不僅醫治身體，更加療治心靈，它的功能，一個是治療，一個是參悟。不論東方的大道，還是西來的佛法，中國文化的種種，都籠罩在這茶香之中，讓人頓悟或者長思。

立春

在古代中國，茶曾被認為難以離開舊土，因此它還有一個名字叫作「不遷」。可是它卻溫暖了旅人的手，明亮他們的眼，並且跟著他們，從雲南走到四川，又沿著長江去了湖南湖北，更慢慢出現在了福建、江蘇、廣東、浙江……茶之為寶，在於它穿過漫長的歷史甬道，給了我們真實而長久的慰藉，並且歷久彌香。

雨水

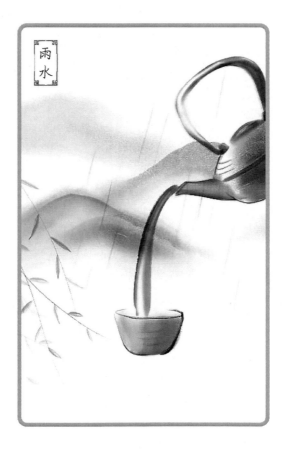

雨水

 雨水

思患而防

　　雨水,是正月的第二個節氣。元朝的吳澄寫了一本書,叫作《月令七十二候集解》,書中對節氣的解釋非常精確。其中對於「雨水」的解釋是這樣的:「雨水,正月中。天一生水,春始屬木,然生木者,必水也,故立春後繼之雨水。且東風既解凍,則散而為雨水矣。」這段話字面意思很明白,但是可能一般人會有疑惑。因為雨水這個節氣,大都在農曆正月十五前後,南方還不溫暖,北方更有可能仍會下雪,似乎離下雨還很遠。

　　其實這正反映出了古人所思所想的高妙之處。古人認為,春是從木開始的,這裡的木是五行中的木,表象之一就是植物在春天開始萌芽生長。然而植物的萌芽生長是離不開水的,故而立春之後,雨水必須跟上,五行才能真正運轉。這種想法在自然中其實得到了印證,就是在雨水節氣後降水量開始增加,而在降水形式上,雪卻漸漸少了,一切都在為春雨醞釀。

　　中國有句老話叫作「萬事俱備，只欠東風」，立春是東風既解，雨水就是春雨即來。雨水即將來了，但是實際的天象上還不是雨，可是農作物、其他植物都需要雨才能萌發生長，成熟後才能滿足人類的生命需求。那怎麼辦呢？前人想法的高明之處在這裡又上了一個臺階 —— 人不要和自然對抗，但是要摸清自然規律，積極投身進去，產生能量交換。所以要求人們在雨水這個節氣，思患而預防之。也就是說，春天來了，天地給了解凍的春風，給了生命的雨水，人在這裡是單純地等待還是要必須有所作為？答案是明確的，天時再好，農作物不可能自行生長，人們必須付出自己該付出的，才能最終收穫勞動果實。

　　說到雨水，我想到了兩款茶。一款是普洱茶中的昔歸茶，幾次品飲昔歸都恰逢下雨。雨意和昔歸飄忽潤澤的香氣十分相配；一款是白芽奇蘭，如山嵐般的蘭花香，給人希望，給人信心，令人振奮，恰好是君子思患而防之的真意。

 雨水

壩糯籐條茶，精靈舞動的香氣

1999 年去麗江旅遊，算是正式在雲南接觸到普洱茶，後來一度定居大理，交了不少熱愛普洱茶的茶友。再後來 2006 年去騰沖，感受到了高黎貢山一帶普洱茶中那種淡淡的火山灰味道，再到 2008 年自己開始訂做勐海茶區普洱茶，一直到今天，喝過那麼多林林總總的普洱茶、真的假的普洱茶、有故事沒故事的普洱茶、大廠小坊的普洱茶，我從來都是毫不掩飾我對臨滄茶的偏愛。

第一次喝臨滄茶，碰到了昔歸生普，那種驚艷回想起來依然清晰。

慢慢接觸多了，我對臨滄茶整體的評價就是：特別乾淨，充滿陽剛之氣，因而當下喝香氣勁揚，而陳放後，內質轉化迷人多變，非常穩定。這幾年臨滄勐庫的茶逐漸在市場上得到廣泛認可，而最有名的應該就是冰島。

以冰島為界，分成了東半山和西半山，也各有名寨。西半山知名的有冰島、懂過、大戶賽、小戶賽和大雪山等等，東半山知名的有正氣塘、忙蚌和壩糯等。

　　東半山的茶樹迎接朝陽，西半山的茶樹送走夕陽。所以兩個地方的茶各有特點。西半山的茶柔和但是內質豐厚，口感綿綿不斷；東半山的茶活潑，香氣層次豐富、高揚，如日初升。2020 年茶區大旱，茶葉發芽率不是很高，但是春節期間卻下了兩場小雨，土壤墑情是夠的，特別是對於那些根系很深的老茶樹。所以，當相識了 14 年的朋友岩刀問我要做什麼茶的時候，我想了想，說，我想要壩糯的古樹。

　　2018 年前壩糯還沒有通公路，它是臨滄最後一個通公路的地方，不過這通了的公路也不咋好走。因為不好走，去尋茶的人不多。從茶的角度來說，被少打擾的茶活得都要好一些。而且，還有一點很主要的，壩糯的古茶樹都是籐條茶。

　　籐條茶，不是一個茶樹品種，而是漫長的人工馴化、栽培、利用茶樹產生的結果。勐庫大葉種是最古老的茶樹品種，在被人類利用的千年歲月裡，不斷散發出光彩。其中，為了減少爬高上低的去樹頂採摘鮮葉，當地的人們在茶樹生長的時候開始適當打頂，而讓其側枝更多的萌發；此外還把較高處的側枝也適當修剪，這樣樹枝延伸下沉，而枝條頂部茶葉葉片生長集中，就像籐條一樣。特別是那些樹齡超過百年的老茶樹，一棵樹就有上百根籐條，最長

的籐條可以達到 4 ～ 5 米。籐條茶的養分比較集中，茶葉內質非常優秀，特別是壩糯海拔高，平均在 1,840 公尺，生態良好，生物多樣性豐富。而壩糯種植茶樹的歷史不會晚於冰島，當地拉祜族和漢族都有很長的種茶歷史，累積了豐富的經驗。

當岩刀把頭采的 300 年古樹春茶寄給我的時候，我正被急性鼻炎折磨中。過了一星期我才試茶。一打開袋子，特別濃郁好聞的香氣，到底是什麼香呢？我在腦海裡搜尋可以比擬的事物。嗯，是青梅子和青橄欖還有茶香混合在一起的味道啊。燒了水來沖泡，支棱的茶葉變得柔韌，香氣迅速地擴散在整個房間，依然是青橄欖的鮮氣和山野之氣的茶香。

看看茶湯，特別通透，但是就像是有膠質般，那些小氣泡都鑲嵌在水裡，是茶湯內質豐富的表現。喝了一口，順滑，有絲絲的苦，迅速化成甘甜。

連續沖了十幾次，讓我過了一回茶癮。

給它起個名字吧。想起來清朝詩人黃紹芳詠橄欖的詩句：「珍珠粒粒露華鮮，崖蜜檀香味絕妍。」就叫它「露華」吧。

白芽奇蘭，卻見春葳蕤

　　我一直告誡自己：茶之一道，紛繁複雜，變化多端，雖有自己的諸多理解，然而勿輕下定論。不過，喝了三十多年茶，見到的茶不少，動心的反倒是越來越少了。不到十歲的時候，曾經喝過長條小紙盒裝的安溪鐵觀音，印象裡應該是棕褐色，好像也不是球形，是蜷曲的條索狀，具體味道不記得了，然而就是覺得好喝得不得了，覺得這名字貼切，觀音甘露啊，也就是如此吧？

　　長大了，二十多歲，北方不再是茉莉花茶和綠茶的天下，出差到中原的鄭州，看到茶城裡鐵觀音絕對占半壁江山。然而，這樣的鐵觀音，我不喜歡。那是青翠的球狀茶葉，聞起來還是青草的氣息，既不明媚也不穩重，喝到嘴裡是輕浮的香氣。也許不怪鐵觀音，因為市場上充斥的是臺灣輕發酵烏龍，而據說客人是喜歡這青翠的色澤、高揚的香氣的。

　　我曾經和茶圈子裡著名的茶人王平年兄探討過鐵觀音的問題。他的重點落在茶園的冒進，生態的紊亂，我們已

 雨水

經不能提供好的地力以反映鐵觀音最原始的能量；我的偏執在於憤怒鐵觀音拋棄了傳統的工藝，輕發酵、不焙火或者輕焙火，造成了茶湯質感的全面退化。我知道我把原因過分糾結在這一點上，其實任何一個茶品，都是品種（香）和工藝（香）的結合，甚至原料因素占比要更大一些。但是從大的茶區來看，鐵觀音的這一做法不僅影響了它自己，連帶永春佛手、黃金桂等等也受到波及了。真正的幸福都在歷練苦難之後，真正的觀音韻、佛手香也是在焙火之後才真正地顯現啊。

受影響的還有白芽奇蘭。我在洛杉磯出差，當地老華僑神祕地給我一泡茶葉，還告訴我是真正的好茶，說我肯定沒喝過。我如獲珍寶，專門休假一天品飲。開湯一嘗，原料不錯，工藝太差，可惜了這泡白芽奇蘭。白芽奇蘭以前一直是作為色種，拼配在鐵觀音之中，它有特殊而持久的蘭花般的香氣，讓觀音韻充滿奇妙的層次感。它的定名時間比較晚，有的說是 1981 年，但比較穩妥的時間是1990 年後。在大陸，白芽奇蘭的知名度遠遜於鐵觀音，雖然也受輕發酵影響，但影響程度不深，而且老茶人不太看所謂「市場」風潮，還是堅持傳統技術做茶，所以反而我更喜歡白芽奇蘭。

　　白芽奇蘭的原產地是福建平和。以當地本地茶樹製茶，都呈蘭香一脈，故曰「奇蘭」，又分早奇蘭、晚奇蘭、竹葉奇蘭、金邊奇蘭等小品種。而一種芽梢呈白綠色的奇蘭，就被定名為「白芽奇蘭」。平和是琯溪蜜柚的原產地，果樹和茶樹共生的美景，確實養眼養心。發源於平和縣葛竹山麓的梅潭河，流到了另一個名茶之鄉 —— 廣東梅州的大埔，最終融入了那裡生長的茶樹裡，成為我案頭這罐白芽奇蘭的一部分。

　　這批白芽奇蘭已經陳放了至少五年。第一泡，我稍微放輕了沖泡手法，但是沒有降低水溫，不到十秒就已出湯。沒有火味，卻有仍然活潑的蘭香，嘗一口，茶湯尚淡，可是我知道這香氣是有根的。可以高沖了，也不用增加浸泡時間，一般都在二十秒左右出湯，湯質非常穩定，直到六、七泡時才出現了隱藏的火功之氣，九、十泡轉淡，尾水的顏色仍是明亮的黃，有甜潤微酸的氣息。

　　沒有經歷過繁華的質樸，不是單純而是簡單；沒有絢爛的歷程得來的平淡，那是寡淡。這陳年的白芽奇蘭，正在絢爛和平淡之間，兩者皆有，確是難得的好茶啊。

驚蟄

 驚蟄

天地盈虛

　　驚蟄是農曆二月的第一個節氣。《月令七十二候集解》中說：「驚蟄，二月節。《夏小正》曰正月啟。蟄，言發蟄也。萬物出乎震，震為雷，故曰驚蟄。是蟄蟲驚而出走矣。」這一節氣和立春、雨水一脈相承：立春東風解凍，雨水春雨醞釀，而驚蟄春雷始鳴，天地震動，那些昆蟲、走獸在立春時已經有甦醒的跡象，還在「懶床」，這一下全部嚇醒。彷彿一場生命的大戲，前兩個節氣還在舞臺上布景準備，驚蟄一到，大幕拉開，生長的戲碼就要轟轟烈烈地上演。

　　中國的古人是非常在乎人與自然的聯結的，因此用天的虛與地的實來體現，人就在這一虛一實間感悟遵行天地大道。驚蟄一般是每年公曆的 3 月 5 日或 6 日，往往在農曆二月初二的後幾日。「二月二，龍抬頭」，二月二是民俗裡很重要的一個日子，家家戶戶的男人們都在那一天剃頭，借助龍抬頭的好運勢。這個龍是天上的龍，是潛龍勿用的龍，是個在地上觸摸不到然而又可以借助實相來理解

的龍。龍是鱗蟲之首,行雲布雨,立春起東風,風雲既來,雲從龍,而雨隨之,所以,雨水準備。龍一抬頭,驚蟄後百蟲皆走,春天真正出現,人們必須忙碌起來了。所謂一年之計在於春,春天不忙碌,秋天無糧收。類比來說,這個「糧」其實是指一切勞動的成果。

驚蟄的震為雷,雷為農作物的生長提供了自然的肥料。我曾經在大理居住多年,大理有種美味的特產就是長在白螞蟻窩上的雞樅菌。野生雞樅的生長和採摘都是雷雨季。天一打雷,大氣氮氣快速增加,隨雨水落到白螞蟻窩上,形成複合的氮肥,雞樅的菌絲會迅速生長,成為不可多得的菌中之花。對於其他莊稼來說也是一樣的,一場雷雨,不啻於從天而降的肥料。

涉及到雷火震動的卦象叫作「雷火豐卦」,解釋中有這樣的話:「豐,大也。明以動,故豐。王假之,尚大也。勿憂宜日中,宜照天下也。日中則昃,月盈則食,天地盈虛,與時消息,而況於人乎,況於鬼神乎?」大體是說,盈虛之間、滿虧之變,是種規律,天地尚不能避免,何況人呢?天地盈虛傳達出一種消息,人就應該跟著消息而動,在該努力時盡量地累積,才能應對未來的虛耗。

所以,驚蟄,與其說驚的是百蟲萬獸,不如說是在催人奮進啊。這種天地大義,讓我想到了天地間的茶,更加

 驚蟄

自然的茶。記述這一節氣我飲用的茶，兩款，都是綠茶，
一款是甘露普慧禪師遺留的蒙頂仙茶，一款是通過歐盟農
殘檢測的納雍綠茶。

蒙頂甘露：蒙山頂上一枝蘭

　　我從不吝嗇表達我對成都的喜愛，以至於我在成都安了一個家。我的青年時代工作地和生活地無法真的同步──北京進不來，而故鄉又回不去。內心當然充滿了感傷，在青年時連根拔起，往往預示著在老年無枝可依。索性，便放眼全國吧。開始的家從太原搬至大理，為了父母養老；後來又從大理搬到成都，是為了女兒能夠上學，而我的戶口從太原遷到成都相對容易。人活到中間，當然考慮的不是老的就是小的。

　　對成都的喜愛其實不完全是所謂的休閒，而是感於整個成都平原的接納性。成都和我工作的北京甚或曾經為家的大理，有著相同的地方：比如悠久的歷史，相對完整的子遺，以及在現代和古蹟中隨時的變換。你看，從春熙路到武侯祠不過十幾分鐘的車程罷了，但是又各有特質──大理是偏於一隅的明豔；而北京是表面的大氣，骨子裡不可抹去的優越基因；成都卻是如此可愛，可愛到平民亦能有自己花費不多卻同樣安逸的生活。在中國的大

都市裡，還沒有哪個像成都這樣，如此為普通民眾撐出一片生活壓力不大的天堂。

出於工作的需求，我多次從北京飛到四川，然後從成都坐車一路向甘孜奔去，伴隨我的除了同事，就是奔流不息的大渡河。回程的時候，有了心情去觀察，氣勢磅礴的河水，在康定咆哮不已，在瀘定聲勢震天，拐到雅安的時候，卻安靜極了，水色也從黃色變成碧綠，路程再變，又看到靜靜流淌的青衣江，我知道，雅安是個風水寶地。

因為塌方，我們穿雅安而過，影影綽綽望見了蒙頂山，可是因為趕路，不可能停留。即便從雅安兄弟友誼藏茶廠門口路過，也無閒暇拜訪。

一路倍道兼進地回到成都，住下來，隨便走走，在和境茶社歇腳，卻成就了一段我和蒙頂甘露的緣分。

蒙頂山產的茶，書上說得多的是蒙頂黃芽、蒙頂甘露和蒙頂石花。黃芽是黃茶，石花和甘露是綠茶。因為市場的原因，黃茶現在品種稀少，品質也普遍下降，連帶著我對蒙頂甘露也不怎麼重視。看到茶師給我泡蒙頂甘露，我連自己的隨身茶盞都沒有拿，就用茶社裡的杯子隨意喝一口。

呀，怎麼這麼好！是特別悠長的香氣，初始是自然的青葉的味道，慢慢地品出來是蘭花特有的濃郁的令人舒暢

的香氣。蘭花之所以高妙，是因為在山間啊，而這蒙頂甘露也如蘭花一般吸收天地靈氣，才舒展出這樣一種高妙之香吧。

品了幾泡茶湯，賞乾茶，乾茶倒是果香濃郁，蜷曲著，附有濃密細小的銀毫。再看葉底，並不十分翠綠，雖不經過悶黃，卻也比其他綠茶顏色偏黃些，都是細嫩的茶芽，聞起來還是冷冷的蘭香，讓人舒展了一室一心的惆悵。

茶緣即人緣。因這一碗蒙頂甘露，我和茶師攀談起來，才知她是這家茶社的老闆。在成都寬窄巷子旁這樣的地段開店，沒有些斤兩是很難支撐的，老闆看來年紀雖然不大，卻溫柔中透著俐落，泡茶講茶自有一番態度，很是難得。我就這樣認識了羅妮，也因而在後來得以一起去蒙頂山訪茶。

初上蒙頂山，事事都是新鮮的。蒙頂山的茶是老川茶種，據傳是西漢時甘露普慧禪師吳理真[A]親手栽種。吳理真在上清峰栽了七株茶樹，蒙山茶都是這七棵茶樹的後代。唐玄宗天寶元年（西元 742 年），蒙頂茶成為貢品，作為土特產入貢皇室。

[A] 出處為成書於清道光丙午年（西元 1846 年）的《金石苑》之《宋甘露祖師像并行狀》。《行狀》原文：「師由西漢出，現吳氏之子，法名理真。」但因此文不能作為證據文獻，故而應當做傳說看待。

 驚蟄

作為貢茶，蒙山茶貫穿了中國的整個封建時代，直到清朝，蒙頂茶仍然是皇室祭祀太廟所用之物，「皇茶園」所產茶葉，是天子用來祭天的，即使皇帝也不能飲用，而皇茶園外出產的茶葉作為副貢和陪貢，皇帝才能品飲，也很難得賜給重要的大臣。

那一次的蒙山之行，我對蒙頂甘露有了更為直觀的認知。在蒙山的千年茶樹王旁俯仰天地，對人在草木間有了更為深刻的理解。而在那之後，我又陸續接觸了化成寺禪茶以及不少四川茶人，都是蒙頂甘露帶來的迴響，這一切於我，始終心有感觸，念念不忘。

納雍綠茶：乾淨的味道

我喝過的貴州綠茶不多，都勻毛尖、貴定雲霧和湄潭翠芽三種而已，然而對貴州綠茶印象不錯，尤其是湄潭翠芽，作為細嫩的茶葉，不僅初喝清鮮馥郁，即便放了幾年，也能有不錯的口感，這說明內容物很多，保存得當，亦有品飲價值。

選用「自嘉」茶做試飲活動，出於兩點：一是納雍綠茶我沒喝過；二是自嘉茶的納雍綠茶通過了瑞士 SGS 的 EU87/2014 版標準的農殘檢測認證。每個人都有每個人的成長軌跡，一個人的經歷給一個人很大的影響。

我 1997 年大學畢業的第一份工作是酒店，酒店當時在做 ISO9001 認證，認證公司就是瑞士 SGS。那次認證教會我很多，尤其給了我系統管理的思維理念，也讓我對 SGS 嚴謹的標準和認證流程印象深刻。能通過 SGS 的認證，是一個非常有力的信任背書，尤其是 EU87/2014 這個標準對茶葉特別是中國茶葉有更為重要的意義。

驚蟄

EU87/2014 是歐盟 2014 年對於茶葉農殘要求的新標準。農藥殘留，是中國茶葉的軟肋所在。資料顯示，2014 年中國輸歐茶葉被歐盟通報 18 批，農殘超標是主因。而中國的茶葉農殘檢測共 28 項，比發達國家少得多。至於茶葉生產標準，只相當於歐盟、韓國、日本 1970 和 80 年代的程度。自嘉茶的納雍綠茶通過了 EU87/2014 標準的 191 項農殘檢測，這是非常不容易的。

食品安全是個底線，在這個最低標準的基礎上，茶葉的味道就很重要了。雖說「各有各味、適口者珍」，然而好山好水出好茶，總歸來說是不錯的。納雍，縣名，屬於畢節地區，位於貴州省西北部，因納雍河而得名。納雍盛產一種黑色的大理石，稱為「納墨玉」。產茶區植被多樣，海拔在 1,800 公尺以上。這些因素具備了出產好茶的地理條件。

歷史上，納雍也出過土貢茶，雖然不是朝廷指定，但是水西地區會將納雍姑菁村的茶葉納奉清廷。在明朝水西地區曾經出過大名鼎鼎的人物，就是電視劇曾經上演的奢香夫人。不過關於姑菁茶的歷史記載不是特別清晰，大體上來看，它應該和今日綠茶製法不同，是使用當地中、大葉種茶，炒青後再日晒或者炭烘乾燥，然後再淋水復炒至乾，最終成茶。而且據說姑菁茶選料較為粗老，只熬煮不

沖泡，也有一些後發酵的過程，那應該類似於普洱茶了。康熙年《貴州通志》記載「平遠府茶產岩間，以法制之，味亦佳」，這個「平遠府茶」，應該指的就是姑菁茶。

我品飲的納雍綠茶是獨芽茶，炒青工藝，三萬多個芽頭製成一斤茶。

乾茶色澤翠綠，帶有鵝黃，芽頭如小筍，有炒板栗般的濃郁香氣。我想了想，不想把茶悶壞，乾脆用碗泡法吧。選了一個日本洸琳窯的汲出揃，沖了80℃左右的熱水，靜靜等著。待得茶湯泛綠，用木勺推開茶葉，將茶湯倒在厚白瓷匀杯裡，再轉入品杯裡，靜了靜，喝一口，嗯，清鮮的味道，略略有些苦，再喝一口，有些類似西湖龍井的味道，但是濃郁得多，直白而強烈。香氣也轉變成了炒豆香，茶湯是順滑乾淨的。又泡了兩遍，茶湯內質穩定，不太捨得直接丟棄，又用開水高溫沖泡了一次。

浸泡時間也長了一些，有些茶芽居然還能在碗中直立。再喝，基本沒有苦味了，是明顯的甘甜，「苦盡甘來」。

喝罷細看葉底，飽滿瑩潤，深嗅，有輕微的草葉香氣。這是一款乾淨的茶啊，直白質樸地傳遞春天的消息。

春分

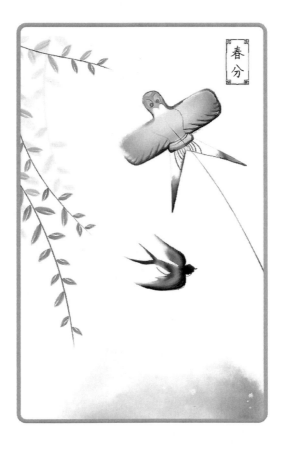

春分

春分

向上而同

　　春分是春季裡的第四個節氣，每年的公曆大約在 3 月 20 日。《月令七十二候集解》：「二月中，分者半也，此當九十日之半，故謂之分。秋同義。」《春秋繁露‧陰陽出入上下篇》說：「春分者，陰陽相半也，故晝夜均而寒暑平。」因此，春分實際上包含兩個意思：一是春分是春季九十天的中分點，平分了整個春季；二是春分當日白天和黑夜均分，各為十二個小時。

　　到了春分，我們才能真正感受到春天的氣息：氣溫大都穩定在 10℃ 之上，可以明顯地感覺到比冬季要暖和。春分的這種日夜均分，白天顯示天道向下籠罩大地，夜晚昭示暖意上升蒸騰，對應於八卦的天火卦象。天火卦上卦為乾、為天、為君王，下卦為離、為火、為臣民，上乾下離象徵君王上情下達，臣民下情上達，君臣意志和同，這是同人的卦象。因而天火卦也是同人卦，或者叫作天火同人卦。同人卦：「同人。同人於野，亨。利涉大川，利君子貞。

象曰：天與火，同人；君子以類族辨物。」這個卦對於農耕文明的我們來說很好理解，就是要在春分時節，不浪費一時一刻天時之利，超越個人、家庭、村落乃至族群的局限，齊心協力把農活完成。同人，就是同仁之意，和諧大同的發展，才能獲得真正的成果。

昭告這一天時的就是燕子。春分三候第一候就是「元鳥至」。元鳥，就是我們所說的燕子。中國的古人認為「元鳥司分」，就是說燕子來定春分、秋分。而民間更為直接，他們認為燕子不在誰家做窩，就說明這家人不夠善良。今天在城市裡我們已經很難見到燕子的蹤跡，更別提在樓房裡見到燕子窩了，可見，整個城市對燕子是不夠善意的。

「燕」字在小篆裡是廿、口、北、火的組合，可以看出形體非常具象。

廿是燕子的頭，雛燕從出殼到能夠飛翔是二十天；口是身，燕子呢喃傳遞天時；北是翅膀，燕子展翅仿若「北」形；火是尾，代表炎熱。燕頭沖北，春分北迴，帶

來溫暖;燕頭沖南,燕子南歸,帶走溫暖,天地就涼了。老北京愛紮一種傳統風箏叫作「沙燕」,沙燕和家燕都是雀形目的燕子,不過沙燕體形比家燕大。老北京的沙燕風箏十分講究,正面看的是形和畫,背面看的是骨架。沙燕的頭是燕子頭的平面變形,它的眉梢上挑,兩眼大而有神,大翅作對稱半幅長橢圓形,尾巴作對稱剪刀形,形體特徵十分突出。在沙燕的膀窩、腰節和前胸、尾羽等處往往會繪以蝙蝠、桃子、牡丹等吉祥圖案,以寓意著幸福、長壽和富貴等美好的願望。骨架是要求不能包起來的,必須露出,一方面展示製作時竹子柔韌、纖細的工巧,一方面顯示出「燕」字十分形象的廿、口、北、火組合。這樣,人們賦予了沙燕風箏新的精神,展示了春分之鳥五彩繽紛、生動活潑、向上而同的寓意。

　　這次春分,我選擇了兩款茶都是生普,而且都是山野氣十足的生普,充分配合春分積極向上的氣場。

曼松茶：甜潤暗香的桃花源

　　張雲川兄經常會給我弄點好茶，他是雲南人，自然大多是普洱茶。

　　2006 年我第一次在騰沖喝到颶風寨，是老張的功勞。這次他寄到北京來的除了照舊的易武生餅，還有一個小餅是曼松茶。

　　曼松茶一直是個神話。

　　為什麼這麼說？因為曼松茶在歷史上是真正的貢茶。曼松現屬倚邦象明鄉，而早在明憲宗時就被指定為貢茶，由當地的葉氏土司和李姓頭人辦理。到了清朝，出現了官府指定的貢茶園，茶品種有芽茶、蕊茶、女兒茶等。《紅樓夢》第六十三回中寫道：「寶玉忙笑道：『……今兒因吃了麵怕停食，所以多頑一回子。』」林之孝家的又向襲人等說：『該燜些普洱茶喝。』

　　襲人晴雯二人忙說：『燜了一茶缸女兒茶，已經喝過兩碗了。』」這裡提到的「女兒茶」其實就是一種普洱茶，是由雲南上貢清皇室的貢茶之一。

春分

　　當時曼松茶園面積比較大,主要的三處是王子山、背陰山和一處靠近曼臘傣族村寨附近的茶園。然而到了 19世紀中後期,六大茶山開始衰落,先是發生雲南各族反清起義,這期間茶葉內銷通道基本中斷,茶區開始衰落。後來法國人又侵占印度支那地區,禁雲南茶,六大茶山外銷也受阻,茶農不得已開始外遷,茶號也紛紛倒閉或外遷。同時倚邦土千總與普洱道尹發生矛盾,對茶山衰落產生了直接影響。這期間易武取代倚邦成為六大茶山的中心。之後十多年烽火連年,加之疫病流行,六大茶山進一步衰落,更多茶農外遷,茶號歇業。而 1942 年的攸樂起義,倚邦古鎮在一場燒了三天三夜的大火中幾乎全毀。人既流離,茶復何香?

　　中共政權成立後,茶葉統購統銷,六大茶山只生產原料,不少茶山開始改為種糧、種植橡膠,茶區豐富的植被生態圈被徹底破壞,很多古茶樹也被挖或被火燒死。曼松,這著名的貢茶之山僅剩古茶樹一二百棵,並且還有一些融入了莽莽山林之中。21 世紀初期,曼松的高桿古樹能見到的也就六七十棵,年產茶葉不到二百公斤。所謂市面上能見到的曼松茶,別說古樹料,就是後來慢慢栽種的喬木型茶樹料那都是既貴且看緣分的。

　　我捧著這餅曼松茶,拆了大半送給梁姐,剩下四五泡

給自己。每一次品飲前，都不禁心生悲哀 —— 茶山的風雨飄零，茶人自是感同身受。

曼松茶是標準的中葉種，條索黑亮秀氣，開湯後，湯色黃亮帶有翠色。

曼松茶最為令人印象深刻的特點是「甜潤」與「暗香」。曼松茶入口比較甜，不像一般生普洱入口會有帶著草葉氣的澀。然而過一會，喉頭仍是甜的，我感到驚詫：為何入口甜，又有如此的回甘？而不是苦盡甘來？

細想來，原來這不是回甘，是持久的甜潤啊。甚至也許不是真的甜，而是如泉水般的潤澤帶來一種「甘」的感受。而曼松茶的暗香，是一種不張揚的香氣，卻始終都在，尤其前幾泡，非常的平衡。這種香，我不想用詞彙去描摹，因為它給我忘言的寧靜。

我們泡茶時，手、眼、耳、鼻，一切都異常活躍 —— 手要執壺，眼要看茶，耳聽鐵壺中聲聲水沸，鼻子不放過嗅聞任何一縷茶香，可是我們卻獲得了內心的寧靜，這是茶的神奇之處啊。曼松茶同樣是神奇的，它富有層次、不斷變幻、細膩婉轉的香氣，讓人著迷，在這個過程裡我的內心充滿了寧靜。這種靜，有那麼一瞬間，讓我完全拋開了自我，只是單純地去感受曼松茶的美。在那一瞬間，是禪，雖然當我說出寫下，禪已經遠去，然而，那

種單純的境界,卻近乎抵達觸及禪悟的邊緣。這是好茶的功勞。

我並不想神化茶。茶道經由茶開啟,然而「道」始終由人去創造。

很多時候,一杯好茶,讓你返視內心,慢慢去發現內心的桃花源。

我想,這點,曼松茶做到了。

品味賀開

　　還記得 2011 年那次去麗江，隨身帶了春采的賀開生普。難得在麗江選了一家高處的客棧，有文藝氣息而沒有淪為豔遇之所。早上在鳥鳴聲裡醒來，才剛剛七點半，古城還沒有陷入喧囂，陽光倒是已經很耀眼，高原的特點就是如此 —— 強烈的紫外線、乾燥而清爽……

　　客棧有個小型的茶室，茶室裡只有我一個人。靜靜地燒水，看著對面屋頂上一直踱步的貓。高原燒水不易開，趁此便認真地檢視茶。賀開也叫曼弄，稱呼的不同罷了。市面上聽說有人用賀開茶混充易武茶，其實如果能混充便也不錯，起碼說明賀開茶不會差到哪裡去，否則，都像李逵幾下就弄死了李鬼，這茶葉市場怕也早就清明如水了。賀開茶山的古茶園是西雙版納所有的古茶園中連片面積最大，且最具觀賞價值的古茶園。因為當地的拉祜族同胞特別喜歡靠近森林居住，他們的茶樹種植在森林中，他們的寨子建在茶園裡，形成獨特的茶林寨。他們白天伴著茶林工作，夜晚在習習茶林風中入睡。站在木樓之上，有的茶

春分

伸手就可以採到：生活得自然而充滿茶香。

　　高原上的水即便燒開了也達不到 100℃，發酵類的茶就很難把茶性完全地展現出來，幸虧是生普。賀開的乾茶，俊秀而挺拔，有著細密的茸毫。烏黑間或有著黃綠的色澤，細細嗅著是青青的茶香。便選了茶室裡常見的白瓷蓋碗，試茶的時候不容易吸味。溫盞、置茶、沖水、潤茶、再泡、刮沫、出湯⋯⋯泡茶的流程不管複雜還是簡單，你自己習慣了，總有你自己出彩的泡法。

　　呀，真的是好茶呢。傾出的茶湯，是有質感的黃，彷彿浮在琉璃中的琥珀。空氣中有果膠般的香氣，入口是順滑的苦，然而化得很快，在喉嚨裡迅速泛出淡淡的甜。

　　喝了前幾泡，客棧的工作人員起床了。旅途中的人往往跳脫出固有的圈子，便也不設防，更容易與人接近。我客居雲南多年，自然與雲南人特別親近。不多久，與客棧的工作人員便熟了，他的稱呼是「小小木」。「木」是麗江的大姓，不是說姓的人多，而是木姓者為麗江土司的後人。「木」，倒也和茶真的有緣，「茶」就是人在草木間嘛。

　　小小木喝完茶，愛把杯子搓來搓去放在鼻子下聞。我久已經不聞杯底香，突然也童心大發，學著他聞了起來。真的是類似易武茶的香氣呢，淡淡的脂粉香。不過好像別有一股山野氣，想來，賀開茶是山裡天資美麗而又不受約

束的野姑娘吧。小小木說自己不懂茶，其實後來我看他用我的賀開茶放在烤茶罐裡在火盆裡烘焙，直接做了烤茶給我喝，手法是很熟練的。原來他習慣喝烤茶，倒覺得我泡的茶算淡了。喝茶、聊天，過了一個上午，吃午飯前收拾葉底，是柔嫩的大葉，葉片的邊緣略有紅，也偶爾看到幾個焦點。無他，生普洱，大多皆如此。

這個春分，我再泡飲賀開生普，總是會想起原來賀開茶也可以變得濃烈煞口，可惜，我已經很久沒喝過烤茶了。

註：烤茶是滇西北人飲茶的一種方式。烤茶有清心、明目、利尿的作用，還可消除生茶的寒性。烤茶的方法是：先將特製的小土陶罐放在火塘邊或火爐上，待陶罐烤熱後放入茶葉，然後不斷抖動小陶罐，使茶葉在罐內均勻受熱，直到烤到散發出微微焦香，此時將少許沸水沖入陶罐內，只聽「嗞」的一聲，陶罐內泡沫沸湧，直至罐口。待泡沫散去後，再加入開水使其燒漲，即可飲用。飲之極苦，然而過一會會覺得回味無窮，潤人肺腑。烤茶沖飲三次，即棄之。若再飲用，則另行再烤。如來客甚多，每人發給一個小陶罐和杯子，自行烤飲。

清明

清明

清明

既清且明

　　清明節，聽名字，就是一個非常美好的節氣。《月令七十二候集解》裡說：「清明，參月節。按《國語》曰，時有八風，歷獨指清明風，為參月節。

　　此風屬巽故也。萬物齊乎巽，物至此時皆以潔齊而清明矣。」天地萬物到了清明節，都潔齊而清明，這是多麼讓人興奮的通透啊。

　　這種通透化成一種莫名的興奮和躁動，讓人們充滿了出遊的慾望。因為日期相近，清明節這個天文的節氣，最終與民俗連繫在一起，與上巳節、寒食節初期相連，中期相融，而明清之後，上巳節、寒食節基本衰減，只有清明節保留了三節的內容而獨自流傳。

　　上巳節其實是為了紀念上古時期的軒轅黃帝。上巳節是農曆的三月初三，是黃帝的生日。上巳節雖然是個紀念之日，但對於民眾來說卻充滿歡樂。孔子曾經借由對曾點的讚嘆來表達自己的生活情致，相關的記載出現在《論語・先進篇》中。當時情況應該是子路、冉有、公西華

先後談了自己的志趣。然後孔子接著問曾點:「點,爾何如?」(曾點,你怎麼樣?)曾點回答說:「莫春者,春服既成,冠者五六人,童子六七人,浴乎沂,風乎舞雩(ㄩˊ),詠而歸。」意思是:暮春三月,穿上春衣,約上五六個成人、六七個小孩,在沂水裡洗澡,在舞雩臺上吹吹風。一路唱著歌回家。那就是很好的生活了呀。孔子聽後,讚嘆一聲說:「吾與點也!」(我贊同曾點的主張呀!)借此鮮明地表達了自己的生活情趣。這段文字,其實正式描述了上巳節的相關場景,是一幅畫面感很強的春日郊遊圖,呈現給我們生命的充實和歡樂──陽光下,春風裡,人們沐浴、唱歌、遠眺,無憂無慮,身心自由。這裡面後續的美好都是在沐浴的基礎下產生的。上巳節的沐浴是正式地記載在《周禮》之中的。《周禮·春官》說:「女巫掌歲時祓除釁浴。」意思是:

女巫職掌每年祓除儀式,為人們釁浴除災。鄭玄注說:「歲時祓除,如今三月上巳如(到)水上之類,釁浴,謂以香熏草藥沐浴。」就是因為清明期間,天地都清潔明亮了,人們也必須自淨其身,方能內外清淨。

人的身體清潔了,精神上就會有更高的需求,比如社會的需求,認識更多的人,組建家庭等等。比如農曆三月的大理趕「三月街」。大理三月街這個風俗到今天已經綿

延 1,300 多年了，已經成為大理白族自治州的法定假日。

　　全州放假五天，此時各方賓客接踵而至，人山人海，從大理古城西門沿著通往會場長達一公里的大路兩旁，長棚一排排，商舖雲集，貨物琳瑯滿目。鋪天蓋地的人流，在貨架前討價還價。富有特色的文娛活動也讓你心裡癢癢，賽馬、射箭、摔跤、射擊、武術、棋類、球類比賽，大型民族文藝表演、民間文藝調演、耍龍舞獅、鶴蚌馬象、霸王鞭、煙盒舞等等歡歌動天。

　　「大理三月好風光，蝴蝶泉邊忙梳妝」，像這歌聲一樣，我這個清明節選的茶要麼淡雅清新，要麼歡快雋永，一碗清茶下肚，更見天地通透。

師父送的天臺黃茶

　　我的佛學師父、中國佛學院的通賢法師，送了我一盒天臺黃茶。我問師父：是浙江天臺山的那個天臺嗎？就是天臺宗那個天臺？也就是國清講寺所在的那個天臺？師父說，是啊，就是國清講寺的師弟送我的，我再轉送給你，因為知道你沒喝過。我說，師父啊，我正想請教「講寺」這個是什麼意思呢？師父解釋說，以前的寺廟有很多分類，如果依住寺者而分，有僧寺、尼寺之別；如果依宗派和主要功能而分，則有禪院、禪寺，這是禪宗的；教院多為天臺、華嚴諸宗的；律院屬律宗的；而「講寺」指從事經論研究的寺院，「教寺」指從事世俗教化的寺院等等。你之所以聽說過國清講寺，是它乃是天臺宗的祖寺，天臺山風景也好，名聲較大。

　　帶著對天臺山、國清講寺的嚮往，我開湯品飲這盒天臺黃茶。天臺黃茶的乾茶外形扁平光滑、狀若雀舌；色澤鵝黃帶綠。我第一次見到茶葉有這麼明亮的黃色，甚至閃著一絲絲的金光。迫不及待地沖泡，湯色淡黃明亮，空氣

中瀰散出板栗般的香氣，也混合有淡淡花香和水果香氣；喝下去感覺甘醇爽口，非常鮮爽舒暢，並且回味持久。

我心裡想：這黃茶品質真好啊。過了一段時間，才發現自己搞錯了 ── 「天臺黃茶」名為黃茶，實際是一種綠茶。是因為它的工藝都是綠茶工藝，但是茶樹品種自然黃化。

據說項羽的謀士范增在天臺山支脈寒山隱居時，房前屋後就種植有「黃茶」，這應該都是茶樹變異、葉片顏色發黃的現象所留下的蛛絲馬跡。

茶樹也好，其他物種也好，在某個時間段內是以遺傳為主的。但是從物種的長期發展過程來看，卻是以變異為主的，如果不能變異則不能適應環境變化，對物種的發展是不利的。茶樹的變異在穩定後，有的會產生遺傳，有的不會遺傳，所以我們把茶樹的變異分為可遺傳變異和不可遺傳變異。可遺傳性變異，主要是因應環境變化或者由有性繁殖引發。比如像安吉白茶、天臺黃茶等等就是因為自然條件發生變化使得基因突變，導致性狀變異；而像龍井43 等，是因為雜交使得基因重組而導致性狀發生變異。

天臺黃茶茶樹芽葉呈黃色、鵝黃色、淡黃色等顏色，加之品質上乘，僅氨基酸含量就是其他綠茶的四五倍，故而這也是它成茶鮮爽度高、長期儲存品質維持良好的重要

原因。我們今天喝到的天臺黃茶是 1998 年時一位村民在天臺山上發現後，將其作為母本，一步步增強和穩定其葉色特徵，選育而成的良種。於 2013 年通過浙江省級林木良種認定並命名為「中黃 1 號」。

　　天臺山我沒有去過，不過看這盒天臺黃茶，也能推斷出那一定是個鐘靈毓秀、水氣氤氳的洞天福地。師父把這承載了天臺山靈氣的黃茶送給了我，讓我一下子回想起第一次跪拜皈依於他時的場景。師父賜我法號「道元」，是跟隨了他溈仰宗法脈法號「衍道大興」的次第，如同這天臺黃茶一樣，也是一種傳承吧。

芥茶：對舊時茶事的溫柔試探

在盛唐茶事裡，法門寺出土的那套鎏金茶器讓我窺探到了茶葉輝煌華麗的過往。那個偉大的朝代，孕育出唐詩磅礴的篇章和浩如繁星的詩人，孕育出敦煌飛天翩飛的裙裾，孕育出《霓裳羽衣》華美的皇家音樂，當然也孕育出茶事的聖人陸羽。

我有的時候會嚮往盛唐，那是一個包容、大氣的時代，在這個時代裡，不拘一格與華麗美好並存，彷彿不像我同樣欣賞的宋代器物，那樣精美、纖細，但是卻缺乏豪邁的自信。我唯一內心詬病的是盛唐的茶事，那大約是一種菜粥的孑遺 —— 所謂「喫茶」，是將茶與蔥、薑、棗、橘皮、茱萸、薄荷等熬成粥吃，在唐代已經非常流行。陸羽在《茶經》中就記載了這種吃法。當配角太多時，不是對主角的看重，而恰恰是在打壓主角。我為那些茶事中的茶葉惋惜。

那些令人憐惜的茶品中，就包括陽羨茶。陽羨，現在稱之為宜興，在古時，它以茶而出名；在今日，它以紫砂

壺而備受關注。雖說茶與壺相輔相成，然而畢竟側重點已有不同。宜興的陽羨茶和長興的紫筍茶在唐朝被同列為貢茶，宜興與長興一嶺之隔，後來因為皇家的第一座貢茶院建在了長興顧渚山，紫筍茶的名氣才蓋過了陽羨茶。先有陽羨後有紫筍，宜興的陽羨茶是江南茶史的輝煌開篇。

在這輝煌的開篇裡，顧渚紫筍的盛名穿透古今，在今天仍然名聲赫赫，而陽羨茶已成為孤獨的身影，遺世獨立。當成都和境茶社的女主人羅妮送我一罐岕茶的時候，我看著這傳說中尚未謀面的名茶，一時恍惚。

無論是陽羨茶，還是紫筍茶，生長於宜興與長興毗鄰山塢的岕茶都與它們有著淵源關係，這種淵源，決定了岕茶是系出名門的真正名茶。

明末四公子之一的陳貞慧在《秋園雜佩》中談到岕茶：「陽羨茶數種，岕茶為最；岕數種，廟後為最。」在中國的歷史名茶典籍之中，沒有哪一款茶品的光環可與岕茶相比。中國自漢代至清末，論述茶葉的茶書典籍約有四十多部，而其中論述岕茶的專著就有六部——明朝許次紓在《茶疏》中寫過〈岕中製法〉，熊明遇有《羅岕茶疏》，周高起寫過《洞山岕茶系》，馮可賓寫過《岕茶箋》，周慶叔留有《岕茶別論》書名，清朝冒襄寫有《岕茶匯鈔》。

　　我從成都返京，第一件事就是沖泡岕茶。岕茶的乾茶，色澤如玉。

　　這種顏色不是翠綠，也不是銀白，而是乳白的和田玉中閃爍著黃綠色的光澤。按照一般的綠茶瀹泡方法認真地沖泡，結果，卻是一杯並不算出色的茶湯 —— 在香氣和回味上都差強人意。

　　我首先反思：也許，這不是我們現代意義上理解的綠茶？我是不是在泡茶手法上有什麼問題，導致沒有給它一個好的表現呢？岕茶的記載中，其實有一句話令人匪夷所思：「立夏開園，先蒸後焙。」在今日的綠茶裡，無論蒸青、炒青、烘青還是晒青，都不會有焙火的工序。清・冒襄《岕茶匯鈔》中有較為詳細的岕茶製作工藝介紹：「數焙，則首面乾而香減；失焙，則雜色剝而味散。」就是說焙茶不能一次速乾，速乾的是茶的表面，內部不乾會影響茶的香氣；更不能斷火烘焙，斷火失焙則茶葉味道就不純正了。焙好後，要復焙，復焙要明火，而且是通宵進行，反反覆覆前後需三十多小時。這種製法其實更像烏龍茶。

　　既然岕茶不是一般意義上的綠茶，那麼怎麼喝？沒有其他辦法，接著翻書。明・馮可賓《岕茶箋》中說到岕茶沖泡：「先以上品泉水滌烹器，務鮮務潔。次以熱水滌茶葉，水不可太滾，滾則一滌無餘味矣。以竹箸夾茶於滌

器中，反覆滌盪，去塵土、黃葉、老梗淨，以手搦乾，置滌器內蓋定，少刻開視，色青香烈，急取沸水瀹之。」那好吧，就這麼辦。用開水沖洗泡茶碗，再降溫五分鐘沖岕茶，隨倒隨出湯，然後輕輕按壓茶葉，加一個小薄木蓋子在茶碗上，放置五六分鐘，加熱開水，沖泡後，用銀勺舀出茶湯。

　　呀，這才是真正的岕茶吧？那香氣是郁香撲鼻。在茶品裡我個人是比較偏愛蘭花香的，岕茶就是清新持久的蘭花香。然而比一般綠茶的香氣更加有根基，類似道家所描述的清虛之氣。仿若山間高崗，草木芬芳飄浮。再觀葉底，綠中泛白，生機盎然。《洞山岕茶系》描述：一品岕茶為葉脈淡白而厚，湯色柔白如玉露，然也。

　　品味一碗岕茶，如同和明清時期的茶人一起感受茶中清歡啊。

穀雨

歸妹永終

　　每年的穀雨大約在公曆的 4 月 20 日。《月令七十二候集解》中解釋穀雨說：「穀雨，參月中。自雨水後，土膏脈動，今又雨其谷於水也。雨讀作去聲，如雨我公田之雨。蓋谷以此時播種，自上而下也。故《說文》雲雨本去聲，今風雨之雨在上聲，雨下之雨在去聲也。」在穀雨這個節氣，基本上會出現每年的第一場大雨，也就是從雨水這個節氣開始，大地上實際感受的雨水很少，更多的是天空在醞釀無形之雨，而到了穀雨這個節氣，就從無形之雨到了有形之雨，這個過程就比較清晰了。所以，《群芳譜》解釋的就很通俗易懂：「穀雨，谷得雨而生也。」

　　在大時間的序列裡，穀雨這個節氣恰好在雷澤歸妹的時空裡。歸妹卦澤上有雷，進必有所歸，女子歸宿，歸家，回歸。歸妹卦，外出是不吉利的，不會有好處。「歸妹」，歷來皆將此卦解釋為「象徵婚嫁」。其實不完全正確。

　　歸妹這個卦象更多的是借喻，實際上是在講辦事急於

求成之弊。《易‧歸妹》說:「澤上有雷,歸妹,君子以永終知敝。」實際上展示了一種人生態度——遠離現實中錯誤乃至醜惡的陋規陋習,以正道而行,從而防止自己走向歧途,出現兇殘的結果。

穀雨有三候,初候,萍始生。古人進一步解釋:「萍,水草也,與水相平故曰萍,漂流隨風,故又曰漂。《歷解》曰,萍,陽物,靜以承陽也。」也就是說,只要浮萍出現了,說明天地陽氣已經完全確立,天氣就比較暖和了,也不會再出現倒春寒的現象。二候,鳴鳩拂其羽。人們觀察到布穀鳥開始梳理它的羽毛。因為穀雨是春季最後一個節氣,陽氣已經上浮,布穀鳥要拍振自己的翅膀,來應和天地陽氣上浮,同時也在提醒農人要抓緊時間布穀春種。三候,戴勝降於桑。也就是說,人們看到戴勝鳥降落在桑樹上。為什麼戴勝鳥開始在桑樹上出現?因為蠶即將出現,人們要抓緊時間養蠶、保護好蠶。

所以,穀雨這個節氣的內涵十分重要,一方面它提醒人們此時要播穀、養蠶乃至婚嫁,另一方面實際也是在提醒人們若想長久,要看到很多現象,不要一味隨波逐流,而更應秉持正道才能善始善終。

這次的穀雨節氣,我特別選擇了兩款茶:一款是鐵觀音,一款是岩茶梅占。鐵觀音曾經在正味與消青之間反

覆，最終迷失了自己的特色。梅占是一種適製性很廣泛的
茶種。嘗試其實本無對錯，我們又該如何理解？也許答案
皆在茶中。

尋找回來的鐵觀音

　　我已經很久不喝鐵觀音了。真的是很久 —— 從第一次喝到的 1984 年到 2000 年最後一次主動去喝，到後來完全不喝，也已經過去 17 個年頭了。我喝不了現在的鐵觀音了！這對於一個愛茶人來說，是一種怎樣的苦楚？對於鐵觀音，苦就苦於，鐵觀音完全喪失了自己的特色，甚至拋棄了「半發酵」這個立身根本，一路向綠茶化而去，乃至亂象叢生。

　　鐵觀音是半發酵的茶，半發酵的意思是酶促氧化反應比綠茶多而又未到紅茶的程度，那是一種高超而奇妙的平衡。早先我還喝過紙盒裝的低檔鐵觀音，可是在山西也不易見到，那還是類似棕褐色的乾茶，球形也不那麼圓潤，有點條索蜷曲成團的感覺，浸泡的茶湯是黃褐色，香氣濃郁而雅緻。後來的鐵觀音受臺灣茶的影響，輕發酵又基本不焙火，追求所謂的蘭花香和青湯青葉。我喝了，不喜歡。那不是觀音韻 —— 鐵觀音特殊的層次豐富的香氣因為語言難以描摹，是被尊稱為「觀音韻」的。

　　甚至，那也不是蘭花香。蘭花香是變幻的香氣層次，
在某些時候散發出類似山間野蘭的山嵐之氣。那就是一種
類似青草沾了露水溼而不漓的青臭氣。除了氣味不佳外，
我喝了幾次鐵觀音，都以拉肚子而告終。我知道，我和鐵
觀音的緣分盡了。

　　據說這種所謂清香型鐵觀音是代表市場需求的，那我
沒什麼話說——你不能依個人喜好代替產業趨勢。可是
這個前提是倘若這個產業發展沒問題的話。從2013年後，
我已經明顯感覺到我周邊的人都不怎麼喝鐵觀音了。是鐵
觀音過氣了？還是其他原因？一了解，都是說，鐵觀音沒
韻味，拉肚子，胃寒。再一了解產地狀況，除了所謂的品
牌公司，茶農普遍的狀況是有的時候鐵觀音毛茶半公斤賣
個一兩百塊（人民幣四五十塊）都無人問津。

　　我應該發聲，我必須發聲。當鐵觀音淪落如斯，我們
還無動於衷，那是對「茶人」這個身分的褻瀆。我們必須
明確地確立一個思想，那就是：鐵觀音的自然韻味，來自
於合乎傳統的精細加工。我不是一個「唯傳統」的人，然
而改變傳統必須有更好的理由和結果。誠然一棵茶樹可以
製成任何茶類，但是我們應該明白鐵觀音是最適合製烏龍
茶的。烏龍茶的基本內涵就是「半發酵」。半發酵鐵觀音
的特徵就是乾茶「蜻蜓頭、蛤蟆背、田螺尾」，湯色琥珀

金，葉底「綠葉紅鑲邊、三紅七綠」。香氣複合、高妙，有底蘊，湯中含香，香不輕浮。我們不能再在短期經濟利益的迷霧中自亂陣腳，而是要保持好向左走、向右走的中庸，把鐵觀音尋找回來。「向左」，是恢復茶的傳統製法，回歸鐵觀音「柴米油鹽醬醋茶」的生活性；「向右」是思索茶產業與自然生態的聯結，深化整個產業鏈（茶莊園、茶旅遊、茶健康、茶護膚等等），而不是在茶本身上折騰不休。

我不是製茶的人，然而，就我對鐵觀音的了解，我覺得這個傳統工藝就是「搖青到位，充足發酵，及時殺青，適當烘焙」。鐵觀音的製作工藝，大體上應該包括：採摘、做青、發酵、殺青、包揉、焙火。採摘鮮葉，露水散盡即可，然而中午十二點到兩點間最好，此時光合作用最為活躍，採摘的鮮葉稱之為「午青」。鮮葉要均勻、蓬鬆地放在茶簍或者茶袋中。接下來做青分為三步：晒青、涼青、搖青。晒青最好使用日光萎凋，之後攤晾、走水，再搖青以達到茶葉邊緣破碎、茶汁披覆，強化酶促氧化反應，形成香味體系。搖青通常四次：一次搖青使茶青均勻，二次搖青令水分合適，三次搖青為了香醇，四次搖青形成觀音韻。但這個看青做青，具體狀況不同，次數不同，手法不同。手法不同，香氣不同。

做青後，給一段時間讓茶青發酵，發酵應該充足。不是渥堆發酵，渥堆更多的是厭氧菌群參與發酵，而鐵觀音需要氧氣充足的氧化反應。發酵到一定程度，鐵觀音內質醇厚了，及時殺青，透過炒鍋高溫炒製，終止酶的活性，終止氧化反應，香味基本定型。之後揉捻做鐵觀音的外形，用布袋包揉，揉後打散復揉五次以上。之後用電箱或者炭籠，初烘、復焙，與包揉交替三次。及時的殺青，讓鐵觀音不向紅茶而去，焙火是外因促進內質形成最終的綜合韻味。這種鐵鍋殺青、炭火烘焙、茶青參與、水分變化形成的金、木、水、火的神奇變化，最終形成「觀音韻」。

這個鐵觀音的「小五行」裡，缺「土」。土就是我們生長的土地啊。

不僅僅是茶樹，更重要的是人的生長。我們曾經把土地當成我們的附庸，用茶葉等作物、用化肥、農藥等去向她無節制的索取。實際上，人和茶一樣，都是土地的一部分而已，你對土地不好，茶就不好了，茶不好，人自然也不好了。我在茶友拍攝的照片上看到，安溪茶園的土地很多直接裸露，山峽中只看見一層一層的茶樹，其他的植被很少。即使是茶樹，老的也不多。因為新茶樹的草葉香會更大，三四年的茶樹即被淘汰，換成新樹。如此循環往

復：生態破壞、地力透支，鐵觀音的內質自然越來越差。

聊以安慰的是，安溪現在有一批茶人同樣意識到了這個問題。我嘗了張碧輝老師的焙火鐵觀音。張碧輝老師提倡自然農產，堅持恢復地力和使用傳統的鐵觀音工藝。這罐鐵觀音，香氣雅緻，入口溫潤，茶湯穩重，可惜覺得韻味還是有差，乾茶沒有白霜，葉底紅斑少見。揉了揉葉底，彈性已經比一般鐵觀音好，然而仍然削薄。這也是地力不夠的問題吧。

土地的傷口豈是那麼容易撫平？然而畢竟已經有人在努力修復。從這個意義上來說，我要向張碧輝老師、羅妮等等這些真正的愛茶人致敬。

也許找到傳統鐵觀音的滋味還需要十年、二十年，但是畢竟我們都已經在路上，在尋找鐵觀音的路上，總有一天，我們，會找回真正的鐵觀音。

穀雨

岩茶梅占：梅占百花先

梅占，是崑曲的一個曲牌〈大紅袍〉的第一句中就出現的詞彙；是八卦象數的一個著名的梅花占卜的卦例；是春聯中的常用語；也是烏龍茶的一個品種。

梅占從來就不是一個特別名貴的品種，甚至有點人云亦云、身不由己。它可以製成烏龍茶，原產安溪蘆田，大約於 1960 年代引種到武夷山，所以梅占烏龍茶有類似鐵觀音的，也有屬於武夷岩茶的；它可以製成綠茶，白毛猴也算地方名茶；它可以製成紅茶，香氣高揚如蘭花，可惜也不算一線產品。

我還是很喜歡梅占的。梅占的得名，比較可靠的推論有兩個，一個是其花如蠟梅；另一個是來自常用的對聯「春為一歲首，梅占百花先」，此茶有百花之氣，尤其有蘭香和梅香交織，故名「梅占」。

我最早接觸梅占，應該是在大理，當時武夷山的一個從未謀面的朋友「破水」，從武夷山寄來矮腳烏龍、老叢水仙等茶品，其中也有梅占。

080

　　一晃五六年過去，我在鄭州出長差，和鄭州的茶友們茶聚時喝過一回。

　　又一晃五六年過去了，我出差路過武漢，從西江耀迦那裡直接拿了兩泡回來──這次，終於可以一個人安安靜靜地和梅占在一起啦。

　　特別選了自己珍藏的九谷燒茶器。「九谷燒」是彩繪瓷器（「燒」是日文中陶瓷的意思），因發祥地日本九谷而得名，距今已有 350 年歷史。

　　明朝末年，中國彩繪瓷器傳入日本，受到當地人民的喜愛，並迅速發展，因而日本彩繪具有濃郁的中國風格。我的這套九谷燒茶器，是小巧的釉裡金彩，寫有中國傳統詩文，濃郁豔麗的金色和綠色色調相互映襯，既華貴又雅緻。用了桶裝礦泉水，燒開後先溫壺，趁著熱氣置入乾茶，逼出香氣。呀，是好聞的青梅和茶香交織，也有一絲淡淡的火香味。

　　乾茶烏褐中帶綠，雖然談不上油潤，卻有不太明顯的霜和紅褐的斑塊，條索緊結彎曲，是典型的岩茶風格。待到沖泡出湯，湯色濃重金黃，清澈明亮，襯在色調並不純白而是淺黃質樸的茶盞之中特別厚重。第一泡還帶有淡淡的火香和不明顯的酸味；二泡之後火香消失，酸味昇華，百花齊開，而且香氣清雅持久，不張揚又很特別。輕啜幾

口，不澀不滯，茶湯順滑，不寡淡而又能顯現細膩水路。
連續出湯幾壺，各泡之間茶湯保持得比較穩定，第七泡之
後明顯轉淡。葉底綠潤，紅色斑塊也比較明顯，均勻明
淨，柔軟勻整，也有淡淡的香氣。

　　梅占是小喬木，因而樹齡較老的梅占會比較高大，高
者可達 1.6 公尺。雖然不顯其名，然而多年來一直品質穩
定，也是幸事。

立夏

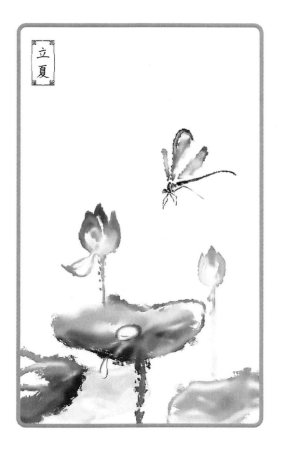

天地通泰

　　立夏，是夏天的第一個節氣，通常都在每年的公曆 5 月上中旬。古人稱「斗指東南，維為立夏，萬物至此皆長大，故名立夏也」。然而，人們的感覺似乎相較節氣而言慢半拍。通常人們認為的夏季是公曆的 6、7、8 月。雖然立夏了，可是似乎天氣並不炎熱，像中國東北、西北的部分地區似乎還可以說是涼爽、寒冷。其實這正是古人對於天、地、人三者把握的高妙之處，對天文時間、地球生物時間、人文時間三個系統相互影響、作用的關係有 深刻地理解。每一次變化，都是從天文開始，累積到一定程度，地球生物率先反應，天地出現了一次相互作用，再累積一定程度，人類身為百靈之長產生了認知感受，並把這種感受反映到了文化之中，來指導人類社會的整體運行。這就是天文時間、地球生物時間、人文時間的先後協從關係，以古人用的一個非常富人文色彩的詞彙來講，就是「法天象地」。

　　法天象地，是指天道運行規律，而天、地、人三個小循環，是透過天道循行來形成一個大循環的。那麼立夏這

個節氣，正是天道投射到地與人的一個龐大影像的開始，我們的先人們形容這個節氣的天道是「天地通泰」。進一步的來說，這個天地通泰投射到人文的意義又是什麼呢？中國古代有一本講訓詁的書叫作《方言》做了很好的解釋。訓詁，用現代漢語說，「訓」，就是用通俗的話去解釋某個字的字義；「詁」，指用當代的話去解釋字的古義，或用普遍通行的話去解釋方言的字義。《方言》是西漢揚雄所著的一部訓詁學的重要工具書，也是中國第一部漢語方言比較詞彙集。這裡面就說：「自關而西，秦晉之間，凡物之壯大者而愛偉之，謂之夏。」意思是凡是壯麗的事物以及偉大而博愛的人，都稱之為「夏」。結合起來說，立夏這個節氣給了我們秩序感、責任感的要求，也就是天地都在壯麗生長，人們也必須努力學習、認知，當你成長起來後，不是獨善其身，不是看別人笑話，而是要有責任主動付出、主動授教、主動布施，這才是真正的天道。

所以佛教為什麼一進入中國就能迅速扎根並且發展壯大？那是因為佛教的基本思想和中國的文化是一致的。佛陀在菩提樹下證悟，達成不生不滅、覺知一切的大智慧，但是又回到塵世教化眾生，這是一種博愛，也是一種擔當，由人道順應天道，也是真正的布施，是一種給予、付出的精神。

 立夏

　　這個立夏，我選擇了兩款不常見的綠茶。一款是比明前茶還要早的元宵茶，一款是遮蔽陽光直射，方得真味的星野玉露。就在這樣的茶香中去感受天地通泰吧。

霞浦元宵茶：
波瀾壯闊終將不敵清淺和風

　　我有個小兄弟雷雄在寧德開辦茶葉公司，他是個有想法的人，對於中國茶葉是真的熱愛，而又覺得按目前的銷售理念和辦法前路狹窄。我們互動較少，然而彼此關注。一日，他忽然說送我點茶嘗嘗，沒幾天就到了，除了老白茶，還有一盒「霞浦元宵茶」。雷雄說是社前茶。社前茶是個什麼概念？我還真不知道。不知道就問，雷雄說，就是春分前採摘的茶。明前已經是很嫩了，寧德近海，水氣蒸騰，茶樹早萌，居然春分就能採了。

　　仔細查查曆書，社前，原來是指「春社」前。古時立春後第五個戊日祭祀土神，稱為「社日」。社日在立春後的 41 天至 50 天間，一般比清明要早一個節氣光景。這種社前茶，十分細嫩，不可多得。唐時入貢的湖州筍茶就在社前採製。《苕溪漁隱叢話》說：「唐茶唯湖州紫筍入貢，每歲以清明日貢到，先薦宗廟，然後分賜近臣。」從

立夏

當時的交通條件看，要趕在清明以前，把紫筍茶從浙江湖州送到京城長安，採製至少要提前一個節氣，亦即在春分時節了。

1981 年，福建省寧德市霞浦縣茶業局從霞浦縣崇儒鄉後溪嶺村「社前茶」群體品種中採用單株選種法培育出了「福寧元宵綠」，後被著名茶人張天福改名為「霞浦元宵茶」。

霞浦，霞光之城，浦上傳奇。一個鋪滿陽光與晚霞的城市，一個東海之濱建立起來的傳奇之地，一個風景如名字般美麗的地方。我沒有去過霞浦，卻看過不少霞浦的照片，尤其是霞浦楊家溪，茂林蔥蘢，民風有舊時風貌，仿若「海國桃源」。

此地之茶，想來不差，因為茶畢竟是個地力之物。放了幾個月我才有時間品飲。打開茶盒，乾茶倒沒我想像的細嫩，色澤黃綠夾金，外形筍狀扁平，很像是西湖龍井。聞了聞味道，居然也是淡淡的豆香。茶葉乾茶不好分辨，但是「泡」是很好的辦法。慢慢泡了開，一嚐，味道其實還不錯，香氣高揚，但是這種香氣已經開始變化，在豆香裡慢慢嗅到了一絲海風的味道。接連兩泡，香氣都不錯，但是已經完全變成草葉香。

再泡一遍吧，香氣、湯色衰減得非常突兀，清中留韻

的感覺不夠。再看葉底，已經變成肥大略微中空的筍芽，似乎有成長過快的感覺。也許換個比擬，更像看遍世間繁華的麗人，無所求，無所戀，放下香軟，淡淡一笑，像三月裡輕輕拂過面頰的清淺和風，恍惚間輕愁無痕，只留倩影天地間飄蕩消散。

霞浦元宵茶，可能是採摘過早，地力累積不夠，故而先是香濃，卻很快衰弱，然而葉片已經不算細嫩，似乎又很難判定。在此時想到，中國目前不怎麼承認平和安定的生活是一種成功，只有奮力搶奪的波瀾壯闊才足以自傲。所以才看到那麼多本應天地間自由玩耍的孩童，在努力地和睡神抗拒，鸚鵡學舌地唸著 ABCD；大考完的學生，發洩般地撕碎書本，碎片漫天飛雪般灑落，成為應試教育的深深嘆息。

　　我倒寧願霞浦元宵茶做回自己，做一款低調的茶。平和寧靜，沒有岩石般的辛烈，也沒有花香般的招搖，既不去拼岩茶剛烈醇厚，也不必仿龍井般清淨平和，更不用媚俗去嫵媚妖嬈，在霞浦的晨光裡，默默散發遠離塵囂、靜寂無語的從容。傳遞給喝茶人的心平氣和，最終會在心中流動出橫斜的疏影，溫雅的暗香，映著窗前清涼的月色，享受當下，哪怕片刻靜如止水的溫柔時光。

星野玉露：異國傳來的茶香

明朝永樂四年（西元 1406 年），一日，在姑蘇木瀆靈岩山寺遊學將近一年的日本高僧榮林周瑞禪師與寺僧們依依惜別，準備返回故里。回想幾個月前，他從印度朝拜佛祖勝蹟後，又不遠千里來到蘇州靈岩山寺，只為拜會曾應詔參加編纂《永樂大典》的靈岩山寺住持南石禪師，希望精進佛法。大師叮囑他禪在生活之中，修行不離農桑。於是生性嚮往自然的榮林周瑞在靈岩寺住了下來，一面參禪，一面務農。最令他高興的是，寺裡有不少茶樹，種茶採茶成了榮林周瑞最喜歡的勞作。今日他即將返國，南石禪師特意以靈岩山寺的茶籽和佛像經書相贈，願佛法廣為流傳。

榮林周瑞禪師回到日本，見到九州島八女市郊黑木町大瑞山，松木蒼鬱，岩石重疊，土地肥沃，便將茶籽就地種下。而過了 600 多年，這靈岩山寺茶樹的後裔、一罐八女星野玉露靜靜地出現在我的面前。

星野村全名應該是「日本九州福岡縣八女市星野村」。九州是日本第三大島，位於日本西南端，福岡是它

的一個縣。日本的縣市和中國的正好相反，縣要大於市。
日本的都、道、府、縣是平行的一級行政區，直屬中央政
府，在它們之下，設有若干個市、町（相當於鎮）、村。
福岡以茶葉著稱，而最好的產茶地就是八女市，八女市最
為高級的茶葉都產自星野村。

　　星野村在日本被稱為最美麗的村落，得名於旁邊的星
野川。當地人對他們那裡清新的空氣和清澈的水源十分自
豪，在如此乾淨唯美的地方出產的茶葉，是全日本最為高
級的蒸青綠茶 —— 星野玉露。

　　傳統日本玉露必須選用不經修剪、自然生長10年以上
的茶樹，星野玉露每年立春後88天開始採摘。在採摘前大
約20天，新芽剛剛開始形成，茶樹就必須保持90%遮陰，
茶園被竹蓆、蘆葦席或黑網布遮蓋起來。光線減少可以使
小葉片具有更高的葉綠素含量和較低的茶多酚含量，茶多
酚的降低，使茶葉的苦澀也降低，同時有利於胺基酸的形
成，而胺基酸是重要的呈鮮物質。在廣為使用機械採收茶
葉的今天，傳統的玉露仍然必須手工採摘。採收時將新鮮
柔軟的葉子認真採摘下來，被迅速運去工廠，使用蒸汽殺
青，約蒸30秒以保持風味和阻止發酵，接著，用熱空氣使
茶葉變軟，然後擠壓，乾燥，直至其水分降到原有含水量
的30%左右。接下來要揉捻，雙手按壓茶葉成團再推散，

重複多次，使茶葉變成纖細暗綠色的針狀，然後挑出茶葉柄和老葉，再乾燥。由於遮陰會消耗茶樹的能量，而逐漸恢復則需要一段時間，所以玉露茶一年只採收一次。

星野玉露的沖泡比較特殊，但總之都傾向於低溫。打開封袋，濃郁的蒸青的清氣撲面而來。用開水燙個大茶碗，放入一茶勺茶葉，杯子的熱力發散了茶香，是一股濃郁的海苔和粽葉清香。當水溫降到 40℃ ~45℃，緩慢注入到茶碗中，浸泡大約 2 分鐘，就可以飲用了。依然是海風吹來海藻般的氣息，又有隱隱的茶香；有少許的苦味和澀味，包在濃郁的甜味中。休息了一會，重新燒水，到了 60℃ ~65℃，再次沖泡，大約 2 分鐘，這次的感受是海苔味弱了不少，然而茶氣有所上升，也出現了綠茶應有的苦感。繼續燒水，水溫在 90℃左右，進行第三次沖泡，浸泡 3 分鐘左右，茶湯中出現了澀味，茶葉的精華已經全部浸出了。

玉露的精華在第一、二泡，我也曾經見過第一泡先用帶有冰塊的冰水浸泡 10 分鐘出湯，再使用熱水沖泡兩遍的，都是出於對好茶的愛惜。

我使用的是景德鎮高嶺土燒製的直身瓷碗沖泡的，星野村自己還生產漂亮的陶器，叫作「星野燒」，想來用來泡星野玉露，也是極好的。

小滿

小得盈滿

二十四節氣裡，大小一般都是相對的，比如小暑、大暑，小雪、大雪，小寒、大寒，唯獨只有小滿，沒有大滿。這是中國人的處世情志，也是甚為高明的哲學。

《月令七十二候集解》說：「小滿，四月中。小滿者，物至於此小得盈滿。」小滿是兩個字，中國很多的兩字詞，重點都是第二個字，例如太陽、美好、風雪⋯⋯所以我們先說第二個字「滿」。滿是我們很在乎的一個狀態，比如滿足、滿意、飽滿、美滿、琳瑯滿目、滿載而歸，都反映了人們對「充足盈滿」這麼一個狀態的追求。滿是生長的結果，因而小滿是反映生物受氣候變化的影響而生長發育到一定階段的一個節氣。從小滿開始，中國的大部分地區開始真正地進入夏季，天地之間熱氣蒸騰，生物迅速地生長。這從農事活動變得異常繁忙也是管中窺豹，可見一斑。江南地區的農諺說：「小滿動三車，忙得不知他。」這裡的三車指的是水車、油車和絲車。此時，農田裡的莊稼需要充裕的水分，農民們便忙著踏水車翻

水；收割下來的油菜籽也等待著農人們去舂打，做成清香四溢的菜籽油；田裡的農活也自然不能耽誤，可家裡的蠶寶寶也要細心照料，因為小滿前後，蠶就要開始結繭了。結了的繭不能等蠶蛾從裡面破繭而出，那樣蠶絲就被破壞了，所以養蠶人家忙著搖動絲車繅絲，即先把蠶繭放在開水中汆燙，然後抽出絲頭，用絲車拉出絲線。《清嘉錄》中記載：「小滿乍來，蠶婦煮繭，治車繅絲，晝夜操作。」所以此時的農事，翻水、榨油、繅絲都是不能等的，非常的忙碌。

大自然如此，人本身也如此。人體的生理活動在小滿節氣期間處於最為旺盛的時期。這種旺盛生長，是以消耗更多的營養來作為可持續的基礎的，因此要想持續的生長，及時補充營養、預防「未病」就變得十分重要。反映在養生上，是一正一反的兩面：增強機體的正氣來補充營養，同時防止病邪的侵害以預防有可能發生的疾病。每年的小滿，大約會比端午節早一週左右。端午節是中國以及漢文化圈文化輻散的展現，一個國家十分重要的傳統節日。過端午節，是中國人兩千多年來的傳統習俗。《東京夢華錄》卷七，記載有北宋皇帝於臨水殿看金明池內龍舟競渡之俗。其中有彩船、樂船、小船、畫舫、小龍船、虎頭船等供觀賞、奏樂，還有長達四十丈的大龍船。除大龍

船外,其他船列隊布陣,爭相競渡,以為娛樂。《燕京歲時記》也記載「端陽」節說:「京師謂端陽為五月節,初五日為五月單五,蓋端字之轉音也。每屆端陽以前,府第朱門皆以粽子相餽貽,並副以櫻桃、桑椹、荸薺、桃、杏及五毒餅、玫瑰餅等物。其供佛祀先者,仍以粽子及櫻桃、桑椹為正供。亦薦其時食之義。」總之,不論古今南北,中國的端午節都會有這些主要內容:掛鍾馗像,門口懸掛菖蒲、艾草,人們佩香囊,賽龍舟,盪鞦韆,給小孩洗藥草浴,塗雄黃,飲用雄黃酒、菖蒲酒,吃五毒餅、鹹蛋、粽子和時令鮮果等。端午是個人文節日,其實反映了天候對人類的影響 —— 這些風俗都包含了護衛正氣、規避病邪的深意。

滿是有了,前面還有一個「小」字。中國人特別希冀圓滿,但是又深知月滿則虧的道理,因而中國傳統認為「將滿未滿」才是一個最好的狀態。引申開來,還有一個深意就是:只要守著正道,正氣不衰,不急於躁進,時間到了,邪氣自然退散,就會得到一個好的結果。民間傳頌的布袋和尚的〈插秧歌〉有幾句:「春有百花秋有月,夏有涼風冬有雪;若無閒事掛心頭,便是人間好時節。善似青松惡似花,看看眼前不如它;有朝一日遭霜打,只見青松不見花……手把青秧插滿田,低頭便見水中天;心底清

淨方為道，退步原來是向前⋯⋯」翻譯成現代的話，就是你努力了，你付出了，暫時沒看到成果，不要著急，也不要太過理會那些冷嘲熱諷，把一切交給時間，時間自然會還你一個公道。

這個小滿節氣，我選擇了兩款綠茶，一款是曾經登上過歷史的巔峰、茶聖陸羽親自命名的貢茶顧渚紫筍；一款是烏龍茶類的武夷岩茶玉麒麟。一紫一青，非黃非紅，不至盈滿，倒也有趣。

玉麒麟：高雅才值得回味

　　我在洛杉磯工作的那段時間，因為靠近比佛利山，經常有些明星光顧我工作的飯店。我一般很少提出和他們合影，因為人家是來用餐的，沒有義務也沒有心情強顏歡笑和我照相。只是有一次，我來到店裡，看到桌子旁邊安靜地坐著一位老太太，說是老太太，那是因為滿頭白髮，但是她依然美麗，是一位雖未說話但是氣場很強大的女性。

　　我一下子就認出她來──是盧燕！我對她最早的印象是她在 1987 年的電影《末代皇帝》裡出演慈禧，後來她去了好萊塢，作品就比較少了，依稀記得看過一部電視劇，再後來就是她 2013 年的電影《團圓》。在電影中，盧燕把那段因為想要和臺灣過來尋親的丈夫回臺灣，又無法向現在的丈夫開口的左右為難表演得淋漓盡致。後來我才知道，那時她已經 87 歲了，但是那種不慍不火的表演，卻在一舉手一投足間、一個眼神運轉中，飽含了無數的歲月風情。

　　等到盧阿姨吃完飯，我又給她上了一碗醪糟湯圓，她連說：「這個好，這個好。」我說：「盧阿姨，我們拍張

照吧。」她也連聲說好，然後整理了自己本來已經很整齊的衣服，還略帶羞澀地說：「你看我這一頭白頭髮呦，真是沒辦法。」那一瞬間，我突然明白，一個女人的美麗真的和時光沒有太大的關係，那種骨子裡的靜好，在每個年齡段都能綻放出令人驚羨的優雅。

我品玉麒麟時，也是這種感覺。玉麒麟是原產武夷山九龍窠的名叢，我想應該是以茶樹形狀彷彿麒麟而命名的。玉麒麟給我最深的印象是「香」，在茶湯裡有果香，在葉底上有淡淡的乳香。而那種種香，混在一起沉實悠長，甚至帶有一絲絲剛烈，如蜜桃、如雪梨、如合歡花，卻最終化為一縷回味悠長的優雅。

仔細想想，哪個女人年輕時不是時光的寵兒？可是在歲月的磨煉中，起起伏伏的磨成大氣，那是很難得的。不要過分地追求圓滿，能努力於當下，無愧於自心，也是這種磨煉中的所得。一如這茶，怡人者多，優雅者少，如能遇到，便應珍惜吧。

顧渚紫筍：茶聖親自命名的貢茶

唐肅宗乾元元年（西元 758 年），偉大的茶聖陸羽輾轉來到湖州長興境內的顧渚山。見此處遠離塵囂，茶樹眾多，便決定於此隱居避世，專心著述。他經常獨行山野之中，採茶覓泉，評茶品水。一天他走走停停，突然發現自己到了一處尚未來過的山林，詢問當地樵夫，得知這是顧渚山一帶，他們把這裡叫作桑孺塢（在 1,200 年後我們把那裡叫作敘午芥），他發現了生長期的野茶樹，迎著陽光，陸羽發現這些茶樹的嫩芽是紫色的。經過深入細緻的考察，陸羽肯定地下了結論 —— 這是品質甚佳的好茶。它完全符合陸羽對好茶的界定標準：生長於「陽崖陰林之中，紫者上，綠者次；筍者上，芽者次」。陸羽為這種茶命名為「顧渚紫筍」。

這個傳說大抵應該是真實的。唐代製茶都是團茶，如果不是在生長期實地觀察，是不可能發現茶芽是紫色的。而更為直接的證據應該是陸羽對顧渚紫筍特別的推崇，唐代宗廣德年間（西元 763—764 年），陸羽決定向皇室推舉紫筍茶為貢品，並透過當時的湖州刺史將紫筍茶樣品連同

他的推薦書送到了長安。後經朝廷鑑定採納，於唐代宗大曆五年（西元 770 年）正式確定紫筍茶為貢品，並決定在顧渚山麓開設皇家貢茶院。

而作為貢茶，顧渚紫筍自唐朝經過宋、元，至明末，連續進貢了 876 年，其他茶葉難望其項背。

1,200 多年後，我在一個小滿節氣裡，大方地取出顧渚紫筍傳人吳建華老師親製的敘午岕貢品野茶，瀹泡給十幾位喜歡顧渚紫筍的茶友們，來紀念偉大的茶聖。曲終總要人散，待得熱熱鬧鬧的茶會結束，大家散去，略微疲倦的我靜坐下來，將銀壺裡的水重新燒熱，拿出剩下的特級紫筍，為自己沖泡了一碗。我倒是更喜歡相較貢品野茶次一等的特級紫筍呢。紫筍茶一年只採一次春茶，為了保證茶芽的完整性，不允許使用任何工具，只能茶農一葉一葉的採摘，並且不能用指甲去掐，而要用指頭小心地摘取，每個茶農平均每天僅能採摘六兩（中國六兩等於臺灣八兩）鮮葉。紫筍茶樹生長於爛石土堆的山崖上，山路崎嶇陡峭，有的地方僅僅容得下一人艱難地站立，採茶工一般從早上 6 點多上山到下午 4 點多才下山。採摘回來的鮮葉經過人工再次挑選，才能按照綠茶製作工序進行炒製。而全手工炒製的特級紫筍茶，每五百克乾茶都需要 32,000 個左右茶芽。

　　瀹泡好的紫筍茶，茶氣輕逸，甘鮮爽口，有清雅的蘭花香。許是累了，我默默地沖泡、默默地品飲、默默地回味。時光倒流，身為一代茶聖，陸羽最終在湖州長興終老。我想，這其中有他對顧渚紫筍的眷戀。

　　陸羽也曾對顧渚山麓那一眼泉水進行深入的考察，「碧水湧沙，燦如金星」，陸羽同樣也賜給了它一個名字 —— 金沙泉。金沙泉水質清洌、甘爽，用來烹煮紫筍茶，相得益彰。西元 803 年（亦有說 804 年），陸羽病逝於長興，一代茶聖走入歷史，永遠地陪伴紫筍茶和他一生的摯友、先他而去的詩僧皎然，兩人的墓地都在長興，相距不到兩公里。歷史的塵煙終要落幕，唯有茶香穿透千年，留下撞擊心靈的迴響。

芒種

青梅煮酒

《月令七十二候集解》說芒種:「芒種,五月節。謂有芒之種穀可稼種矣。」說句大白話,就是芒種這個節氣,有芒的麥子快收,有芒的稻子可種。

經過小滿的快速生長,已經可以夏收,而且要快,否則在多雨時節如果遇到下雨,小麥就有可能倒伏、落粒、霉變。而夏收之後必須趕緊搶種搶栽,才能有個高產的秋收,故而芒種也稱「忙種」,忙著種植的意思。

芒種之後,往往江南就進入「梅雨」了。梅雨指的是從中國江淮流域一直到日本南部每年初夏(6~7月)常常出現的一段降水量較大、降水頻繁的連陰雨天氣,一般會天天下雨,持續一個月。這段時間梅子從青色轉向成熟的黃色,「梅子黃時雨」,簡稱「梅雨」。

我是北方人,人生的第一個梅雨季是在24歲的時候在上海度過的。那個時候剛剛結束我人生的第一個生意,當然並不成功,身上留了最後一點錢,從雲南一路到上海,最後借住在一個朋友的家裡。那時上海城隍廟還沒有

開發，也許那套房子連石庫門都算不上，我依稀記得就是
一樓進門，好像沒什麼空間，要直接上到二樓，二樓是小
小的廚房和餐桌，然後三樓是個閣樓，斜斜的屋頂，有明
窗和一張大床。彷彿那段時間並不憂傷，只是發愁 ——
不知道未來應該做點什麼。正趕上上海的梅雨季，每天早
上醒來，彷彿覺得都像躺在水裡：床上太潮了。然後打著
哈欠推開窗戶，往下看是二層的房簷，屋瓦上會有一兩隻
野貓，天上照例是密密的雨絲，貓的毛溼漉漉的，看見我
會發出細細的壓抑的哀叫。我會轉身拿幾塊餅乾，伸出手
扔給牠們，手也被淋溼，但是因為一直是溼的，往往感覺
會慢半拍，抽身回來時，看見另一面，被雨打溼的不知名
的粉色花瓣落滿了半邊屋瓦。

　　到了夏天，花也要凋謝了。中國古人們於芒種日會送
祭花神。百花開始凋零，花神退位，故民間多在芒種日舉
行祭祀花神的儀式，餞送花神歸位，同時表達對花神的感
激之情，盼望來年再次相會。這個風俗今日已不見，但
在《紅樓夢》中記載這個節氣祭花神是很隆重的，且看
第二十七回：「至次日乃是四月二十六日，原來這日未時
交芒種節。尚古風俗：凡交芒種節的這日，都要設擺各色
禮物，祭餞花神，言芒種一過，便是夏日了，眾花皆卸，
花神退位，須要餞行。然閨中更興這件風俗，所以大觀園

 芒種

中之人都早起來了。那些女孩子們，或用花瓣柳枝編成轎馬的，或用綾錦紗羅疊成千旄旌幢的，都用綵線繫了。每一棵樹上，每一枝花上，都繫了這些物事。滿園裡繡帶飄飄，花枝招展，更兼這些人打扮得桃羞杏讓，燕妒鶯慚，一時也道不盡。」這裡大概說的是，大觀園中的女孩兒們為花神餞行，首先是把自己打扮得漂漂亮亮的。其次是為花神準備好上路的交通工具（轎馬）以及莊嚴而堂皇的儀仗（千旄旌幢）。

在北方吃梅子的人少，而在南方梅子不僅直接吃，還有很多副產品，比如青梅酒。《三國演義》第二十一回曹操煮酒論英雄章回中，有如下描述：

隨至小亭，已設樽俎：盤置青梅，一樽煮酒。二人對坐，開懷暢飲。酒至半酣，忽烏雲漠漠，驟雨將至。從人遙指天外龍掛，操與玄德憑欄觀之。操曰：「使君知龍之變化否？」玄德曰：「未知其詳。」操曰：「龍能大能小，能升能隱；大則興雲吐霧，小則隱介藏形；升則飛騰於宇宙之間，隱則潛伏於波濤之內。方今春深，龍乘時變化，猶人得志而縱橫四海。龍之為物，可比世之英雄。玄德久歷四方，必知當世英雄。請試指言之。」……操以手指玄德，後自指，曰：「今天下英雄，唯使君與操耳！」玄德聞言，吃了一驚，手中所執匙箸，不覺落於地下。

　　這一段故事，把兩個人物的內心與狀態表現得活靈活現 ── 一個睥睨天下，張揚自滿；一個時機未到，小心翼翼。一盤青梅，一樽米酒，交鋒只在電光火石間。

　　大部分人不喜歡梅雨季，可是連綿的雨水也為新的栽種和生長提供了再次的可能。芒種開啟的是一個收穫與希望交織的時節，不必怨天尤人，繼續努力，會迎來真正的燦爛。

　　這個芒種，我選擇了兩款茶，一款是烏龍茶裡的永春佛手，一款是綠茶裡的湧溪火青。都不算非常知名，然而有它們自己的獨特之處。

湧溪火青：堅守 20 個小時的雅債

喝茶相比抽菸，總被認為是一個更受歡迎的愛好。其中有一個重要的原因就是，抽菸似乎是一件很燒錢的事情，還對身體健康有影響，更可惡的是，吸二手煙的受到的傷害更大！我理解後者，但對「吸菸太燒錢了」報以苦笑 —— 茶事尚儉，可是喝茶只會比抽菸更燒錢！

這個燒錢分成兩大類：一類是由你對器物的要求帶來的。大部分茶人如我，不太會發現茶器的替代品，也不能憑藉自己的影響力與執著，把一件普通的茶器變成傳世經典。所以，會經常看到愛不釋手的器物 —— 就拿勻杯來說，先是玻璃的，有圓有方、有大有小；忽而又看見了瓷的，有青有白；再而又流行了陶的，有把無把，尖口片口；後來又看見了日本玻璃的，有光滑的，還有錘紋的……這可怎一個折騰了得。

一個漂亮的勻杯，怎麼也要 800 塊（人民幣 200 塊）左右，更遑論其他小件，君不見，一個杯托都要上千了……還有一類是由對茶葉的光怪陸離的喜好帶來的。

　　貪念者如我，喝過 300 多種茶了，看見沒喝過的，還是垂涎。你要找小眾的茶、老的茶，那不是緣分，那是很燒錢的。我喝過陳放 90 年的普洱、陳放 40 年的老綠茶、陳放 30 年的老烏龍、陳放 20 年的老壽眉、陳放 10 年的老紅茶，還喝過好幾千一泡的「88 青」，至今也沒有成仙，覺得很是對它們不起。

　　這不，最近又特別想喝湧溪火青，左找右找，很是忙活。

　　當我對生活有所求時，往往就不能靜心。在機場我喜歡買書，因為飛機上只能看書。然而就很迷茫 —— 機場書店的書是旗幟鮮明的兩派：一派讓你拚命去搶、去爭、去戰鬥，一派讓你平和、放下、受苦，這矛盾的漩渦，讓你靜不下來。喝茶是靜的途徑，讓你神思超然，超然了就放下了，然而你還沒放下，發現錢不夠。我看也夠亂的，於是心不靜。

　　心不靜，很多綠茶就喝不了。2015 年春，很多人湧向茶山了，我倒覺得，不是茶商，你去湊這個熱鬧幹什麼？茶山上亂哄哄的，茶都不好了。然後就收到了一些茶友送的「爭光」龍井，希望給自己臉上爭光嘛。

　　很不厚道的是，我還要編排人家：龍井茶喝的是深沉的清和，你比我心還亂，喝不出來，所以，不是你糟蹋

芒種

茶,就是茶糟蹋你。

我不想糟蹋龍井,我就想喝口湧溪火青。

湧溪,是安徽涇縣城東 70 公里的湧溪山;火青,是炒、是焙(ㄒㄧㄚˊ),老火炒的珠茶。說是珠茶,正規的叫法是「腰圓」,不是純正的圓形,是長圓,中間微凹,像個腰子。好的湧溪火青,茶園都在「坑」裡。安徽人把兩山夾澗或者兩山之間狹長的地帶叫作「坑」,湧溪火青最好的茶園在盤坑的雲霧爪和石井坑的鷹窩岩。「鷹窩岩」好理解,老鷹做窩的岩巔,海拔既高,風清且明,當是出產好茶的要件之一。「雲霧爪」就比較詭異了,能修煉到把雲霧凝成爪子,準備採茶?後來請教了一些當地茶農,茶農笑了:哪有什麼爪子?那個地方叫作「雲霧罩」 —— 明白了,雲霧籠罩的地方,好茶生長的另一個要件。

湧溪火青用的是當地的大柳葉茶種,好的成品茶,色澤烏潤油綠,沖泡後緩慢舒展,香氣高濃,水仙、蘭花等花香交織起伏;茶湯甘甜醇厚,韻味宜人,一般泡個五六遍不失本真。這哪像綠茶?倒有點像烏龍茶了。

這麼深厚的功力,來源於苦功。湧溪火青關鍵工序之一的「掰老鍋」,需要不眠不休連續炒茶(當地叫作「焙乾」)18 個小時,加上前面的殺青、揉捻等工序,製作合

110

格的傳統湧溪火青需要 20 個小時，鐵打的人也受不了啊。以前是兩班倒，後來有了炒球形的炒茶機，可以用機器了，掰老鍋時間也可以減少到 10~12 小時。然而機器沒有智慧，它只會按照既定的程式去做，還是要有人晚上起來四五次，為的是調整茶葉整體形狀，別炒偏。

要想喝湧溪火青，不只是喝茶人難以找到合心意的，就是製茶人，也是一身難以承受的「雅債」啊。這種堅守，還能持續多久？還有青年茶農願意陪著茶一起經歷難以言喻的苦楚、等待、期望，產生同樣不可言喻的茶香麼？我不敢想像，我心中充滿酸楚。望著眼前形如海裡珍珠般的湧溪火青，那同樣是顆顆鮫人淚啊。

永春佛手：心之清供

「清供」，又稱清玩，由佛前供花發展而來。最早是以香花蔬果代替告朔用的牛羊，而後發展成為包括金石、書畫、古器、盆景在內，一切可供案頭賞玩的文雅物品的統稱。清供之盛行，甚至成了書畫、雕刻的一個重要題材，稱作「清供圖」。古人以正月初一為歲之朝，是日案頭必定要有花果，便稱作「歲朝清供」。既然稱之清供，散發的香氣一定都不是濃豔的，卻並不代表黯淡，仍然是持久清雅的路數。歲朝清供常用水仙、佛手、梅花再加松枝，北方人最少見的是其中的佛手。

人在北京，冬天我偶爾會想唸佛手的香氣，便從浙江郵購，於是供在唐卡前面的會有五六個黃澄澄、金燦燦的一盤佛手。因為少見，便想得多一些，想找到與之相配合的茶。最先想到的是乾隆三清茶，三清茶是以貢茶為主，佐以梅花、松子、佛手，用雪水沖泡而成的香茶。既適用於重華殿茶宴等宮廷重要禮儀場所，亦可用於山齋閒居等處，是宮廷茶飲中最為乾隆帝所重的御用之茶。雖然記載

中沒有明確這個「貢茶」到底是什麼茶，但是比較起來，應該是龍井最為相配。

在夏日，佛手尚未成熟，但卻想到了以佛手命名的茶，都是烏龍茶，但都不大常見。一個是武夷岩茶裡的武夷佛手，又叫雪梨，喝起來真的有淡淡的雪梨味道，茶葉葉片較大，甚至長如手掌，也叫「佛手茶」。另一個知道的人就更少，是永春佛手。我很喜歡永春佛手，不僅是因為它葉片大，更重要的，它的佛手香味更濃郁。實際上，武夷佛手乃是從永春引種的。

永春是福建泉州的一個縣，然而其知名度遠遠不如在西南方與它遙遙相對的另一個縣，雖然兩個縣都是產茶大縣，而且都在晉江上游。那個縣是安溪，出產大名鼎鼎的鐵觀音。小的時候，我還是很喜歡鐵觀音的，味道濃郁，喝到胃裡很舒服。後來我長大了，鐵觀音卻越來越「年輕」了，從中度發酵、焙火到輕發酵基本不焙火，烏龍茶有些綠茶化了，喝到嘴裡全部是冷冽的青草味，茶湯卻沒有了持久縹緲的韻味，我就不喜歡了。這個時候遇到了永春佛手，一嘗，不僅茶湯厚重，還有一股佛手香味，第一印象非常好。結果一斤佛手茶喝完了，再買，奇怪，怎麼也輕發酵輕焙火了？那以後，便連永春佛手也不喝了。

不過，永春佛手醒悟得早，2010 年後，基本上傳統

做法回潮，茶園也不再追求密植高產，生態環境在慢慢恢復。那一年我又訂了幾斤永春佛手，喝了一些，後來放在大理的家中也就忘了。2015 年初出差路過大理，回家看看父母，順便拿點陳放幾年的茶到北京喝，在一堆普洱茶的後面，看到了永春佛手。

回到北京，工作事情多，茶就一直在家裡放著，到了六月假期，偶遇暴雨，在家裡悶得慌，翻茶箱子，又看到了它，不能再錯過了。煮了麥飯石泡過的桶裝礦泉水，用了一把早期的宜興供春商品小壺，配的公道杯是鈞窯系松石釉星斑勻杯，茶湯倒在韓國白釉陶品茗杯中。是多麼明亮深沉的金黃啊，花香中帶著淡淡的佛手香，正如山間結滿佛手的果園，是山林間的氣息呀。喝了一口茶湯，青氣已經很淡了，卻仍然活潑，在口腔中順滑地流淌。

鐵觀音追逐市場，出發點不能說錯，然而失去了根本，沒有厚重的觀音韻，何來真正的鐵觀音？做茶，心地清澈方能在亂流中堅持做好自己。永春佛手的「佛手韻」還對得起這個「清」字。清供的重點也是在「清」，「清供」二字裡涵含的離欲和恭敬，其實不在市場經濟的金錢價高與否，而是在你心裡怎麼平衡。儒家的重義輕利，釋家的清靜息心，道家的虛靜自然，得到其實不難，只要心安定了，就去喝杯永春佛手吧，都在一盞茶裡。

夏至

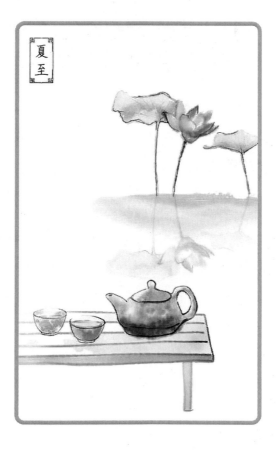

 夏至

陽盛陰生

我出生在夏至，據說屬蛇而又生在夏天，不得冬眠般慵懶，是勞碌命。

那夏至，夏的極致，豈不更忙？故而我上班、加班、下班寫書，還真不敢稍作慵懶。我們有些時候過於消極地看待古時先人的思維，理解為一種迷信。其實，「與天地合其德，與日月合其明，與四時合其序，與鬼神合其吉凶」，這是中國古人對自然的觀察，發展出一種與之相對應的秩序來趨吉避凶，不能完全算成是迷信。

《月令七十二候集解》中說：「夏至，五月中。《韻會》曰：夏，假也，至，極也，萬物於此皆假大而至極也。」夏至天氣很熱，但是孤陰不長，獨陽不生，至陽中有陰，並且將是「陰」的開始。中國的這種陰陽互生的理論真的是非常高妙。所以，夏至三候，初候是「鹿角解」。進一步解釋說：「鹿，形小山獸也，屬陽，角支向前，與黃牛一同；麋，形大澤獸也，屬陰，角支向後，與水牛一同。夏至一陰生，感陰氣而鹿角解。解，角退落

116

也。冬至一陽生，麋感陽氣而角解矣，是夏至陽之極，冬至陰之極也。」古人認為鹿屬陽，但是麋就屬陰了，夏至雖然熱但是陰氣始生，故而鹿角開始脫落。而麋的角到冬至脫落，道理是一樣的。

不僅動物的感知如此，人體也是一樣的。天氣熱，人體內的臟腑反而偏向寒涼，以應對天時。所以孔子說「不撤薑食」，民間就說得很直白：「冬吃蘿蔔夏吃薑」，薑是溫熱的，卻要在同樣炎熱的夏季食用，就是因為要滋養寒涼的臟腑。而另一句大俗話「心靜自然涼」，其實有它的深意：一方面是天氣炎熱，內心安靜才能不煩躁，也就不會覺得熱不可耐了；而第二層意思是，你真的安靜了，就可以發現臟腑的寒涼。

在這麼熱的季節裡，到底如何才能心靜呢？也包括兩層的意思：一是有所忌諱，二是衍生出很多人文習俗。《清嘉錄》云：「夏至日為交時……居人慎起居，禁詛咒、戒剃頭，多所忌諱。」可見古人對夏至是非常重視的。而風俗就很好理解了。據宋代《文昌雜錄》記載，官方要放假三天，讓百官回家休息，好好地洗澡、娛樂。身體潔淨了，沒有勞心勞力的事，自然安靜。

而《酉陽雜俎‧禮異》記載：「夏至日，進扇及粉脂囊，皆有辭。」「扇」，用來物理降溫，而且多詩詞彩畫，

內外皆安寧。「粉脂」，以之塗抹，散體熱所生濁氣，防生痱子。這樣一來，也讓人內心安靜。

　　這個夏至我選了兩款茶，一款是武夷岩茶裡的正太陽，以對應至陽；一款是綠茶裡的溧陽白茶，產自天目湖區域，有清泠的口感。

正太陽：豪情終化繞指柔

　　早幾年的時候，我多次去四川，然而沒有一次去峨嵋山。甚至有一次，我都已經上了去峨嵋山的旅遊車，公司一個電話讓我飛回北京處理工作事務，我只好遺憾至今。不過，每次我在四川，總能在三蘇祠裡待一會。

　　三蘇祠是蘇東坡兒時的家。這一門三父子，皆有大名流傳於世，尤以蘇東坡更甚於其他兩位。我其實以前還是多有不解，在中國，雖然蘇東坡也是大文豪，詩、書、畫、政、食皆有廣泛的認可，不過沒想到，西方人對他也十分重視。美國曾評選世界名人，中國僅入選三位，蘇東坡即在其中。

　　蘇東坡最有影響力的還是他的詞作，他是宋詞豪放派的代表。「大江東去」，開篇即氣勢磅礴。而我最愛的卻是他那首「十年生死兩茫茫」，一樣的蕩氣迴腸，卻又比「明月幾時有」多了幾分人間煙火氣。如此矛盾的兩種風骨在一個人的作品中體現，矛盾而又令人印象深刻。像極了我偶然得到的岩茶正太陽。

 夏至

　　正太陽亦是道家茶，有正太陽必有正太陰。兩種茶的生長之地，恰似太極圖之形，而在陰魚的陽眼之處生長的是正太陽茶，在陽魚的陰眼之處生長的卻是正太陰。道家的太極學說很被中國人欣賞，其中確實有它巧妙和益世之處。世界是分明的，有陰有陽，然而在那陽中有一點陰，陰中又有一點陽，恰是這不純粹，相互吸引，最終生長，讓宇宙轉動，化生出萬物。

　　正太陽是至陽的茶，在乾茶的香氣上，就是磅礴而執拗的。及至沖了茶湯來品飲，是剛烈的衝撞，在口腔裡挺立、不馴，然而終歸化作愁腸。可是在慢慢的回味裡，是一點點的陰柔之美，抽絲剝繭般的不肯去。

　　英雄亦是有情，霸王只是在沙場上方金秋點兵般的肅殺，然而在芙蓉帳裡，卻依然是一腔春泥，化了自己也化了虞姬。

　　正太陽，茶亦如此，那麼蘇東坡呢？他一生頻遭打擊，「身如不繫之舟，心如已灰之木，問汝平生功業，黃州惠州儋州」，然而他一生卻能在打擊中仍保持純真，既有豪放的本性，又有對愛人常思的柔腸。也許只有這樣的人，才能寫出這樣的詞作吧？而也許只有這樣的人，更能比我體會正太陽茶湯之中的淑世精神吧。

太雲白茶：玉霜香雪可清心

　　朋友送了我一包太雲白茶，看了一下，應該是溧陽白茶的品牌之一。

　　溧陽白茶從安吉引種，加工工藝和安吉原產地的差不多，採摘後進行攤青、殺青、理條、烘乾，是使用白茶種製作的綠茶。

　　打開茶葉包裝袋一看，外形和安吉白茶非常像，芽葉細長挺韌，形如鳳羽；碧筋白葉，豆香飄散。用韓國產的白陶寬口鼓腹水桃花勻杯直接泡了來，茶葉次第舒展，清新的香氣飄揚開來，湯色鵝黃，明亮清澈。

　　泡了兩三泡，葉片從淡綠變成乳白，如同山中初雪壓在竹葉之上。在口腔裡，茶湯的滋味輕柔卻甘爽，回味不張揚卻悠長。

　　宋徽宗（趙佶）在《大觀茶論》中有一節專論白茶：「白茶，自為一種，與常茶不同。其條敷闡，其葉瑩薄，林崖之間，偶然生出，雖非人力所可致。有者，不過四五家；生者，不過一二株；所造止於二三胯（銙）而

已。芽英不多，尤難蒸焙，湯火一失，則已變而為常品。須製造精微，運度得宜，則表裡昭徹如玉之在璞，它無與倫也。淺焙亦有之，但品不及。」

宋徽宗是一個觀察能力非常強的藝術大家，描摹語言非常精微。身為一個國家的最高統治者，他嘗過的好茶都非凡品，能給白茶一個如此高的評價，實屬難得。不過宋徽宗所說的白茶，是指當時產於北苑御焙茶山上的野生白茶。宋代的北苑皇家茶園，設在福建建安郡北苑（今福建省建甌縣境），其製作方法，仍然是宋代的主流茶葉製作方式，即經過蒸、壓而成團茶，同現今的白茶製法並不相同。即便是現代，我們所說的真正意義上的白茶，是指福建白茶 —— 一種大約由清嘉慶初年（西元 1769 年）創製的製茶方法而成的茶葉品種，在 1885 年改為採用福鼎大白茶製作。

中國歷史上有個有趣的文化現象，就是當經濟實力越強時，審美卻由粗獷轉為柔美，比如唐朝推崇博大雄渾，而宋朝化為纖細清麗。但是人們對茶葉的滋味要求並不一定尊崇這個規律。實際上，文化底蘊越深，則口味要求越精微，形式感的東西越少。這不能單獨看某一個人的個人喜好，而是要觀察一段歷史時期的整體變化。因而，到了明朝，看似簡單的散茶泡茶趨勢，並不是茶文化的衰落，

實際上是文化累積到一定高度的返璞歸真。

可惜的是，現代人難能把心真正地放在文化上，大部分都是以販售文化而做產業。也不能說不對，然而就很難真正理解茶葉口感清淡的美妙，這也是綠茶整體衰落的原因之一吧。

溧陽白茶實際上是茶樹的一種變異，即在較低氣溫時造成葉片中葉綠素缺失 —— 大約在 23℃時發生 —— 形成「白葉茶」茶樹產「白葉茶」時間很短，通常僅一個月左右。在清明前萌發的嫩芽為白色，到了穀雨前，葉片顏色較淡，多數呈玉白色。穀雨後至夏至前，逐漸轉為白綠相間的花葉。至夏，芽葉恢復為全綠，與一般綠茶無異。溧陽白茶需要在茶葉特定的白化期內採摘、加工和製作。溧陽相距安吉約 100 公里，然而在同一海拔，溫度會低 2℃ ~3℃，因而同一海拔所產白茶品質比安吉還要好一些。

溧陽白茶不及普洱茶、烏龍茶濃郁，然而綠茶特有的鮮爽是其他茶不能及的。我倒不是一個古板的人，然而看著很多茶品忙於跟風，綠改紅也好，生普洱改紅也好，還是希望：只要堅持自己，總會有欣賞你的人吧。

小暑

小暑

正氣熱散

　　《月令七十二候集解》說小暑:「小暑,六月節。《說文》曰:暑,熱也。就熱之中分為大小,月初為小,月中為大,今則熱氣猶小也。」雖然說是熱氣猶小,那是相對大暑說的。所以小暑的第一候:「初候,溫風至。至,極也,溫熱之風至此而極矣。」天地間刮的都是熱得不能再熱的風,其實天氣已經非常炎熱了。在這裡順便說說一個易被誤解的成語,就是「七月流火」。一般人往往把七月流火當成是對天氣很熱的一種描述,他們按照字面意思把這個成語理解為:農曆七月(大約公曆八月)天氣很熱,就像流動的火一樣。其實這個成語的正確意思是:天氣逐漸涼爽起來。「流」,在這裡指移動、落下。「火」,是指星名,即大火星,也即心宿二,每年夏曆五月間黃昏時心宿在中天,六月以後,就漸漸偏西。這時暑熱開始減退。故稱「流火」。

　　最熱的天氣是在農曆的六月,由小暑開始,天氣非常炎熱。「暑」是正常的天氣之一,風、寒、暑、溼、燥、

火在正常的情況下，稱為「六氣」，是自然界六種不同的氣候變化。「六氣」本身是無害的，或者說是中性的，它們是萬物生長的必要條件。人體感應天時地利，有一定的適應能力，所以正常的六氣不易於使人致病。但是當氣候變化異常，六氣發生太過或不及，或非其時而有其氣，比如本來天氣應該暖和卻出現了倒春寒，秋天本來應該秋氣涼爽卻出現了氣溫較高的長夏，以及氣候變化過於急驟，尤其是個體比較貪熱、貪涼，造成人體小氣候異常的，六氣就有可能成為致病因素，並通過人體本身的防護層進入體內，造成人體的病症。這個時候，六氣便變化為「六淫」。「淫」是指太過和浸淫之意，由於六淫是不正之氣，所以又稱其為「六邪」。

應對邪氣，必須撥亂反正，用正氣去克制和化解。針對暑邪，我們古人常用的就是「藿香正氣」。宋代的中醫方劑書籍《太平惠民和劑局方》中就已經記載了「藿香正氣散」的方子。藿香的生長區域很廣泛，四川、雲南、江蘇、浙江、湖南、廣東等中國很多省分都種植。我的很多四川同事們，他們家老房子的屋前屋後都是藿香，天氣炎熱時，就直接摘取藿香葉片洗淨切碎撒在做好的菜上一起食用。藿香是民間常用的祛暑中藥，但是其實藿香應對的是暑溼，如果確實有火，但是陰虛，是不能使用藿香

的。關於暑溼，我們在「大暑」的文章中會有論述。另外，藿香一般不使用莖，因為會傷氣。

中國傳統醫學在應對暑熱的時候，一貫主張「過猶不及」，即天氣很熱，你就大吃冰棒、大喝冰水，這樣反而是擾亂正氣。但是也不是一味地說天氣熱，你還必須只喝熱水、熱湯，而是可以少量地食用一些冰品。宋朝有一本介紹當時生活風貌的書叫作《夢粱錄》，裡面在第十七卷有這麼一段話：「四時賣奇茶異湯，冬月添賣七寶擂茶、饊子、蔥茶，或賣鹽豉湯，暑天添賣雪泡梅花酒，或縮脾飲暑藥之屬。向紹興年間，賣梅花酒之肆，以鼓樂吹〈梅花引〉曲破賣之，用銀盂杓盞子，亦如酒肆論一角二角。」可以看出，宋代茶肆銷售的飲品按照時節而變化，炎熱的夏天賣「雪泡梅花酒」，應該是一種添加了碎冰或者冰鎮的冷飲。而且很有情趣的是要配合相應的樂曲，使用銀器盛裝。

當然比較穩妥的法子是適當降低環境溫度，不是像今天用空調猛吹，那樣風邪、寒邪就會產生了，而是用物理降溫的法子。一個是扇子，一個是冰山子。中國的扇子文化博大精深，在實用層面是非常有意義的。而大戶人家或者皇室宗親，就比較奢侈了，可以用冬天窖存的大冰塊雕成各種山樣形狀，擺在室內降溫。

　　這個小暑節氣，我選擇了兩款茶，都是綠茶，一款是峨嵋雪芽系列的茶，由青羽居士特製，名字就帶有涼爽之意；一款是九華佛茶，承載地藏之意，寧心靜氣，也得安涼。

九華佛茶：大願甘露

老茶是我鄭州一個朋友，美院畢業，雖說後來沒成為藝術家，可是還挺有文藝氣息的。有一天老茶拿來一款綠茶，我完全不知道是什麼茶。

外形如松針挺直，連結又像佛手，綠意盎然，倒有幾分像龍形安吉白茶，可是聞起來完全不是一回事。這茶也是老茶的安徽茶友送的，說是以前的外形要好過今年。用水一沖，即刻舒展，棵棵直立，葉片翠綠泛白，香氣淡雅，湯色純淨，入口是很乾淨的淡然。

呀，原來是九華佛茶！

九華山是地藏菩薩的道場，而地藏王菩薩是我最為親近的一位菩薩。

漢傳佛教四大菩薩，其實彼此是一種相互印證：一位修行者，首先要有廣袤如大地的心願，還要有觀察世間百千萬種音聲，從而希望眾生離苦得樂的慈悲，這樣才能夠保持願力不會衰減。而要想能夠自度度他、救度眾生脫離輪迴，不僅僅要擁有妙吉祥的大智慧，更要有精進勇猛

的身體力行。是以，四菩薩以如此名號現世——大願地藏、大悲觀音、大行普賢、大智文殊。

而地藏菩薩的一句誓言——「地獄不空，誓不成佛」，曾經讓我熱淚盈眶。不僅僅是地藏菩薩的願行令人感動，他更是代表了大地的一切特性。

每個人都應該熱愛大地。大地具有七種無上的功德：（一）能生，土地能生長一切生物、植物；（二）能攝，土地能攝一切生物，令安住自然界中；（三）能載，土地能負載一切礦物、植物、動物，令其安住世界之中；（四）能藏，土地能含藏一切礦、植等物；（五）能持，土地能持一切萬物，令其生長；（六）能依，土地為一切萬物所依；（七）堅牢不動，土地堅實不可移動。而身為守護眾生的菩薩，地藏菩薩處於甚深靜慮之中，能夠含育化導一切眾生止於至善。

每一個想要覺悟的人，都應該深深地扎根於大地，觀察自然真實的變化，那就是在觀察自己的心靈。當他安忍不動如大地之時，自性的光芒將純淨地升起，照耀寰宇。我看重茶，熱愛茶，敬仰茶，也是因為如此啊，茶是大地生長出的而又能代表大地的偉大植物。尤其是九華佛茶。

它從地藏菩薩的慈悲中生長，帶來土地真正的芬芳，讓水如同甘露般純淨，讓我的心如大地般安寧。

 小暑

　　喝罷九華佛茶，心境如同淨月輪空，清涼、清淨，安然、淡然。

峨嵋雪芽：將登峨嵋雪滿山

　　我去過四川多次，後來把家也從大理挪到了成都。早年去四川，計畫中去登峨嵋也有兩次，可惜均未成行。後來金庸先生不顧高齡，直登峨嵋金頂，得寺僧以峨嵋雪芽貢茶相待，雖未真正論劍，卻也成為一段佳話。我當時心更嚮往，一直期待成行。

　　後來2012年的時候，企業主管送了我一盒峨嵋雪芽，以前沒喝過，就很感興趣。當然今天峨嵋雪芽已經集團化運作，廣告、實體店已經能夠經常見到，當時的峨嵋雪芽卻還屬於創牌子打市場的階段。其實峨嵋雪芽在歷史上早已經比較知名了。「峨嵋雪芽」一茶名稱，據說是隋末唐初峨嵋山佛門茶僧所取，距今已有一千五百年左右的歷史。

　　且不管傳說。茶是很挑地方的植物，好山好水出好茶是普遍共識。

　　峨嵋山最高處萬佛頂海拔 3,099 公尺，其實不算很高，但是相對成都平原來說，絕對已經是拔地而起的神

山。加上峨嵋山的氣候、水系、霧靄都十分適宜茶樹的生長，並且峨嵋山的植被多樣性也決定了峨嵋山茶的優異品質。雨水至清明時季，茶園中的白雪雖然尚未融盡，但是茶樹已經在悄然出芽。並且由於晝夜溫差較大，高山區茶園的晝夜溫差大約有 16℃ ~18℃，中山區茶園的晝夜溫差大約 12℃，茶芽中累積的呈鮮物質就非常多。

　　有了好的原料，茶的製作和品飲也非常重要，直接影響了最終的那碗茶湯帶給我們的感受。據傳南宋乾道六年（1170 年）陸游入蜀任嘉州（今四川省樂山市，距峨嵋山 30 公里）通判，曾拜訪過峨嵋山中峰寺住持別峰和尚。陸游盛讚了寺中茶僧所焙峨嵋雪芽，留詩：「雪芽近自峨嵋得，不減紅囊顧渚春」，將雪芽和名動中華的顧渚紫筍相比，可見他對峨嵋雪芽的推崇。而說到品飲，峨嵋山唐代僧人昌福禪師寫過一本《峨嵋茶道宗法清律》的書，系統而明確地提出「茶全禪性，禪全茶德」、「人水合一，學人初道；人茶合一，學人能道；人壺合一，學人會道；天人合一，學人明道」的觀點，這是前無古人後無來者的。可惜的是，昌福禪師創立的《峨嵋茶道宗法清律》精神沒在俗世傳播，只在佛門中使用，所以今天沒有明確的儀軌程式。但是昌福禪師將茶和天地、人文相結合，把茶、茶道放在天地這一大時空中來論述，這樣的格局是非常值得肯定的。

　　重要的當然還是當下之茶。峨嵋雪芽基本上都採自海拔 800~1,500 公尺的高山茶園，等級包括禪心級的天籟禪心、特級（禪心）、一級（禪心），慧心級的天籟慧心、特級（慧心）、一級（慧心）。我品飲的是慧心特級。

　　打開小包裝一看，都是細筍般的嫩芽，密布細小白毫。茶氣凜冽，如白雪壓竹，清香透冷而上。泉水不敢燒開，邊緣水泡連珠即關火。調氣淨心，輕推翠芽，甘露遍灑，碧湯隱光，茶香沖空而起。先敬了一杯在十世班禪大師的法相前，再慢慢品飲。入口微苦，然而苦盡甘來，香如神思，沖旋縈繞。

　　細觀葉底，均是春茶獨芽，色澤潤綠，挺直俊秀，仿若佛眼；聞之山野自然之氣讓人如游天籟、如入深山。以此茶得觀乾坤，以此茶而入禪境，一杯雪芽展現了素未謀面的峨嵋山三霄九老百巒青黛，仿若菩提本意。

　　茶緣是連綿的。不意我後期多次登上峨嵋山，而且另得了稀少的青羽居士峨嵋茶。青羽居士隱居峨嵋山中二十多年，不事張揚、不喜炒作，極其低調。然而，他本人卻有自己的傲骨。他曾經出了一本峨嵋攝影冊，放言說數十年內無人能超越。

　　除了攝影之外，青羽居士在峨嵋山上還有百畝茶園。他的茶園我沒有去過，但聽過不少傳說。他的茶要價不

低，然而又拒絕商業化。別說我，即便峨嵋當地人，與青羽居士有深入交流且了解他的人也不多，所以，我還是那個意思，不攀緣，只看茶。青羽居士的茶，乾茶絕嫩，帶著細密如絨的毫，不像一般峨嵋雪芽的片，而是蜷縮的一團。我怕驚動了它們，只敢用稍低的水溫，輕柔地沖泡，好像呵護嬰兒一般。茶湯顏色倒不怎麼顯，然而香氣慢慢舒張升起，是清靈的味道，如果變成畫面，像極了覆蓋春雪的茶園。

　　將登峨嵋雪滿山，峨嵋在你心裡，茶香也在你的心裡。

大暑

大暑

暑氣乃溼

　　中國有句老話：冬練三九，夏練三伏。乃是刻苦之意，這個「苦」實際來源於極端天氣，三九是最冷的時段，三伏是最熱的時段。「大暑」一般是在三伏裡的「中伏」階段，可見已經熱甚。中國人所說的「三伏」是農曆中一段特殊的時期，包括初伏、中伏、末伏。初伏、末伏各 10 天，中伏則在不同的年份為 10 天或 20 天 —— 農曆七月前立秋者，則中伏為 10 天；農曆七月後立秋者，則中伏為 20 天。唐人張守節曾經解釋這裡「伏」的含義：

　　「六月三伏之節，起秦德公為之，故雲初伏，伏者，隱伏避盛暑也。」

　　暑，一方面表明熱，但是一方面也表明「溼」，暑溼、暑溼，常連在一起說。暑氣是潮溼的，是因為這個時節的熱來源於地表溼度變大，每天吸收的熱量多，散發的熱量少，地表層的熱量累積下來，所以一天比一天熱。即使天氣熱，但是溼氣大，出了汗反而不容易乾，人很不舒服。北京自從溝通了全城的水系之後，雖然變得更有靈

性，然而「桑拿天」分外多了起來，因為暑氣乃溽，而水系流動帶來的溽氣更加增添了這種感覺。

我讀大學的時候，因為學明清商業史，接觸檔案的機會比較多。除了會搜尋中國第一歷史檔案館的微縮平片，也知道了其實明清的皇家檔案館是「皇史宬」。皇史宬是中國現存最完整的皇家檔案庫，也是北京地區最古老的拱券無梁殿建築。它的建築特點及設備就是為了保存檔案而設計的，是完全的磚石結構，既可防火，又堅固耐久，經得起千百年風雨的考驗。皇史宬的牆壁非常厚，使殿內冬暖夏涼，高高的石臺和嚴絲合縫的「金匱」，頗能防潮，正是這些特點，使保存在這裡幾百年的皇家檔案至今仍然完好如初。

但是即便如此，每到大暑前後，皇史宬也都要「晒錄」。明沈德符《萬歷野獲編》卷二十四記載北京風俗：「六月六本非節令，但內府皇史宬晒曝列聖實錄、列聖御製文集諸大函，則每歲故事也。」而各大寺廟在此期間也始「晒經」，一方面減少經書霉變和蟲蛀，一方面也向信眾展示經文，有「晒經度眾生」之意。

當然在大暑期間，和老百姓息息相關的一件事其實是「冬病夏治」。「冬病夏治」是傳統中醫藥療法中的特色療法，它是在夏天三伏期間在人體的穴位上進行藥物敷貼，

 大暑

以鼓舞正氣，防治「冬病」。所謂「冬病」，就是在冬天易發的病。易發人群多為虛寒性體質，也就是俗話說的沒有火力。例如手腳冰涼，畏寒喜暖，怕風怕冷，神倦易困等等這些症狀，中醫叫陽氣不足，也就是自身熱量不夠，寒從內生。冬病夏治有什麼道理呢？是因為冬病患者本身體質就偏於虛寒，再加上冬天環境也是寒冰一片，要想在冬天治寒症，沒有熱量可調用。然而在盛夏之際，外界是暑熱驕陽，裡面是心火正盛，這時積寒躲在後背的膀胱經和關節處，最易被趕出來。但若是陽氣衰弱，裡面沒有推動之力，就會錯過排寒的大好時機，所以這時候用敷貼、艾灸、刮痧等辦法輔助推動一下，陽氣的力量就起來了，累積蘊藏好為冬天做準備。這個道理其實中國人很早就掌握了，《黃帝內經・素問》中有一個篇章叫作〈四氣調神論〉，就是講四季的養生要點的。其中說道：「夏三月，此謂蕃秀，天地氣交，萬物華實，夜臥早起，無厭於日，使志無怒，使華英成秀，使氣得泄，若所愛在外，此夏氣之應，養長之道也。逆之則傷心，秋為痎瘧，奉收者少，冬至重病。」

這個大暑，我選擇了兩款茶。一款是有高山清冷之氣的梨山茶，應對暑熱；一款是生長週期長、全葉片的六安瓜片，補充人體所需元素。雖是熱茶，卻更能解熱，也是養生之道啊。

六安瓜片：茶緣天地間

　　我相信，人和茶葉是有緣分的。哪怕再微小，也割捨不斷，不知道什麼時候，就會相遇。

　　這麼多年來，我一直在尋找著六安瓜片。它不過是個地方名茶，和龍井難以相比，在北方的茶葉鋪子裡基本上都是蹤跡難覓的。這次我去安徽出差，因為時間安排的關係，難以立刻工作，當地的接待人員就擠了半天時間帶我去壽春城看看淝水之戰的古戰場。在全國大面積地區乾旱之時，安徽受災也很嚴重。恰恰我到的那天，淮南開始下雨，站在古城之上，著衣不多的我瑟瑟發抖。急匆匆地離開，發現城裡不少的茶葉鋪子，玻璃窗上都貼著「瓜片」的字樣。我問司機，這裡產什麼茶葉？司機很平淡地說：「六安瓜片啊。壽縣是六安市的下轄縣。」

　　天啊！我幾乎是衝進了茶葉鋪子，並且立刻掏錢要買幾盒六安瓜片帶走。店老闆慢悠悠地說：「今年的新茶還沒下來，你少買點吧。」我怎麼能少買呢？謝過店主，我把幾盒茶葉摟在懷裡回到了北京。

在沖泡的時候，我覺得我是虔誠的。端詳著那茶葉，彷彿看著久別的親人。那大大咧咧的條索，一點不像其他的綠茶，砂綠的顏色潤澤有光，而又帶了淡淡的白霜。取了蓋碗，怕悶壞了茶葉，特意把煮好的泉水放了幾分鐘，覺得水溫差不多了，先倒了半碗，撥進去茶葉，又貼邊加了半碗熱水。看這瓜片肥厚，也沒有立刻出湯，停了幾秒，傾在了公道杯中。

那黃綠的翡翠啊！透著矜持的美麗和清澈，濃郁的原野氣息般的茶香，入口是厚重的，順滑的，彷彿溢滿般滋潤了我的心田。我細細地品著，眼中不由蘊滿了淚水。

六安瓜片，是低調不爭的，至今不曾大紅大紫，只有杯中清氣滿盈，我便學學這六安瓜片吧，安靜淡然地奉獻自己的一抔心香。

2016 年的大暑，恰巧的是，一位茶友葛磊從安徽給我寄來兩罐「櫳翠祥」牌的六安瓜片，讓我與六安瓜片再續前緣。原來，茶與人的緣分，一直如絲牽連……

老叢梨山：冷露無聲

　　我曾經在鄭州工作過一段時間，當時是籌備一家新的餐廳，新店忙著開業，全體參與籌備的同事各自忙碌。在鄭州租住的單元房，一早一晚、一出一進，腳步匆匆，從未留意周邊。不曾想有幾天突然有暗香隱隱，不離不棄，幽然隨行。夜晚，趁著小區的燈光，看到幾棵四季桂，肥葉油綠，桂花星星點點，暗香習習，想起王建的詩「冷露無聲溼桂花」，一時疲累頓消。

　　當時的鄭州，茶葉市場鐵觀音絕對是主流，剩下的半壁江山多的是信陽毛尖、茯磚，也有普洱茶。偶爾休息，常去的也就是茶葉市場了，倒是喝了不少好的茯磚茶，也對茯磚有了一些新的認知。臺灣茶倒是不多見。其實我對臺灣茶好像也沒有特別的喜好，然而有一段時間不喝，便也懷念。手裡有從北京帶過去的臺灣茶，已經陳放了一兩年了。那天的桂花香不知怎麼就勾起了我喝臺灣茶的衝動，翻找了一會，找出一泡舊年的老叢梨山。

　　梨山地處臺灣南投縣最北端，與臺中縣及花蓮縣交

接，梨山茶也是高山茶，一般生長在海拔 2,400~2,600 公尺之地，茶葉經過風霜雨雪的磨礪，品質優異，尤其是福壽山農場所產的茶更是臺灣茶中之名品。恰好，我這泡梨山茶就來自福壽山。看乾茶顆粒緊結，暗沉有光，倒不是很大，尤其有些小粒，當是單片葉所揉。也許是我選的水的問題，沒有期待中的高揚香氣，反而幽靜沉鬱。湯色倒是正黃中透著綠，因為是專做臺灣茶的茶友所送，我也知道他家在臺灣的幾處高山茶園，所以，不疑有他。

品嚐幾口，水質帶澀，香氣優雅，不是俗豔，卻是高山上果樹林裡月夜般的冷香。也許更適合冷泡，我特意放冷一杯，再喝，果真甘甜順滑，香氣如果似蜜。

根據我個人的經驗，臺灣茶的香氣別走一路，確實出眾，不過水質偏薄，如果延長浸泡時間，並不是像一些茶友所說絕無澀感，一有澀感就不是臺茶。還是會有澀，不過苦感甚少。這種特點其實透過冷泡能夠很好的解決，所以在臺灣，冷泡尤為流行。我卻不喜歡冷泡，茶性本寒，加上冷水，寒上加寒。因為天熱加之現代人飲食燥性大，很多人還覺得喝冷泡茶很舒服，幾個月都沒什麼不良感覺。其實寒性已經暗暗透入血脈，血脈運行漸漸凝滯不暢，增加了很多寒邪內侵的病患，反而得不償失。有時是夏天盛熱時節，看似冷飲一時痛快，卻會開始殺伐人體的

陽氣，到了天時的冬天或者人體的冬天（老年）熱力不夠時，就會呈現病態。

　　喝過梨山，雖然我亦知它是絕對的好茶，然而從個人口感上來說，再次證明我最喜歡的臺茶還是杉林溪和大禹嶺。茶，要熱泡，才能出真味、況味，才能在慢慢溫涼之中感受人生變幻。

立秋

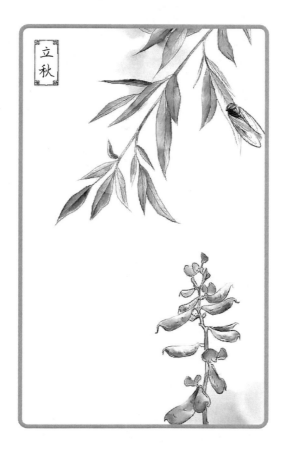

立秋

長夏轉陰

「立秋」是秋天的第一個節氣，代表著秋天從此開始。但是和前面所講的一樣，天文的秋天往往難以被大地上的人們感知，因為立秋時節的氣溫通常依然很炎熱。

「秋」這個字裡帶有「火」，可能會被大家誤認為是「炎熱」的意思。其實，「秋」這個字很有意思，它本身蘊涵了豐富的人文意象。「秋」字古字中有其他異體字，寫作「龝」、「穐」或者「秌」。「禾」指「穀物」、「莊稼」；「龜」指「龜驗」，即春耕時燒灼龜甲用來卜算秋天的收成情況，而到了秋收時節，穀物收成是否如龜卜預言的那樣就會見分曉了。「秋」字的本義是指：穀物收成時節或莊稼成熟季節。

關於「秋」的含義，漢代大哲學家董仲舒給出過解釋。在他的哲學大作《春秋繁露》中，董仲舒以陰陽、五行為骨架，以天人感應為核心，試圖使天、地、人產生哲學連繫。在《春秋繁露・官製象天篇》中說道：「秋者，少陰之選也。」這裡的「少陰」，《漢書・律曆志上》又有

148

進一步的解釋：「少陰者，西方。西，遷也，陰氣落物，於時為秋。」

中國古代把立秋到秋分這四十五天的時間，稱之為「長夏」，也就是說，一年有四季，長夏在中間。春生，夏長，長夏化，秋收，冬藏。「長夏」和「秋」都對應秋季，為什麼加一個「長夏」呢？表明一個過渡，表象是即將由熱轉涼，深層次是陰陽的變化，「長夏」是四季由陽轉陰的過渡時期。那麼立秋也分成三候：「一候涼風至；二候白露生；三候寒蟬鳴。」涼風至是指颳風時人們會感覺到涼爽，此時的風已不同於暑天中的熱風；白露降是指凌晨大地上會有霧氣產生；寒蟬鳴則表示寒蟬已開始鳴叫。為什麼叫寒蟬？它比普通的蟬體形要小，聲音也比較低微，故而有「寒蟬淒切」的相關詩詞。

古人認為寒蟬是感陰而鳴，一切都表明秋天已經開始。

立秋因為涉及到即將開始的繁忙農事，故而也是一個重要的節氣。當然民間最有意思的一件大事是「貼秋膘」。經過一個夏天的暑熱消耗，人體的能量需要補充，而且事實上，可能大部分的人體重都會下降一點。而秋天來臨，陰氣上升，人體會自然反應出儲備能量的需求。所以民間的辦法就是大吃一頓：在立秋這天想著法兒的吃各

式各樣的肉，燉肉、烤肉、紅燒肉等等，尤其是豬肘子賣得特別好，因為大家都要「以肉貼膘」。

然而從養生的角度來說，可能大吃一頓並不完全合適。長夏在五行中屬土，主脾，長夏是天地陰陽的轉化，脾是主人體的運化，脾臟喜燥而惡溼，一旦受到溼氣的影響，則會導致脾氣不能正常運化，而使氣機不暢。那麼中國有句老話叫作「魚生火，肉生痰」，痰實際上就是「溼」，故而常說「痰溼」。肉類和其他滋膩的食物，都特別容易引起人體「溼邪」，對於脾的運化是非常有影響的。所以我建議大家在秋天儘量少食辛辣油膩，可以適當地多吃一些芡實、老薑或者扁豆。扁豆，北方習慣叫「豆角」，一定要完全做熟透才能吃。北方傳統上的食物「豆角燜麵」是個好法子，或者將扁豆切丁煮在粥裡成為扁豆粥，喝下去也是對身體很好的。立秋當然也很適宜喝茶，但也不要太多，雖然解膩，但也會增加脾的運化工作量。

這個立秋，我選擇了兩款茶：一款是白桃烏龍，一款是岩茶瑞香，都屬於烏龍茶。烏龍茶是秋天的絕配，它的酶促氧化程度適中，焙火工藝又克制寒溼，增加陽性，故而特別適宜秋天飲用。

白桃烏龍：一抹桃花香

　　我在洛杉磯出了七個月的長差，協助開設眉州東坡集團美國第一家眉州東坡酒樓。我們的店在比佛利大道上的一家高級商場裡，位於三層，樓下是家 Teavana（美國茶葉零售商）。我的方向感不是很強，因此每天從公寓到店面，只要進了商場，我一開始總是找不到我們家店在哪兒。幸虧有 Teavana ！你要知道，他們做的茶葉都是花果茶，各種藍莓、蘋果、佛手柑、鳳梨、椰子、薄荷……香氣濃郁極了，我一進商場在一層先使勁抬鼻子吸氣，嗯，香氣在這個方向，好，看見 Teavana 了，旁邊扶梯上樓，ok，到店。

　　我也曾經買過 Teavana 的一種茶，沖泡後實在有點受不了，香氣熏得頭有點暈，茶湯酸甜口，像是醋放多了的鳳梨咕咾肉。後來實在饞茶，就去早期華人影星葉玉卿開的「夏威夷超市」買大陸到香港再到美國的茶葉，可惜，大多品級不高，味道更適合煮茶葉蛋。為了一口喝的，我鍥而不捨，後來又發現商場裡有一家「The coffee

151

bean&Tealeaf」的咖啡茶店。外國同事們一般去那裡買咖啡，我一般會買一杯白桃烏龍。

用大的咖啡紙杯裝著三角尼龍茶包，開水一沖蓋好蓋子就可以拿走。當地人也有買茶的，還要加蜂蜜等一起喝。

再後來，我又發現一家「Lupicia」，這是一家日本的茶葉零售商，中文名是綠碧茶園，其名字的含義是「美麗的茶葉」。工作期間的閒暇，我會去樓下嘗嘗他們的當日推薦茶品，順便和他們的斯里蘭卡籍的員工聊聊錫蘭紅茶。Lupicia 的白桃烏龍做得是很好的。

白桃烏龍，市面上有很多種。我看到過加了蜜桃乾丁的，也有加蘋果乾丁的，還有加玫瑰花瓣的。也都不能說錯，但是這樣一來它們就屬於加料茶了，而不是花茶。加料茶是花式品飲範疇，花茶是製茶工藝範疇，再怎麼窨製，最終的要是「茶」，花香茶香是一體的，喝的是茶，而花果茶，那是好幾種東西了。

Lupicia 上佳的白桃烏龍，是用日本白桃花和臺灣的文山包種茶一起窨製的花茶，而不是放了水蜜桃丁的花果茶。外國人其實一直不太明白兩者的區別。要想做出來上好的花茶，窨製工藝是很難的。花茶窨製過程主要是鮮花吐香和茶坯吸香的過程。鮮花的吐香是生物化學變化，窨花一般是選用剛剛張開一兩片花瓣的鮮花，香花在酶、溫

度、水分、氧氣等作用下，開始分解出芳香物質，隨著花的開放，而不斷地吐出香氣來。茶坯吸香是在物理吸附作用下，利用「茶性易染」的原理，吸收花香進入茶本身。吸香過程的同時毛茶也吸收大量水分，由於水的滲透作用，產生了化學吸附，在溼熱作用下，發生了複雜的化學變化，這樣成茶茶湯顏色會加深，滋味也會由淡澀轉為濃醇，形成某一類花茶特有的色、香、味。

每次毛茶吸收完鮮花的香氣之後，都需篩出廢花，然後再次窨花，再篩，再窨花，如此往復數次。這就要求高級的花茶所用的鮮花香氣要和茶坯相配，而且茶坯品質要好，否則鮮花香氣吸不進去。所以只要是按照正常步驟加工並無偷工減料之花茶，最後一定能達到花香茶香融為一體，開始沖泡香氣馥郁但不衝鼻，茶香並不被遮蓋，而是花香茶香相得益彰，沖泡數回仍應香氣猶存。

這款白桃烏龍選擇的茶坯是文山包種，文山包種是發酵程度比較輕的烏龍茶，而且本身的香氣不是很重，特點也不算突出，這樣白桃花的香氣就能與之很好的融合，兩者誰也不會壓著誰，反而成就了一個經典。

在立秋依然並不涼爽的日子裡，品飲一盞白桃烏龍，舒張的毛孔裡彷彿都散發著白桃清幽的香氣，心也就慢慢地安靜下來。

岩茶瑞香：春沁芳馨透骨清

2015 年以前，我曾經把白瑞香、百瑞香以及瑞香理解為一種茶。後來逐漸學習了解岩茶品種，才發現白瑞香和瑞香不是一種。白瑞香是武夷山原生名叢，大約 20 世紀初在慧苑坑被發現。羅盛財老師在其《武夷岩茶名叢錄》中寫道：（白瑞香）植株較高大，樹姿半張開，分枝較密。芽葉生育能力強，發芽密，春茶適採期 4 月下旬。製烏龍茶，品質優，色澤黃綠褐潤，香氣高強，滋味濃厚似粽葉味，「岩韻」顯。而瑞香是福建省農科院茶葉研究所從黃旦自然雜交後代中經單株選育而成的無性系烏龍茶新品種。選育編號為 305。2010 年通過國家級茶樹優良品種審定。瑞香並不全部用來製成烏龍茶，也適制綠茶。其制綠茶滋味濃爽，茶湯中花香和板栗香交織，高揚迷人。而說到「百瑞香」，目前茶樹名叢中沒有這個品種，我以前喝的百瑞香大部分是白瑞香。有可能是誤傳，但是在理論上說，它是一個商品成茶的花名，可以是其他岩茶，也可以是多種拼配。

　　瑞香製成的岩茶，其實花香味更接近瑞香花。也是
2015 年，我在北京家裡養了一盆瑞香花，結果它成為了
我除了多肉和綠蘿之外為數不多養成的花，並且一直活到
現在。瑞香的花苞是團簇在枝條頂端葉片中生長，第一次
開花的時候我沒有經驗，只能等待。結果有一天我在家裡
正對著幾十盆葉子已經黃綠蜷曲乾巴發脆的蒲草緬懷的時
候，突然聞到了一種類似檸檬混合香茅草還有百合花的香
氣，才發現花瓣是白紫暈染的瑞香已經開花了。有些文章
說瑞香花花香太濃郁，熏人欲嘔，我自己並沒有覺得，在
我不通風的蝸居里，瑞香花以一種芳馨的姿態淨化著空
間，並不強烈，反而散發著通透的清香。

　　沖泡岩茶瑞香，茶湯中就有著類似瑞香花的香氣和感
覺。相比白瑞香，瑞香的香氣更輕盈更通透，但是湯感上
不如白瑞香有穿透力，層次感也沒有白瑞香豐富。這並不
影響我對瑞香茶的喜愛，因為我明白其實這世間並不會有
真正的完美，完美永遠是我們追求的一個過程。我們說到
人類自己，就可以「人非聖賢，孰能無過」，我們看待茶
品有的時候卻過分的吹毛求疵。更有甚者，歪曲解釋「禪
茶一味」，把成就大道的修行寄託在茶上。太上老君煉的
金丹都未必能讓凡人成仙，我們又何苦折磨一盞茶呢？不
過是懶到自欺欺人罷了。一切成長和修行，向外求豈可成

 立秋

就？最後都變成一場物慾的奢侈追求，終落得白茫茫一片
大地真乾淨。不如在此生的過程裡，盡量享受一盞茶湯，
把茶香播散在天地與心田之間，就已不枉此生矣。

處暑

 處暑

天地始肅

　　太陽到達黃經 150° 時是農曆二十四節氣的處暑。處暑是反映氣溫變化的一個節氣。「處」含有躲藏、終止的意思，「處暑」表示炎熱暑天結束了。

　　《月令七十二候集解》說：「處，止也，暑氣至此而止矣。」「處」是終止的意思，表示炎熱即將過去，暑氣將於這一天結束，中國大部分地區氣溫將逐漸下降。處暑既不同於小暑、大暑，也不同於小寒、大寒節氣，它不是一個表達程度強弱的概念，它是代表一種過渡，即氣溫由炎熱向寒冷過渡。

　　這種過渡被中國人表達為一種卦象：未濟。未濟卦是《易經》六十四卦最後一卦，以未能渡過河為喻，闡明「物不可窮」的道理。也即卦義所說的：「物不可窮也，故受之以未濟，終焉。」而卦象又進一步指出：「火在水上，未濟。君子以慎辨物居方。」你看，中國人始終明白一個基本的規律 —— 天下之事，物極必反，往復循環。一個過程的終止其實恰恰是另一階段的開始，生生不息，

永無休止。所以才有窮極則變，變則通，通而能達。且剛柔相濟，而能知所「節制」，如此才能促使事物調和與成功，此為得失成敗的最大關鍵。雖然宇宙有一定的規律，天道雖不可違，卻不排除人的努力，甚至這是成功與否的基本條件。所以有智慧的人在處於未濟之時，必須以慎物居方的態度，敬慎戒懼，勵志力行，秉持中庸之道，以柔順溫良的態度，發揚剛健奮勵的精神，才有可能改變天地。這也是了猶未了，未濟不濟，以終為始的大義。

有意思的是，處暑的節氣三候裡，恰有一個很有意義的節日。這個節日現在似乎不太重要了，以前卻是家家都過的 —— 道教稱之為「中元節」，佛教稱之為「盂蘭盆節」。道教說中元，對應上元節、下元節，上元是天官賜福日，中元為地官赦罪日，下元為水官解厄日。中元節被解釋為地府放百鬼出行，故而家家戶戶準備祭祀之物，懷念祖先。而「盂蘭盆」在佛教是梵語的音譯，意思為解救倒懸之苦。「倒懸」意思是指人被倒掛著，那是非常難受的一個狀態，以此來比喻人的處境困難危急。所以，農曆七月十五的這個節日在民間那是非常受重視的。

一方面祭祀先祖，另一方面，我們也常常聽說另一個詞「秋後問斬」也從處暑開始。這兩件事看似沒有連繫，其實都是為了壓制人因為秋燥而容易生起事端，而背後恰

恰對應的是天地變化。中國古代將處暑分為三候:「一候鷹乃祭鳥;二候天地始肅;三候禾乃登。」此節氣中老鷹開始大量捕獵鳥類;天地間萬物開始凋零;「禾乃登」的「禾」指的是黍、稷、稻、粱類農作物的總稱,「登」即成熟的意思。萬物到了成熟之後就是凋零,這種凋零帶來的一種肅殺之氣,必須經由人而得以宣洩。故而《禮記・月令》記載:「涼風至,白露降,寒蟬鳴,鷹乃祭鳥,用始行戮。」從這個節氣以後直到冬季,就可以考慮刑罰之事,以此來順應天時了。

　　這個處暑節氣,我選擇了兩款茶。一款是鳳凰單叢鴨屎香,它美妙的不斷變化的香氣,讓我們可以在一個過渡的節氣裡安然於自我之中;另一款是岩茶裡的金柳條,我認為這款茶是一個未濟的狀態,但是它非常的努力,體現了自我的風格。

金柳條：茶盞裡的雲間煙火

　　岩茶的小品種太多，命名大體分成兩類：依照茶樹品種和產品品種。

　　曾有「武夷山八百名叢」一說，大部分的是「花名」，也就是產品名。產品特徵大多靠感覺描摹，有的深得人心，有的卻不那麼明顯──也是，人之心海底針，人心的一瞬變幻感知，哪是那麼容易被感知的呢？所以我喝了不少岩茶小品種，然而真正記憶深刻且有好感的不是很多，難得的是，金柳條是其中之一。

　　金柳條具體得名不可知，推論來看，葉片狹長俊秀，似柳葉，故而得名較為可信。一說柳樹，首先想到「蒲柳之姿，望秋而落；松柏之質，經霜彌茂」，柳樹常見，並不如何高潔，既不是香木，也不如紅楓色豔，還不如梅花枝條矯若虯龍，蒲柳之姿，都是自謙到自厭的地步了吧。

　　然而，就像齊白石，既畫牡丹，又畫大白菜，大白菜雖是貧賤之物，卻終是有人知道它的好。我最喜歡「昔我往矣，楊柳依依。今我來思，雨雪霏霏」，滄海變幻，我

從來就是個旅人吧，不安定，喜歡孤獨的境界而又不能脫離紅塵。像極了崑曲，幽咽聲聲，是骨子裡帶出的孤寂，那是舞臺上花團錦簇、頭上珠玉繽紛繚亂也不能遮掩的。蘇東坡就更為直接，「春色三分：二分塵土，一分流水」，柳樹看似茂密，盛極反衰，春光旖旎，終將不堪攀折；周紫芝卻又悲涼了些，「一溪煙柳萬絲垂，無因系得蘭舟住」，總是挽留不住的，偏又放不開，自己和自己作對，豈有個好麼？晏幾道纏綿些，「渡頭楊柳青青。枝枝葉葉離情。此後錦書休寄，畫樓雲雨無憑」，然而多情總被無情苦，最後又將如何收場？所以你看，柳樹是春意韶光裡最有代表性的點綴，然而彷彿總是悲切的。

金柳條幸虧占了一個「金」字，自然風氣為之一變。我喝的金柳條本身也是茶樹種類中的江南變種 —— 楮葉種茶樹製成，又生長在武夷山海拔 200~350 公尺的山谷裡，品質非常不錯。很多茶友非常在意茶園的海拔，這不能說不對，但是就武夷山來說，武夷山景區境內的茶園山場海拔大多在 200~450 公尺，海拔最高的三仰峰也只達 729.2 公尺。武夷岩茶的著名產區常常提到「三坑兩澗」 —— 慧苑坑、牛欄坑、大坑口、流香澗和悟源澗，平均海拔大致也就 350 多公尺。其實對於武夷山的茶園來說，最重要的是「兩山之間」，也就是山谷。山谷內既有

光照，而每天又不超過四五個小時，水氣充沛，而又不會積澇，地形起伏，峰巒疊嶂，砂土地腐殖質，成為上佳的茶樹生長地域。

金柳條外形雖然俊秀，卻並不顯得柔弱，乾茶聞起來是正常的武夷岩茶氣息，茶香並不濃郁，火香交融，不是過分突出，以至於我在沖泡前有點看輕這款茶。等到沖泡，發現香氣很好。這個「好」，不是濃郁，而是雖飄忽卻有根基，高揚中帶著質感，茶香、火香中帶有山野氣，有林間樹木之風。沖泡幾遍，茶葉內質穩定，湯感非常細膩，自然的甘甜中還帶有微微奶香，很有風情。湯色黃中帶橙，清澈明亮。葉底看得出來發酵度不是很高，但是葉脈和邊緣發紅，有紅色斑塊，典型的「綠葉紅鑲邊」。聞著有淡淡的草葉香，卻不寡淡，仍有底蘊。

柳條也好，香茶也罷，其實很多時候，這個世界的名字給我們的只是一個外相，你只要努力，就不會被它束縛，就會有自己的一片氤氳天地。

鴨屎香：單叢龐大香氣譜系裡的異數

　　潮州有座鳳凰山。作為「海濱鄒魯」的鐘靈毓秀之地，鳳凰山山脈群峰競秀，萬壑爭雄。主峰鳳鳥髻海拔 1,497.8 公尺，是潮汕地區第一高峰。烏崬山是鳳凰山的第二高峰，海拔 1,391 公尺。好山好水出好茶，相傳鳳凰山是畬族的發祥地，也是烏龍茶的發源地。

　　在隋、唐、宋時期，凡有畬族居住的地方，就有茶樹的種植，畬族與茶結下了不解之緣。從鳳凰山的先民發現和利用紅茵茶樹開始，一直至明代，從野生型到栽培型，從挖掘移植現成的實生苗到選用種子進行人工培植種苗，鳳凰人民不斷地進行精心培育、篩選，不斷地總結經驗，使茶樹品種不斷地優化，茶葉生產不斷地發展。發源於鳳凰山的茶樹群體，在 1956 年全國茶樹品種普查登記時，被正式定名為「鳳凰水仙·華茶 17 號」。

　　鳳凰單叢特殊的不僅僅是它的品種，而是兼具品種優點。中國西南茶區，特別是滇西南山區或南嶺一帶，不乏「大茶樹」存在，但那些地區有大茶樹而無「單株採製」；

福建武夷灌木型茶樹有「單株採製」而不是大茶樹，唯獨鳳凰單叢兩者兼具。如此優異的品性，也讓鳳凰單叢的品種異彩紛呈，單純從香氣來說，就讓人眼花繚亂。大體上說可以分出 16 大香型、200 多個品種。

這 16 大香型包括：1. 黃枝香型，大約有 71 個茶品種；2. 芝蘭香型，大約有 38 個茶品種；3. 玉蘭香型，大約有 4 個茶品種；4. 蜜蘭香型，大約有 5 個茶品種；5. 杏仁香型，大約有 6 個茶品種；6. 薑花香型，大約有 4 個茶品種；7. 肉桂香型，大約有 4 個茶品種；8. 桂花香型，大約有 9 個茶品種；9. 夜來香型，大約 4 個茶品種；10. 茉莉香型，大約 2 個茶品種；11. 柚花香型，大約 4 個茶品種；12. 橙花香型，1 個茶品種；13. 楊梅香型，2 個茶品種；14. 附子香型，4 個茶品種；15. 黃茶香型，4 個茶品種；16. 其他香型，大約 47 個茶品種。

其實這個香氣譜系是挺亂的，因為交織著香氣、味道，甚至產地，分類標準一旦不清晰，具體分類就很亂。我一開始是把鴨屎香分在杏仁香型茶裡面的。但是其實自己也有疑問：好像比起杏仁香型之中的「鋸剁仔」，鴨屎香的香氣不怎麼像杏仁味道，起碼沒有那麼明顯。後來看了葉漢鐘、黃柏梓老師的書，他們是將它分在芝蘭香型裡面的，也許更準確。

處暑

　　仔細想想，我在單叢裡比較偏愛的品種 —— 鴨屎香、八仙、烏崇宋種都是芝蘭香型。具體來說，鴨屎香又是個什麼香呢？鴨屎不太可能香。

　　鴨屎香其實是種在「鴨屎土」（黃白相間的土壤）上的單叢茶樹，因為品質優異，茶農為了保護茶樹品種，特地起了個討人嫌的「賤名」，就叫「鴨屎香」。乾茶條索緊捲，烏褐色，沖泡時具有自然的花香味，蘭花般的香氣之中還兼有一種高山野韻，香氣濃郁持久。滋味醇厚濃烈，微苦，但回甘強烈。湯色橙黃明亮，十分耐沖泡。

　　鴨屎香後來被潮安改名為「銀花香」，說是香氣類似於野生金銀花。

　　我不想多說，只是我個人認為改名沒有必要，既不符合歷史，又有點生搬硬套，關鍵是似乎顯得做人做事不夠大氣，過分拘泥。

　　鳳凰單叢的分類是很複雜的，比較準確的說法是，鴨屎香是烏葉單叢，有的人說是大烏葉單叢，我想可能不太對：大烏葉單叢歸屬於柚花香型，和芝蘭香型不同。但是無論如何，鴨屎香在鳳凰單叢龐大的香氣譜系裡，難掩光華，成為一個燦爛的異數。

白露

白露

秋色屬白

《月令七十二候集解》中說:「八月節⋯⋯陰氣漸重,露凝而白也。」此時節天氣漸轉涼,我們會在清晨時分發現地面和葉子上有許多露珠,這是因夜晚水氣凝結在上面而形成,故名「白露」。

說到白,我們在這裡要指出一項常見的誤解──「金秋」。古人以四時配五行,秋屬金,故名「金秋」。秋是收穫的季節,「金秋」常被想當然地認為秋天是一種金燦燦的感覺而得名。實際上,秋屬金,金對應的五色卻是白,這個白,就是水氣凝結的白,白露的白。

中國的五行,指的是金、木、水、火、土。後人往往解釋為人們參與的結果──金是人淘製冶煉而成的,木是人砍伐搬運而得的,水是人鑿井穿壤引來的,火是人鑽木擊石取得的,土是人開荒耕植而有的,因此其中處處體現著人的影響和作用。這個不能說錯,但是不完全:這個五行,指的是後天五行。實際上,我們的祖先在研究時,他們是盯著天上的,而不是單純地看著地上。所以,五行

首先應該指的是先天自然之物 —— 木是大地承載的植物和生命；水是自然的水，同時還代表液態的物質；火是一種能量，包括陽光、熱能，代表無形的存在；土也不單指土壤和農田，而是代表大地和固態的物質；而金，不是指金子或者金屬，而是「氣」的代表，由大地蒸騰而成。故而才有五行的相生 —— 木生火，火生土，土生金，金生水，水生木。

由植物生成火焰，火焰照耀大地，大地蒸騰汽化，進而凝結為水，水再滋養植物生命。如果對應顏色，那麼也就很好理解，金是氣，氣是無形的，只能用白色來指代；植物是綠色的，用青色指代；陰暗潮溼才能成為水，也只能用黑色指代；熱能是溫暖的，紅色的感覺也一樣；而大地泥土往往是黃色的。所以，金、木、水、火、土，對應的顏色應該是白、青、黑、赤、黃。

不知道是先有白露的白，還是秋天的白？總之，白露和秋天都是白色的。

白露從天氣感受上真正正正地像是秋天的節氣了，故而在穿衣方面，有「白露不能露」的說法，要注意早晚添加衣被，不能袒胸露背。而人們也開始有意識地補養身體，當然不會下什麼猛藥，而是在飲食方面選擇了一些有營養的熱性食物。福州有個傳統叫作「白露必吃龍眼」，

 白露

認為在白露這一天吃龍眼有大補身體的奇效，在這一天吃一顆龍眼相當於吃一隻雞那麼補。聽起來似乎誇張，不過也有一定的道理。因為龍眼本身就有益氣補脾、養血安神、潤膚美容等多種功效，還可以治療貧血、失眠、神經衰弱等多種疾病，故而已經是在做「秋收冬藏」的準備。而浙江、江蘇一帶還要在白露釀造「白露米酒」。白露酒用糯米、高粱等五穀釀成，略帶甜味。米酒在傳統製作工藝中，保留了發酵過程中產生的葡萄糖、糊精、甘油、碳酸、礦物質及少量的醛、脂。其營養物質多以低分子糖類和肽、胺基酸的浸出物狀態存在，容易被人體消化吸收。研究發現，米酒為人體提供的熱量是啤酒的 4 倍左右，是葡萄酒的 2 倍左右。米酒含有 10 多種胺基酸，其中 8 種是人體自身不能合成而又必需的。每升米酒中賴胺酸的含量比葡萄酒要高出數倍。米酒具有補養氣血、助消化、健脾、養胃、舒筋活血、祛風除溼等功能。明代李時珍《本草綱目》將米酒列入藥酒類之首。可見白露後適當飲用米酒是非常適宜的。

　　這個白露節氣我選擇了兩款都帶有「白」字的茶。一款是白雞冠，是道家的養生茶；一款是岩茶裡的白牡丹，帶有雍容、安然的氣息，都很適宜白露品飲。

白雞冠：不遜梅雪三分白

　　我很佩服中國古人對美的敏感，對茶的深知。四大名叢在武夷八百岩茶名叢中果真是比擬精妙的。這四大名叢本身，各有特點。我最愛水金龜，可是鐵羅漢的藥香，白雞冠的清雅，也讓我難以割捨。

　　白雞冠原產於武夷山大王峰下止止庵道觀白蛇洞，相傳是宋代著名道教大師、止止庵住持白玉蟾發現並培育的。相比清朝才出現的大紅袍和水金龜，已經算是前輩。

　　白雞冠為白玉蟾所鍾愛，是道教非常看重的養生茶之一。白雞冠應該為白玉蟾所培育，也只能為白玉蟾所培育。白玉蟾是道教南宗五祖，身世大為神祕。

　　據史書零星記載，白玉蟾幼時即才華出眾，詩詞歌賦、琴棋書畫樣樣精通。後來更是四處遊歷，從道教南宗四祖學法，得真傳。對天下大勢和蒼生之命運亦有高見。26歲時，專程去臨安（杭州）想將自己的愛國抱負上達帝庭，可惜朝廷不予理睬。而大約同時，道教北宗全真派長春真人丘處機果斷地選擇了向鐵木真進言，鐵木真雖未

全盤採納，但他對丘處機尊崇有加，並且暴政有所收斂。白玉蟾也許並不重要，他一個人之力不足以改變歷史的車輪走向。然而可怕地是從兩個人不同的際遇來看，已經能夠得知兩個朝代的興衰奧祕。

也許受到了打擊，白玉蟾放棄了救國熱望，依然四處遊歷。很長一段時間他住在武夷山止止庵。他對自己的書法和繪畫是非常自負的，然而他自己又承認這些對他來說還重不過他對茶的熱愛。

白雞冠茶樹葉片白綠，邊緣鋸齒如雞冠，又為白玉蟾培育，故得此名。輕焙火後乾茶色澤黃綠間褐，如蟾皮有霜，有淡淡的玉米清甜味。

白雞冠一般主張煮茶品飲，氣韻表現更為明顯。我沒有煮茶鐵瓶，還是沖泡。

茶湯淡黃，清澈純淨。聞之香氣並非濃烈，可是鮮活，如蛟龍翻騰，由海升空，翻轉反覆。白雞冠的茶湯甘甜鮮爽，和水仙類似，但是香氣是次第綻放，每泡之中皆有花香，持久不絕，餘音裊裊。葉底油潤有光，乳白帶綠，邊緣有紅。

白雞冠是岩茶中的一個奇蹟 —— 既甘甜又豐沛，如同它的創始人，不僅秀外還能慧中，內外兼修，實在是難能可貴。白玉蟾在 36 歲的盛年，不知所終，歷史記載中

再也找不出關於他的一言半語。只留下這雖然秀麗但是驕傲地站立於武夷山峰上的白雞冠，清氣滿乾坤，風姿自綽約，天際間迴響，唸唸不絕。

白露

白牡丹：月明似水一庭香

　　岩茶白牡丹，可能不是我喜歡的茶。

　　為了不要輕易下結論，我進行了三次品鑑，時間分別是不同日子的上午、中午和晚上。武夷白牡丹是武夷岩茶的奇種，產量稀少，遠不如白茶白牡丹那般知名。白牡丹原產於馬頭岩水口洞，蘭谷岩也有少量分布，在武夷山已有近百年的栽培歷史，但種植面積和產量都不大。

　　第一次瀹泡，使用了我自己習慣的手法 —— 高沖低斟，提壺水肉較猛，想著激發茶葉香氣，散盡火香，能夠聞到品種的真味。結果，火香散失很快，而後出來的香氣並不理想，或者說不濃郁也稱不上高妙，而是一種近似水芹的草葉之氣。我想一定是自己沖泡的方式不對，所以改天進行了第二次瀹泡。這一次，我使用了較為柔和的手法。水煮開後，特意在鐵壺裡稍作停留，以便水面不再翻湧，水靜則香柔。沖泡時也改為在一側沿碗邊水肉，加蓋後略微增加了幾秒浸泡時間。這次出湯，倒是沒有雜異味了，但是香氣低徊，雖然湯質柔和，卻也沒有涵香的韻味。

174

　　我不氣餒，又進行了第三次瀹泡。這一次，卻也不抱什麼希望。只是在空靜的夜晚，就那麼什麼都不想地泡了來。嗯？湯色是特別的金黃，湯質雖說不上厚重，卻有飽滿的感覺。香氣？等等，這是什麼香？淡的需要去追尋，可是你又不能忽略。不像梅花，又不像常見的蘭花香，是隱隱的木香，雍容但不爭，華貴卻隱忍。

　　是牡丹的香氣吧？古人引以為恨的是「香花不紅，紅花不香」，卻也說唯有牡丹，又紅又香。我去過洛陽，也看了不少名貴品種，但是也沒覺得牡丹的香氣有多麼濃郁，就是一種籠罩著貴氣的淡淡花香而已。想起唐朝詩人韋莊的〈白牡丹〉詩：「閨中莫妒新妝婦，陌上須慚傅粉郎。昨夜月明渾似水，入門唯覺一庭香。」 精心妝扮的新婦是何等華豔，路上傅粉的少年又是多麼溫潤如玉，然而白牡丹的素妝淡雅卻使濃妝豔抹的新婦立起嫉妒之心，它的天然姿容使刻意修飾的少年郎頓感慚愧。月明如水，清澄透徹，潔白的牡丹花彷彿完全融化在月色之中，似乎已經不復存在，但一旦踏入庭院，飄浮在月光中的花香告訴人們：花兒正在承露而放。

　　紅牡丹自有它的妖豔，白牡丹呢？純潔、清麗、無瑕，在詩人的眼裡，白牡丹雖不夠豔麗，但也有它的韻味所在。這款茶也是如此吧？我不喜歡，但是它卻依然綻放

它的美,這卻不像牡丹了,倒頗有幾分梅花孤芳自賞的味道。

　　白牡丹茶乾茶條索緊結,呈青褐色,有少量蜷曲形狀。發酵很輕,基本感覺甚至不像烏龍茶。香氣淡雅,似蘭若梅,岩韻特別。我手裡這款茶應該是冬茶製成,葉片比較削薄,也基本看不出烏龍茶綠葉紅鑲邊的特徵。有機會,會再去尋覓一款春茶,那時再感受白牡丹的清麗吧。

秋分

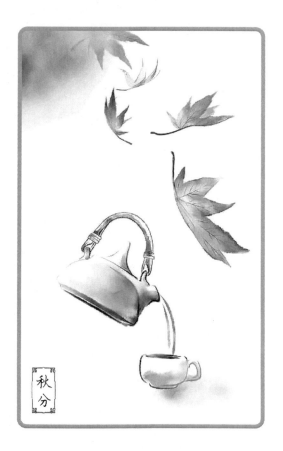

秋分

 秋分

靜觀待機

　　秋分是二十四節氣中的第十六個節氣，時間一般為每年的公曆 9 月 22~24 日。《春秋繁露‧陰陽出入上下篇》中說：「秋分者，陰陽相半也，故晝夜均而寒暑平。」秋分之「分」為「半」之意。「秋分」的意思有二：一是，晝夜時間均等，並由晝長夜短變為晝短夜長。太陽在這一天到達黃經 180°，直射地球赤道，因此全球大部分地區這一天的 24 小時晝夜均分，各 12 小時。二是，氣候由熱轉涼。按中國古代以立春、立夏、立秋、立冬為四季開始的季節劃分法，秋分日居秋季 90 天之中，平分了秋季。秋分的含義在《月令七十二候集解》中解釋為：「八月中……解見春分。」意思「分」的釋意與「春分」中的解釋是一樣的。

　　秋分時節，中國大部分地區已經進入涼爽的秋季，南下的冷空氣與逐漸衰減的暖溼空氣相遇，產生一次次的降水，氣溫也一次次的下降。所謂「一場秋雨一場寒」，人們開始要為降溫準備厚重的衣物了，但秋分之後的日降

水量不會很大，不像夏雨傾盆，反而有一些秋雨連綿的
意思。

　　天氣一旦轉向陰溼、寒冷，其實非常容易影響人們的
情緒，「傷春悲秋」，秋天是很容易產生悲苦之情的。我
們在白露篇裡提到過中國的五行學說，五行學說中「金、
木、水、火、土」的「金」對應四季中的秋，秋屬金。
而人體自成宇宙，五臟中的「肺」也屬金，人有七情六
慾，七情中的「悲」也屬金。因此在秋天，尤其是秋雨
連綿的日子裡，人們是非常容易產生傷感情緒的。我非
常喜歡《紅樓夢》中的一首詩〈秋窗風雨夕〉，是林黛
玉聽聞窗外風雨淒涼，連綿不絕，不由得感慨自己身世淒
苦無依，又哀傷與賈寶玉的前途渺茫，兼之臥病在床，因
此有感而作。「秋花慘淡秋草黃，耿耿秋燈秋夜長。已覺
秋窗秋不盡，那堪風雨助淒涼！助秋風雨來何速？驚破秋
窗秋夢綠。抱得秋情不忍眠，自向秋屏移淚燭。淚燭搖搖
爇短檠，牽愁照恨動離情。誰家秋院無風入？何處秋窗無
雨聲？羅衾不奈秋風力，殘漏聲催秋雨急。連宵霢霢復颼
颼，燈前似伴離人泣。寒煙小院轉蕭條，疏竹虛窗時滴
瀝。不知風雨幾時休，已教淚灑窗紗溼。」不算長的詩篇
中出現了十五個「秋」字，一種欲說還休、欲語凝噎的悲
涼立刻瀰漫紙上。

秋分

　　那麼這種悲秋的情緒怎麼破解呢？古人其實從更高的層面做了解釋。白露延續到秋分，都屬於「天地觀」卦。觀卦原文是：「觀。盥而不薦，有孚顒若。象曰：風行地上，觀。先王以省方，觀民設教。」北宋易學家邵雍解卦說：「以下觀上，周遊觀覽；平心靜氣，堅守崗位。得此卦者，處身於變化之中，心神不寧，宜多觀察入微，待機行事，切勿妄進。」所以，我們中國的古人整體上他們是樂觀的，他們所說的「觀望」，不是消極的躲避和等待，而是哪怕是在極為不利的情況下，也不要慌張，而是全面蒐集情況，高瞻遠矚，想出解決之道。從根本上解決了問題，就不會再陷於這個問題所造成的困擾。

　　這個秋分，我選擇了兩款茶，都是武夷山的岩茶，一款是石中玉，有著「石火光中寄此身」的明悟；一款是正薔薇，有著薔薇花隱忍但是依然好聞的香氣。

正薔薇：春藏錦繡薰風起

　　第一次喝正薔薇，是在北京，一個秋天。

　　北京的秋天十分短暫，然而往往短暫的事物令人留戀和歌頌。炎熱的夏季後，清爽不了幾天，就是清肅的冬了。這不長的時光裡，如果遇上秋雨，雖然也會電閃雷鳴，畢竟一陣秋雨一陣涼，雨後的陽光不再令人煩躁，讓人真想抓住它的尾巴，讓它多停留些許辰光。

　　在疲倦的工作後，回到家裡，我翻出了一泡正薔薇。如果不下雨，其實天也是不好的，是陰沉沉的霾，黏滯的纏繞，尤其不清爽。畢竟還是累了，不再擁有看見茶那麼歡呼雀躍的心境，就是懶洋洋地按部就班地沖泡。還在拿著蓋碗的蓋子在細嗅，思索到底如何描摹這種並不突出的香氣，家人從身旁路過，在陽臺上一邊晾衣服一邊說：「這是什麼茶？倒還真是香。」香嗎？我自己怎麼沒聞到？

　　太太說：「是好聞的什麼花的味道呢。」什麼花呢？便就是薔薇吧。

秋分

　　依稀覺得薔薇、玫瑰、月季差不多，不過一說玫瑰，好像很西方化，尤其是更適合捧在聖瓦倫丁因為愛情戰勝了死亡的恐懼、微微顫抖的手裡；而月季又太現代了，得是一盆一盆地安身於老北京四合院裡，而旁邊應該有位認真而負責任的居委會大媽搖著蒲扇，高聲給陌生人指路。只有薔薇，才是古典的、中國的。「水晶簾動微風起，滿架薔薇一院香」，薔薇不能說不香，可是香得含蓄；「玲瓏雲髻生花樣，飄颻風袖薔薇香」，薔薇不能不說嫵媚，可是嫵媚得飄搖。

　　武夷岩茶的花名，皆是寫意。正薔薇的名字正合薔薇的心性，起得卻是真好。都說中國人的品格自古缺乏衝勁，淡然到含蓄，含蓄到落寞，落寞到冷落。所以，現代中國人變了很多，逼著後代去搶、去奪，可是總要有那麼一會停下來去聞聞薔薇的花香吧。薔薇真正的精神是很難被真正認知的。

　　薔薇在野地裡開放，保持了一種單純的德性，能聽懂蜜蜂在早晨嗡嗡嚶嚶的歌唱，能聽懂蝴蝶在正午用顫抖的翅翼悄悄打開的希望，而晚上月亮籠罩著薔薇，黃色的光華罩在柔和的花瓣上，仿若最好的絲綢，純粹得像一首詩。薔薇充分擁有著花的智慧，懂得像花一樣吸納和守望，因而擁有動人的美麗和勇於在荒野盛放的強大的

靈魂。我們正是缺乏了這種靈魂，因而不能真正詩意的棲居，在華美的別墅裡甚至感到桎梏和窒息。

　　我有多久沒有見過薔薇花了？那麼，也好，用一碗正薔薇的茶湯來守護我的內心吧。

石中玉：石火光中寄此身

石中玉這款岩茶，屬於木訥而有後勁的。

之所以叫作石中玉，我不知其得名的具體原因，但是我卻覺得這個名字恰如其分。一是把岩茶的精髓體現了出來。岩茶岩茶，岩石上生長，雖然呈現柔和的花蜜果香，可是在湯的內質裡，卻有岩石般堅硬的風骨。

二是把這款茶前面看似平淡無奇、後續卻有綿綿喉韻的感覺也一下子表現出來了。

石中玉，看著是石頭，卻是一塊美玉啊。中國最知名的和氏璧就是這樣一個故事。春秋時期，楚國有一個叫卞和的琢玉能手，在荊山（今湖北省南漳縣內）裡得到一塊璞玉。不過令人疑惑的是，既然卞和本人便是一位琢玉能手，不知為何卻沒有將玉石完整地拋磨和展示出來，仍是礦物的原貌去急匆匆的上交。卞和捧著這塊所謂的「璞玉」去見楚厲王，厲王命玉工查看，玉工說這只不過是一塊石頭。厲王大怒，以欺君之罪砍下卞和的左腳。厲王死，武王即位，卞和再次捧著這塊璞玉去見武王，武王又

命玉工查看，玉工仍然說只是一塊石頭，卞和因此又失去了右腳。武王死，文王即位，卞和抱著璞玉在楚山下痛哭了三天三夜，眼淚流乾了，接著流出來的是血。文王得知後派人詢問為何，卞和說：

我並不是哭我被砍去了雙腳，而是哭寶玉被當成了石頭，忠貞之人被當成了欺君之徒，無罪而受刑辱。

於是，文王命人剖開這塊璞玉，見真是稀世之玉，便命名為「和氏璧」。實際上這個故事令人疑惑的地方還很多，比如既然是「璧」，那麼一定是個環形，文王是基於什麼啟示一定要把這塊石頭剖開，而且做成璧形呢？

其實一樣令人費解的還有我們目前的教育。我是做職業教育的，按照道理，一個 18 歲的孩子已經是成年人了，而且是職業學校畢業，走上工作崗位的。可是，這麼多年，我遇到的很多孩子都讓我哭笑不得：有上廁所不沖水的；有吃不下員工食堂飯的 —— 我也是在那裡吃飯，而且並不覺得真的難以下嚥；有在宿舍夜裡 11 點還大聲喧譁，而不管別人已經休息的；有在公共洗衣間強行把別人還在洗的衣服拿出來扔在一邊，把自己要洗的放進去洗的；有站軍姿兩個小時，中間還會階段性活動，然後向父母、學校告狀說企業體罰虐待學生的……我們企業的培訓中心越來越像是幼兒園，我覺得我面對的是一群群看似身

強體健，可是心靈和素養不及孩童的人。現在的年輕一代
到底怎麼了？

　　到底怎麼了？是因為父母都是卞和啊。把自己的孩子
當成璞玉，可是又沒有真的靜下心來去雕琢他、整理他，
而是急著去向世人展示。所以我們逼著孩子們去學各種知
識，所謂不要輸在起跑線上，但是我們卻沒有時間讓他們
的心靈成長，讓他們首先成為一個有素養、有節操的人。

　　這件事真的挺可怕的。

　　本來茶葉的文章應該輕靈、高貴，沒想到我喝著石中
玉，卻拉拉雜雜、絮絮叨叨地說了很多大俗話。可是我真
的希望，教育應該著重於內涵，而不是表面的光鮮。這一
方面，真該好好地品品石中玉啊。

寒露

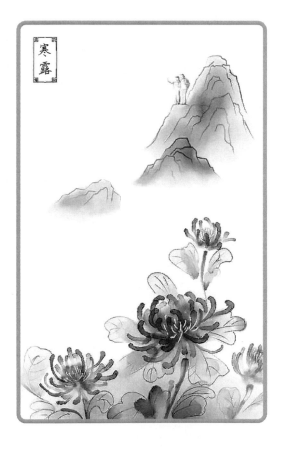

空山始寒

　　每年的國慶小長假過後，就會迎來二十四節氣中的第十七個節氣 —— 寒露。寒露是秋季的第五個節氣，雖然天氣依然溫暖，可是早晚的寒涼之氣已經比較明顯。《月令七十二候集解》說：「九月節，露氣寒冷，將凝結也。」

　　寒露的意思是氣溫比白露時更低，地面的露水更冷，快要凝結成霜了。白露、寒露、霜降是一個一脈相承的過程，都表示水氣的凝結現象，而寒露是這個過程的中間階段，也是涼爽到寒冷的過渡。

　　這個過程反映到環境之中，就是「燥」的特性在顯現；而秋燥反映到人體，就會覺得不適，燥邪最容易傷害的是肺和胃。這個時候我們要特別注意飲食，儘量少吃香燥、辛辣、燻烤類的食物，所以消夏愛吃的夜宵如烤羊肉串等等燒烤，就不合時宜了。而芝麻、核桃、沙參、蘿蔔、百合、銀耳、牛奶等等有一定潤澤作用的也呈現陰性的食物就很適合，水果的攝入量也應該增加。

　　當然，從民俗上，我們也演化出了很多適宜的方式來應對秋燥，不僅僅是食物，而更多是從社會性的角度出發，調整人們的情志以及體現群體的力量。北方在這個時令中，人們秋遊的意願在逐漸增強。去郊區爬山登高的人越來越多。山野中較多的負離子不僅可平抑秋燥，在登高時遠眺，直抒胸臆，散盡鬱悶，也在精神上舒緩了燥的壓力。如果遇到閏月，很多時候中秋節都和寒露重合。中秋拜月、祭月，月是太陰之精，一方面對應人間即將陰超過陽，一方面也壓制秋燥之氣。

　　在日常起居方面，中國人也很注重。看病吃藥，那已經是病態的顯現，中國古人更在乎如何先期的注意調理，不使病態狀況出現。這種先期調理，一個是飲食，一個是起居，一個是情志。飲食我們剛才說過了，現在聊一聊寒露期間的起居。《素問·四氣調神大論》明確指出：「秋三月，早臥早起，與雞俱興。」早臥以順應陰精的收藏 —— 天氣越來越冷、越來越乾，人為的外界賦予的溫暖越來越多，比如暖氣、空調、烤火等等，反而特別容易引起燥邪，從寒露就開始收斂陰精，有利於人體內部平衡；而早起是為了順應陽氣的舒達，讓陽氣能夠正常的舒達，從而避免血栓、煩躁。這些都是中國人在養生的方面順應時氣而進行的主動防禦。

寒露

　　從情志的角度來說，除了登高遠眺和參加一些社會性活動外，在人文方面有一種我很喜歡的花 —— 菊花進入了盛花期，值得欣賞品評。寒露分為三候：「一候鴻雁來賓；二候雀入大水為蛤；三候菊有黃華。」菊花在寒露後就普遍開放了。唐代的大詩人白居易〈詠菊〉詩：「一夜新霜著瓦輕，芭蕉新折敗荷傾。耐寒唯有東籬菊，金粟初開曉更清。」這是一首非常有畫面感的優美篇章 —— 初降的霜輕輕地附著在瓦上，芭蕉和荷花無法耐住嚴寒，或折斷，或歪斜，唯有東邊籬笆附近的菊花，在寒冷中傲然而立，金粟般的花蕊初開讓清晨更多了一絲清香。這種清絕耐寒的風姿，不僅僅是菊花的品格，也是我們做人追求的志向啊。

　　這個寒露節氣，我準備了兩款茶，一款是鳳凰單叢八仙，有著群體種不可描摹的複合香氣，讓人神清氣爽；一款是岩茶北，藉由這款茶的持久回甘，讓我們調整這個時期的情志。

鳳凰八仙：自地從天香滿空

鳳凰單叢這幾年風頭正勁，作為烏龍茶四大產區之一的茶，頗有「孤篇壓倒全唐」的霸氣。我對茶是包容的，只要做得好，什麼都喜歡。

不過鳳凰單叢確實有自己的特色，而且香氣各有勝場。

鳳凰八仙單叢，也是一款高香茶。一款茶，敢以「仙」字命名的，一般皆有神異。八仙茶怎麼來的呢？傳說是由一株宋代老名叢無性壓條繁育而成，因只存活八株於一處，並且形態如八仙過海之狀，故取名「八仙過海」，簡稱「八仙」。這個傳說我無從考證，但是市面能見到的八仙，其實創製時間還沒超過 50 年。

八仙茶是現今著名製茶師鄭兆欽先生於 1968 年，在同行專家的幫助和指導下育成的烏龍茶新品種。1994 年，八仙茶被全國茶樹品種審定委員會審批為國家級茶樹良種，成為新中國成立以來新選育的第一個國家級烏龍茶良種。之所以得名八仙，最大的可能性應該是它的原生地是

福建詔安縣汀洋村的八仙山，詔安和廣東接鄰，八仙茶在廣東烏龍茶區推廣得很好。

不過，八仙茶確實值得「望文生義」。為什麼這麼說？八仙茶外形俊秀，柔美挺拔，風姿如呂洞賓；乾茶色澤深重，如看遍世情的鐵拐李；耐高溫沖泡，水溫高茶香更勝，大肚能容如漢鐘離；香氣多變，第一泡有花香，第二泡變為果香，水蜜桃、蓮霧、梨子等近似香氣次第升起，繽紛如藍采和的花籃；茶湯清苦，苦而能化，也耐沖泡，老而彌堅如張果老；香氣雅正，廣雅如曹國舅；葉底柔潤有光，暗香仍不時湧起，素雅溫婉如何仙姑；喝完之後，神思回味，清音不絕，如韓湘子牙板餘韻。

這麼好的茶，實在難得一遇。姚遠托瑞雪送給我一罐，我兜兜轉轉，偶爾喝一泡，還是越來越少，每喝一次，都要先嘆幾口氣。這茶的緣分，也像八仙過海，終究是要隱入到縹緲浮空的海外仙山去了吧？

北：撲朔迷離總正源

　　北，也稱之為北一號，發現於武夷山北峰。

　　北在市面上被傳說為是真正的大紅袍，我曾經在以前的書中採納過這種觀點。據傳，1942 年至 1945 年，浙江農業大學教授葉鳴高先生跟隨吳覺農先生在武夷山實地考察和研究武夷名叢。而在當地，姚月明先生對大紅袍的培育研究也基本在同時期開始。1953 年至 1955 年，姚月明隨葉鳴高和陳書省兩位老茶葉專家在武夷山進行武夷名叢調查。這期間，姚月明從大紅袍母本上剪了幾根長枝，扦插在實驗場辦公室後面，並且已經存活兩棵。1958 年實驗場改建機場，這兩棵珍貴茶苗不幸被拔除。「文革」時期，姚月明先生被打成反動學術權威，被迫離開茶葉實驗場，下放到茶場農業區內種水稻。但姚月明仍偷偷利用業餘時間培育大紅袍，前前後後曾三次上北峰剪大紅袍枝條，培育出來後，沿用吳覺農先生當初的命名「北一號」。1980 年代後期，福建省外貿公司把姚月明先生的「北一號」成品茶定名為「外銷大紅袍」，每五百克價格

580 元（約新臺幣 2,500 元），而內銷大紅袍定價為 380 元 / 斤（約新臺幣 3,000 元 / 公斤）。這個價格在當時就算天價了，1985 年北京全聚德定價表上，一隻烤鴨是 8~10 元錢。除了成品茶，北茶苗的價格也很高。當時肉桂為武夷岩茶後起之秀，肉桂茶苗非常搶手，每株肉桂茶苗 0.03 元，可是北一號茶苗每株卻要 0.3 元，茶苗價格是肉桂的 10 倍之多。

　　但是根據武夷山茶葉科學研究所原所長、國家非物質文化遺產武夷岩茶（大紅袍）傳統技藝傳承人陳德華的《「北」並非「大紅袍」》一文來看，情況又有所不同。1964 年，陳德華從福安農校畢業後，就進入武夷山（原崇安縣）茶葉科學研究所工作，參與了武夷岩茶名叢的整理、繁育、推廣和科學研究，所以，理論上來說，他的論述是可信的。按照陳德華先生的記述，上世紀 60 年代北被原崇安茶場場長姚月明先生引種到崇安茶場。福建省茶科所曾於 1958 年秋（這是個疑問。既然 60 年代才引種，怎麼 1958 年就有了。不過原文如此），從崇安茶場原企山品種園剪枝引種。武夷山茶科所名叢觀察園為了充實名叢，於 1984 年 2 月 19 日，派科技人員葉以發、應菇仔持崇安茶場場長姚月明先生的手寫條子（同意從茶園中抽挖十株「北」給茶葉研究所）到崇安茶場竹窠茶園移植

十一株「北」，種在御茶園的名叢園中。當今武夷山所推廣種植的「北」均源自崇安茶場和茶科所。

　　兩段記錄看下來，我相信大家也有點神思混亂了。北本是天上指引人生的星辰，但這種岩茶本身卻撲朔迷離。也不用多管，我覺得茶葉本身品質如何才是真正的源頭。在我喝過的所有岩茶中，北品質絕對是排前三位的。北乾茶條索緊結，色澤烏褐，沖泡後，香氣細幽柔長，茶湯橙黃明亮，滋味厚重，回甘持久，岩韻非常明顯。觀看葉底，軟亮柔嫩，冷香突出。

　　這麼好的茶，基於歷史的真偽，我們可以致力於搞清楚誰的記憶是對的。然而，對於茶人來說，認真地去品，認真地去對待一泡好茶，也許就已經足夠了。

霜降

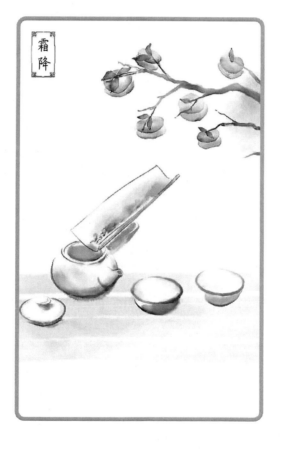

霜降

 霜降

天地自安

「蒹葭蒼蒼，白露為霜。所謂伊人，在水一方。溯洄從之，道阻且長。

溯游從之，宛在水中央。蒹葭淒淒，白露未晞。所謂伊人，在水之湄。溯洄從之，道阻且躋。溯游從之，宛在水中坻。蒹葭采采，白露未已。所謂伊人，在水之涘。溯洄從之，道阻且右。溯游從之，宛在水中沚。」幾千年前的古人，吟唱著《詩經·秦風·蒹葭》中的詩篇，和今人一樣，迎來了二十四節氣中的第十八個節氣，也是秋季的最後一個節氣——霜降。當然，《詩經》產生的那個年代，理論上的二十四節氣還未出現，對於節氣的描述，在商朝時只有四個節氣，到了周朝時發展到了八個，到秦漢年間，二十四節氣完全確立。此後漫長的歲月裡，我們的古人根據天象和人類文明的發展，對二十四節氣的名字和順序進行過一些修訂，才最終成為能夠指導農事生產，將天時、地利、人類社會融匯為一體的重要曆法。

霜的產生是大自然非常奇妙的現象之一。霜是由冰晶組成，和露的出現過程是類同的，都是空氣中的相對溼度到達 100％時，水分從空氣中析出的現象。它們的差別只在於露點（水氣液化成露的溫度）高於冰點，而霜點（水氣凝華成霜的溫度）低於冰點，因此只有近地表的溫度低於 0℃時，才會結霜。霜的結構鬆散。一般在冷季夜間到清晨的一段時間內形成。需要特別說明的是，霜本身並不一定危害莊稼，它是一個完全中性的現象，甚至恰恰相反，當水氣凝華時，還可放出大量熱來，1 克 0℃水蒸氣凝結成水，放出氣化熱是 667 卡，它會使重霜變輕霜、輕霜變露水，免除凍害。霜凍是指空氣溫度突然下降，地表溫度驟降到 0℃以下，使農作物受到損害，甚至死亡，有霜凍時並不一定有霜。所以「霜」僅僅單純是天冷的表現，而「凍」是危害莊稼的敵人。

霜降這種寒冷主要是針對黃河流域而說的，在北方霜降過後，卻有開心的事情 —— 賞紅葉的時候到了。「楓葉經霜豔，梅花透雪香」，北方的楓樹、黃櫨樹的葉片，都要經霜才會變得分外紅豔，漫山遍野充滿了黃、橙黃、紅的絢爛色彩，讓人心情特別舒暢，彷彿天地間都安靜了，有一種身處畫卷中的不真實的美。另一件有意思的風俗就

不僅僅是在北方了,而是橫貫大江南北,人們都要吃柿子。柿子有個非常雅的名字叫作「凌霜侯」,據說是朱元璋封的。據說他小的時候家中十分貧困,經常吃了上頓沒下頓。有一年霜降,已經兩天沒飯吃的朱元璋餓得兩眼發黑,突然在一個小村莊裡看到一棵柿子樹,上面結滿了紅彤彤的柿子。朱元璋飽飽地吃了一頓柿子大餐,才得以活命。後來,朱元璋當了皇帝,有一年霜降,他領兵再次路過那個小村莊,發現那棵柿子樹還在,他將其封為「凌霜侯」表示感謝。這個故事在民間流傳開來後,就逐漸形成了霜降吃柿子的習俗。其實,這個故事有明顯的穿鑿附會痕跡,柿子是不能空腹食用的,那會造成嚴重的腹痛、腸道梗阻或者形成結石。但是霜降後的柿子對人體的功效確實是值得「封侯」的,霜降時節的柿子個大、皮薄、汁甜,可謂達到了全盛狀態,營養價值高,含有胡蘿蔔素、維生素 C 及碘、鈣、磷、鐵等礦物元素。假如一個人一天吃一個柿子,所攝取的維生素 C 基本上就能滿足一天需求量的一半。柿子中的有機酸等有助於胃腸消化,增進食慾;柿子能促進血液中乙醇的氧化,幫助醉酒後排除酒精,減少酒精對機體的傷害;柿子還有助於降低血壓,軟化血管,增加冠狀動脈流量,並且能活血消炎,改善心血

　管功能。柿子可以清熱潤肺，還可補筋骨，同時還有袪痰鎮咳的功效，是非常適合秋天吃的水果。

　　這個霜降節氣我選擇了兩款茶，一款是岩茶九品蓮，配合霜降天地自安的聖潔感；一款是黑茶中的老安茶，開始向秋季告別，為迎接更加寒冷的冬季做準備。

重新發現安茶

我曾經至少和安茶有三次相遇。第一次我見到的是一個個小竹簍，上面用箬竹葉封包，寫著歪歪扭扭的兩個毛筆字「籃仔」。第二次是茶友泡了當年的孫益順安茶給我喝，淺嚐輒止。第三次，是我在馬來西亞，當地茶人泡了一壺「六安骨」，據說也是安茶。

每次與安茶相遇我都對它故作忽略。我是一個中規中矩的人，這種忽略來源於我不知將它如何安置。

安茶其實不屬於我們常見的分類，它不是六大茶類（白茶、綠茶、黃茶、烏龍茶、紅茶、黑茶）中的任意一種。在安茶製作的十四道工序中，前四道：攤青、殺青、揉捻、乾燥，有綠茶的揉和烘；中間四道：篩分、風選、揀剔、拼配，有紅茶的篩和拼；後面六道：高火、夜露、蒸軟、裝簍、架烘、打圍，有黑茶的蒸和壓。這還是一個很籠統的說法，嚴格地說，安茶的很多工藝是綠茶、紅茶、黑茶工藝都混合使用的。我不太喜歡無法安置的茶，

縱使我不唯傳統和古意，然而我堅定地認為現代中國人的情致和對吃喝之道的研究那是與老祖宗有雲泥之別的。

近佛多年後，我偶有一日思緒披覆，明白空色相徵之理：我們看自己的影子，覺得它是虛幻的、不真實的，那是因為我們執著於本體，其實對於影子來說，它會認為本體也是虛幻的、不真實的。孰真孰幻？我一邊問自己，一邊想：我對茶的清晰界定，固然有科學的一面，然而是否囿於本體，而少了對新事物乃至不完美的溫柔試探？一方面可以說安茶不倫不類，另一方面是不是反而可以說安茶「獨立六茶外，安然一盞中」？與其執著於弄清安茶到底算什麼茶，不如重新發現安茶自我的美。

安茶的茶種是六安軟枝，產自安徽祁門，正規的稱呼似乎應該是「祁門安茶」，不過在當地，就叫作「徽青」。可是一般做好的安茶，當年是不喝的，通常陳放三年以上，而它的緊壓又不像普洱茶用筍殼子整體包裹起來，是使用竹簍做成的小籃子裝好，所以安茶主銷的廣東、東南亞等地區的茶客更喜歡叫它「籃仔茶」。

現在比較主流的說法是安茶創製於明末清初，盛行於清朝中期。在《紅樓夢》、《金瓶梅》、《儒林外史》等明清著名小說中，都提到過「安茶」。據傳香港曾有醫師用

安茶入藥，治療時疫，效果顯著，故而安茶在香港聲名卓著，為了和六安瓜片等六安茶區別，稱「舊六安」。以前香港上層社會跑馬聊天抽雪茄，標配是一壺老安茶，因為雪茄上火，安茶性涼，正可相配。這也是東南亞地區喜歡老安茶的重要原因，可以消減亞熱帶氣候給人體帶來的影響。《紅樓夢》中的賈母是不喜歡安茶的，不是老安茶不好，而是對於老年人來說，又在江南之地，水重溼寒，那是寒性太大了，反而有可能傷腸胃。

我沒有特別老的安茶，從茶友那裡找了兩泡量三年的安茶。他也不是很懂安茶，我去的時候，他把竹籃已經拆掉，竹籃內包裹的箬葉內襯也扔掉了，將安茶封存在一個很緊密的瓷罐子裡。這對安茶的陳放是不利的，不僅是溼度過低發酵緩慢，氧氣太少酶促氧化反應不完全，而且安茶本身要吸收箬竹葉的香氣共同轉化。其實在以前，泡飲老安茶時還要把同簍的箬竹葉撕成小片，加入幾塊共同泡飲，一般泡飲六七遍，最後一遍煮飲。安茶的老梗陳化後，茶人不捨得扔掉，也沖泡飲用，別有風味，更加濃厚沉鬱，便形象的叫作「六安骨」。

我新得到的安茶是用紫砂壺來泡的，估計是潮州產的泥壺更適合些。

　　乾茶黑褐，湯色是厚重的金黃，香氣不算高揚，有沉鬱之氣。滋味微苦，不算濃郁，然而有特殊的味道，類似生普、茯磚混合竹葉的感覺，喉間還有絲絲清涼之感，嗯，到底還是安茶。

九品蓮：草木丹氣隱

　　九品蓮是禪茶。禪茶這個定義很模糊，就理解為寺廟茶吧。佛教看重蓮花，從汙泥中生長，本是苦痛的人生，卻偏能苦中作樂，以苦為養料，開出莊重聖潔的花來，美得讓天地乾坤為之靜謐安然。佛陀和菩薩都以蓮臺作為法座，蓮臺之上，紅塵不侵，殺劫不起，出離輪迴。上中下三等蓮臺，每等又分三級，故而一共九品，佛陀自然是端坐在九品蓮臺上望著眾生。

　　岩茶的命名大部分都是一種境界的想像，九品蓮不光是佛教茶，而且據說可沖九泡，每泡皆有變化，妙香莊嚴。我一來味覺不那麼敏銳，二來也從不把天地因果這等大事寄託在外物身上，哪怕它是一泡茶，也不應該承擔這些本該人類自己承擔的問題。所以，我沒有品嚐出如此玄妙的感覺，但是確實，我能感受到九品蓮別有一種類似蓮花的清氣 —— 草木之氣。

　　西漢的大文學家枚乘在他的《七發》裡面寫道：「原本山川，極命草木」，就是陳說山川之本源，盡名草木之

所出的意思。古代的人為什麼這麼在乎山川、草木？因為他們比我們更加懂得自然、尊重宇宙。藏族人對山、對湖要去景仰，要去膜拜，我們大多數人要去攀登，要去征服。

到底誰更愚昧？藏族人比我們這些崇尚征服的人更擅長和自然和諧相處，從而得到久遠與未來的生命感悟。

茶本來的意思就是「人在草木間」啊。而恰恰，佛教的修行也是以眾生皆脫離輪迴為己任，這是慈悲；以自己首先有大智慧才能自度度他，這是菩提。不論我們如何修行，不是誇耀自己有什麼稀有貴重的法器；不是去追求配飾繁複精巧的佛珠；不在於洋洋自得自己對佛經的理解，而是如何放下身段去實踐，一如走在山野裡去嗅草木散發的清香。只要真正的慈悲，只有不斷學習洞見的智慧，我們才是真正在修行啊。

我想，九品蓮的意義更在於此。它散發自身的草木清香，將我們從昏沉中喚醒，撫慰我們浮躁的心靈，讓我們能夠更好地思索生命與人生。

九品蓮，和那些無私奉獻的草木一樣，是我們今生能夠有大機緣遇上的修行蓮臺。

立冬

立冬

君子儉德

　　明代書法家尤善隸書的王稚登寫過一首〈立冬〉詩：「秋風吹盡舊庭柯，黃葉丹楓客裡過。一點禪燈半輪月，今宵寒較昨宵多。」天氣是一天比一天冷了，冬天也來了。《月令七十二候集解》說：「立，建始也，」又說：「冬，終也，萬物收藏也。」意思是說秋季作物全部收晒完畢，收藏入庫，動物也已藏起來準備冬眠。

　　立冬三候：「一候水始冰；二候地始凍；三候雉入大水為蜃。」前兩候很好理解，非常貼合天氣變化。立冬後，北京一帶有可能已經下第一場雪，水已經能結成冰；而土地也開始凍結。第三候「雉入大水為蜃」，和古代人的直接觀察有關 —— 立冬後，野雞一類的野生禽類便不多見了，而海邊卻可以看到外殼與野雞的線條及顏色相似的大蛤。所以古人認為雉到立冬後便變成大蛤了。

　　這種種自然現象反映到人文上，古人將其上升到了一個哲學的高度。天氣日漸寒冷收縮，天地之間的某些能量已經無法交流，故而大地開始凍結，從而保有春夏剩餘

不多的能量。而對應人間，立冬意味著「天地閉，賢人隱」，賢人順應天時歸隱了，小人們就粉墨登場了。故而君子要特別小心，注意和大地一樣開始內斂、收藏，不要招搖，以防小人的忌恨──「君子以儉德避難，不可榮以祿」。《周易》如此看重的道理，我們今天應該認真地去感悟。當今社會充斥著種種浮躁，從個人身心到天下的安危，都是因為不節儉、奢靡造成的。這個「節儉」，不是讓你丟掉物質文明，而是要平衡，不要不加節制地放縱慾望，那樣虛榮就來了。一旦虛榮，形式主義就出現了；萬事一旦搞形式、講排場，不僅浪費資源，而且讓別人嗔恨。一個人的福報是有限度的，你把它花完了也就意味著到了盡頭。而從另一個角度來看，一旦不節儉就會互相攀比，一旦攀比就會時常超出自己的資源能力，這樣就要對別人有所求，去巴結諂媚，行為就讓別人瞧不起，做出來的行為就低賤。

《朱子治家格言》說，「見富貴而生諂容者，最可恥」。

所以節儉有很多好處：一是做人足夠硬氣，有君子浩然之氣。二是正因為節儉，需要靠自己，所以君子自強不息。三是節約福報，自然幸福綿長。

這種種節儉，首先控制的都是人們自己的欲望。

我從 2004 年開始想要吃素，斷斷續續地吃過幾段時

 立冬

間，然而最終都放棄了。因為我對肉和美食還有慾望。巧合的是，到了 2014 年的立冬，我開始認真地思索這件事。由於工作和愛好的原因，我能接觸全世界各式各樣的美食 —— 布列塔尼的藍色龍蝦、關東關西的海參、四隻就可以五百克的南非鮑、阿拉斯加的帝王蟹、俄羅斯的鱘魚子、中國的野生大黃魚、鴕鳥肉、和牛肉、鵝肝醬……我一路吃下來，以為那就是美食家的榮耀之路。

直到 2014 年的立冬後不久，我被邀請看一場大型的北方藍鰭鮪魚解體秀。北方藍鰭鮪魚是非常稀少的鮪魚品種，一直生活在深海，肉質也極其鮮美。然而在那次，雖然幽暗的燈光下那條龐大的魚已經死去，但望著分到我面前餐盤中很值錢的一大坨生魚肉時，我突然冷汗如雨下。我仿若在暗黑的禁閉室內問了自己一個問題：你何德何能，享受這麼多不尋常的美食？ 2014 年的 11 月底，我前往泰國為泰國詩琳通公主大壽泡茶，在風光秀麗的泰國楠府，參觀一座古老的佛教寺廟，我突然覺得我可以吃素了。這一次的吃素，我不再對肉有慾望，也便堅持了下來。這都是托立冬的福，托老祖宗們對世事洞明的福。

又一次的立冬到來，我為它選擇了兩款茶：一款是陳皮普洱茶，一款是寧紅龍鬚茶。兩款茶都是收斂的、溫暖的，為即將到來的整個冬天做準備吧。

212

寧紅與龍鬚，五彩絡出安寧世

　　我很久不喝寧紅了。在我小時候，寧紅是鼎鼎有名的紅茶，老人們都說「先有寧紅，後有祁紅」。然而這幾年，在各地都出產紅茶的情況下，感覺寧紅卻有點銷聲匿跡了，是因為在中國所有產茶省分皆有紅茶出產，而且表現都不俗 —— 龍井可以做紅茶，就是九曲紅梅；川紅、英紅、宜紅、滇紅……各擅所長，各有特色；閩紅出了金駿眉，一時間聲名赫赫；就連河南都出了信陽紅，成為紅茶新貴；臺灣還有紅玉，滋味、香氣皆為上品。在這看不見硝煙的茶葉市場上，江西的寧紅，真的是默默無聞了呢。

　　寧紅工夫茶產於江西修水。修水在唐代為武寧縣，後來拆分歸屬於分寧縣，元代升為寧州，明朝延續，清嘉慶六年（西元 1801 年）改名義寧州。寧紅大約創製在清乾隆朝後期，地名在寧州和義寧州更迭的時代，故而稱之為「寧紅」，而不是「修紅」。在我個人的品鑑體系裡，寧紅算不上高香，或者說它的香氣沉穩低回。乾茶的色澤倒是

非常符合紅茶的傳統特徵，是烏黑油潤的。茶湯色重，紅豔明亮，質感厚重，鮮醇爽口。

後來機緣巧合，得到了茶友寄來的寧紅野生茶和龍鬚茶。寧紅野生茶的滋味我還算熟悉，金毫很少，不過茶湯在沉穩中出現了野性，帶來了一絲活潑之感，倒和原來喝的寧紅工夫感覺不同。龍鬚茶我未曾見過，所以喝了一個，剩下的兩個立刻決定封存作為標本保留。

其實龍鬚茶的外形很像小一號的普洱「把把茶」，根根直條，色澤烏黑油潤。而底部用白棉線緊紮，通體再用五彩絲線絡成網狀。查了一些資料，知道了寧紅龍鬚茶的來歷 —— 早期寧紅也是出口產品，每一箱寧紅散茶約 25 公斤，第一批優質寧紅的箱子中，要用龍鬚茶蓋一層面，作為彩頭。

龍鬚茶的沖泡也和一般紅茶不同，更適宜用玻璃直筒杯或玻璃蓋碗，沖泡時，找到綵線頭，抽掉花線後放入杯中，此時整個龍鬚茶便在茶湯基部成束下沉，而芽葉朝上散開，宛若一朵鮮豔的菊花，若沉若浮，華麗明豔。

當茶葉越來越無法出塵，而被所謂市場引導不再成其為自己之後，在市場充斥著無數失掉特色、一窩蜂逐利而產生的產品亂象中，能看到如此傳統的龍鬚茶，我的興奮可想而知，它可是歷史的見證啊。

　　不管歷史如何演變，人們對美的追求永遠都不會變。美是歷史、是傳統、是獨特的環境、人文映射出的多姿多彩。我們看自己和我們看茶，總是會陷入最終呈現的色相之中，而不能看到這背後的天地、人倫、情感、過去與未來。我們總試圖透過比較去得到一致，而不是分辨和表述不同。我期望著在社會發展的同時，我們和茶都能夠保有自己的傳統，靠自己的特色找到自己的天地，而不是泯同於眾人，那樣最終會被湮沒在歷史的洪流中，默默無聞、靜寂無聲。

陳皮普洱：手持淡泊的花朵

突然胃疼，如無限制地膨脹，要裂開般的疼痛。一日、兩日、三日……終於去做了胃鏡，結果是慢性淺表性胃炎伴糜爛，從此再無寧日。

雖然已經慢慢不發作，然而稍微得意忘形，便脹氣、疼痛、泛酸、打嗝，提醒我它是多麼得委屈。問大夫，大夫一臉看透世間的雲淡風輕：不能吃生冷硬辣，咖啡、酒都不能喝，慢慢養著吧。逡巡很久，我問：茶能喝麼？大夫從清冷的眼鏡片後射出兩道直指人心的光芒，閃爍幾次，終於說：少喝點，自己的身體要緊。

如得聖旨般，被貶的人，突然來了敕令，原是不用抄家的。忍了幾日，還是無法修行到視白水如同甘露般的境界，一咬牙，喝吧。再喝茶，拿出許久不用的小型電子秤，綠茶 4 克、烏龍 7 克、普洱 8 克……一路科學計量的來。以前不怎麼待見熟普洱，現在因為發酵的茶刺激小，天天想著法整了來喝 —— 泡著喝、煮了喝、加點薑片喝，然後就發現了一個小球，朋友送的陳皮普洱，卻一直

沒開外面包著的塑封膜，趁此喝了吧。

我對陳皮有強烈的好感，因為它理氣、化滯，調理脾胃，而且又不像砂仁那麼霸道——對腸胃雖好，對元氣卻殺伐太過，不能久服。而熟普洱雖然奪天地之功，功效到了，可是畢竟不是時光慢存下的產物，其堆味令人不悅。但是熟普洱最大的好處就是不爭，把鮮葉的鋒芒全部蘊藏進發酵的磨折之中，變成少年老成的沉默不語。所以它可以和任何的東西配搭——薑片、紅糖、大棗、牛奶……自然和同樣靜看歲月流淌的陳皮搭配，那更是極好的。

可惜的是，市面上難遇好陳皮。而陳皮普洱茶的製作工藝據說是：

將柑橘（廣東新會的柑橘最好）底部割開一圓洞，把裡面橘肉掏空，然後將優質普洱灌入其中，縫合橘皮，最後利用爐溫暗火烘烤 26 小時，讓乾茶葉與鮮橘皮相互吸取精華，使其在相互發酵中形成風味獨特的陳皮普洱茶。這段描述有幾個疑惑之處：一、這裡的普洱茶到底是生普洱還是熟普洱？我的理解應該是熟普洱。二、這個相互發酵需要幾年？我自己覺得可能得三四年以上。

還是別管那麼多了，開湯沖泡。茶葉是細小的，應該是普洱茶裡宮廷普洱的級別。放一些茶葉，又掰碎幾片陳

 立冬

皮，用滾水沖了，蓋上壺蓋靜靜地等。特意少放了些茶，
為的是有更長的時間浸泡，茶湯不要一下那麼濃，而給陳
皮一段時間。傾出茶湯，有淡淡的陳皮香氣飄出來，茶湯
開始是棕黃，後來是紅亮的血珀。喝了一口，呀，陳皮香
氣在口腔中縈繞，茶湯順滑地流入腸胃，在暖意之外還有
別樣的熨帖，舒服的茶氣在體內流淌。

　　這就是人生的美好了吧？不是你突然高中百萬彩金，
而是你無所求，卻突然得到超過你期望的美好。如果千百
世後，我能在淨土行走，我願手持淡泊的花朵，在天地間
與美好不期而遇。

小雪

自昭明德

　　每年的 11 月 22 日或 23 日，太陽到達黃經 240°，我們迎來了二十四節氣中的第二十個節氣 —— 小雪。《月令七十二候集解》解釋小雪這個節氣說：

　　「十月中，雨下而為寒氣所薄，故凝而為雪。小者未盛之辭。」這個解釋很到位，就是說已經出現了雪的現象，但是不是很明顯。而《群芳譜》中進一步說明：「小雪氣寒而將雪矣，地寒未甚而雪未大也。」

　　雪在中國古代非常受重視，詩人們也經常吟誦有關雪的篇章，故而，雪在中國古代有很多別名，往往富有詩意化。比如「銀粟」、「玉塵」、「玉龍」

　　等等，大家比較熟悉的應該是「六出」，從最常見的雪花形狀得來的。雪為什麼有如此重要的地位？不僅僅是因為它純潔、美麗，更重要的是它有極強的淨化作用，中國古人其實早已發現雪是病菌的剋星。下雪時，雪花從天空飄飄灑灑降至地面，在飄落過程中，順帶將空氣中的各種汙染物和流行病菌等黏附在一起降至地面，從而淨化了

空氣，這樣就減少了流行疾病的發生。

而雪融化的時候，需要從周圍吸收大量的熱，這樣便使土壤表層及越冬作物根部附近的溫度驟然降低。這突如其來的降溫，會使得從空中隨雪花降落的流行病菌和躲在作物根莖、稭稈、樹葉與雜草中的害蟲卵及病菌措手不及，坐以待斃。所以，對於植物來說，雪的殺菌滅蟲效果，比打一次農藥還要好，對來年春天作物病蟲害造成了很好的抑製作用。

雪的抑菌意義反映到人文上，我們以火地晉卦的符號來表達。晉卦的象辭是這麼說的：「明出地上，晉。君子以自昭明德。」意思是說，晉卦上卦為離，離為日；下卦為坤，坤為地。太陽照大地，萬物沐光輝，是晉卦的卦象。君子觀此卦象，從而光大自身的光明之德。這個卦一般都表示整體處於一個不斷上升的態勢，雖然也許表面上看遇到一些困難，但要迎難而上，因勢利導，爭取眾人支持，克敵制勝。絕不可因一時困難而自暴自棄，應更加積極地創造條件。前進中的挫折不可免，只要動機純正，必可轉危為安。所以，看似天寒地凍，實際上恰恰是休養生息的好時機，為來年開春的更加美好開始做精心的準備。

到底怎麼自昭明德呢？民間的法子是比較直接的。中國古人非常在意並且大力推薦的就是小雪開始要經常曬太

陽。陽能助發人體的陽氣，特別是在冬季，由於大自然處於「陰盛陽衰」狀態，而人應乎自然也不例外，故冬天常晒太陽，更能造成壯人陽氣、溫通經脈的作用。其次就是多聽舒緩的音樂。清代醫學家吳尚說：「七情之病，看花解悶，聽曲消愁，尤勝於服藥者也。」再者，就是飲食調理。小雪之後，日常可以多食用黑豆。主要是為了補益腎氣，為人體精氣冬藏提供條件。

這個小雪節氣裡，我選擇了兩款茶：一款是用龍井樹種的葉片製作的紅茶九曲紅梅，有著一般紅茶難以融合的清爽，恰好適宜雖涼不寒的小雪氣候；一款是我定製的寧德野生紅茶昔顏，往昔之顏卻值得回味，算是向今年告別、對明年展望的意味吧。

九曲紅梅：最是思鄉情懷

　　2016 年的小雪節氣那天北京下了雪。雪很小，大地上薄薄的一層白。北京這幾年都沒有正經下過雪，也便不再有踏雪尋梅的興致。北方多的是蠟梅，黃色的小花，清妙的香氣，唯一美中不足的是枝條過於直愣，缺乏矯若游龍的美感。蠟梅是蠟梅科蠟梅屬的植物，其實不是我們古人所說的梅。文人的梅，大都指的是梅花，是薔薇科杏屬的植物，花色紅、粉、白居多。梅花枝條清癯、遒勁，或曲如虬龍，或披靡而下，多變而有韻味，呈現出一種很強的張力和線條的韻律感。這種感覺在中國的傳統文化中呈現不可磨滅的基因。梅花其實是比較好繁殖的，用種子播種也可以，用扦插的辦法也可以，用嫁接的辦法也可以，用壓條的辦法也可以。這一點也像中國人，不論什麼苦難，我們的祖先總能在不斷的遷徙中存活下來。

　　九曲紅梅的創製可追溯至 19 世紀中葉。1851 年的太平天國運動從廣西開始，起義軍和清廷的鬥爭在兩三年內迅速將戰火燒至湖南、江西、安徽、江蘇，整個長江水道

的運輸廢弛，平民流離失所。武夷山的茶葉外銷受阻，茶農被迫北遷。當他們走到杭州一帶時，發現那裡山水清幽，和家鄉很像，便定居了下來，開荒種田，繁衍生息。後來發現當地亦出產茶葉，而且龍井茶大名鼎鼎，春天細嫩的茶芽都用來精製龍井綠茶，他們便用夏天的龍井茶按照武夷山的辦法製作紅茶，本來這種試驗更多的是對故鄉的懷念，沒想到製成的紅茶，味道別有一番類似梅花的香氣，湯色紅豔，茶農們便起了個名字叫作「紅梅」。產地怎麼說呢？像浙江龍井或西湖龍井一樣叫作西湖紅梅？茶農們想到自己的家鄉，武夷山丹山碧水的九曲溪，那裡才是他們真正的家啊，於是「九曲紅梅」得名。九曲紅梅天生帶著思鄉的情懷。

九曲紅梅是江南茶區唯一的紅茶品項，加上品質絕佳，自然價格不菲。中國茶葉博物館收藏了一張民國年間翁隆盛的價目單，翁隆盛是清朝綿延至民國的江南三大茶號之一。這張價目單上，雖然上好的獅峰春前龍井茶，每斤是六元四角，但是同樣是本山龍井，價格最低的「本山心」每斤價格只有二角五分六，而「上上九曲」每斤價格一元六角，普通「九曲」每斤價格九角六分，九曲紅梅在當時絕對是高端茶了。更有意思的是，這張價目單上，紅茶的分類裡還包括「烏龍」，而九曲紅梅以前也叫作

「九曲烏龍」。民國期間有位茶商俞鶴岩，他寫了一篇叫作〈紅茶業經營之密訣〉的文章，裡面說「紅茶之總名，曰烏龍」，可見當時紅茶、烏龍的分類不是很清晰。

九曲紅梅是舊時的鄉愁，卻是我的寂寞。我雖然去過多次杭州，卻在 2006 年才初識九曲紅梅。這同樣產在杭州的紅茶，不論自身如何，籠罩在龍井的盛名之下，怕也是寂寞的吧？如果知音難覓，往往不如歸去。

弘一大師在靈隱皈依佛門，他曾經是詩詞、繪畫、書法、音樂樣樣無兩的風流才子，也許是藝術已經不能滿足他浩瀚的心靈，他在佛法的世界裡慰藉著寂寞。可是身在紅塵裡低微如我們，只能把寂寞當成一份享受吧。我自己創立的茶學體系叫作「清意味」，用了邵雍的兩句詩「一般清意味，料得少人知」，很多自己對茶的感受，儘管你努力去教，然而聽的人各有各的理解，誰都很難完全被別人所理解。

沒有做好歸去的準備，不如喝杯茶吧。面前這碗九曲紅梅，乾茶蜷曲撑折，如蚯蚓走泥之痕，烏褐無毫，偶有金色，沖泡後茶湯黃紅明豔，香氣沉鬱，順滑甜甘。輕啜一口，有坦洋之風，而多深沉之味。紅茶之中，綜合為高。

想著，下次再去杭州，一定去訪訪九曲紅梅，看看覆蓋這座城市的另一種茶香。

寧德野生紅茶：無意無心的野茶

　　在馬連道逛茶城，開茶室的小楊帶我去了一家店。店主是個能說會道的小姑娘，喝喝茶，聊起了她小時候做茶殺青的一些經歷。是個懂茶的人呢。我就多坐了一會。喝完福鼎白茶，她拿出來 2013 年做的一款紅茶。

　　瀹泡出來，喝了一口，一下子抓住了我。紅茶我喝過不少，最喜歡的是正山煙小種，不是其他的紅茶不好，而是「適口者珍」，煙小種的煙火氣糅合了紅茶的果蜜花香，變得不那麼膩人，喝起來爽利多了。後來也找過很多種雲南野生紅茶，一般用大葉種茶樹製成，我卻沒找到合心意的。要說滇紅，還是鳳慶傳統的製法要好很多。

　　今天喝到的這款野生紅茶，條索倒不肥大，而且也不是當年的茶，可是喝起來，回味悠長，湯感直接而清晰，非常有張力。喝了一會，兩頰微微發熱，後背也微微出汗，感覺很舒暢。問店主這款茶的名字，她卻沒起。問了問店主的家鄉，原來是寧德。是大白毫、白琳工夫和坦洋工夫的產地呢。

　　能碰到一款合心意的茶是運氣，而碰到合心意的紅茶尤其是野生紅茶更是難上加難。野茶茶樹生長在原始的草叢植被當中，無人管理，當然也不會使用農藥、化肥，味道非常得乾淨，充滿了山野的氣息。我買了一些拿回辦公室。不久後一位同事在我辦公室談工作，我就泡了這款野生紅茶。他是個平常不怎麼喝茶的人，結果很突然的，說，這茶不錯，有很悠遠遼闊的感覺。你看，一款好茶實際上不需要你有多麼深的品茶技巧，只要靜心品味，就能有所感所得。

　　這種感受，其實更多的是一種「舒服」 —— 這是一種心靈的自由，在喝茶的那片時片刻，覺得放下了其他的一切，就是在品飲這一杯茶。

　　而這款野生紅茶，它把「野」字表現得很好，不是粗野，而是不受束縛。

　　我們泡茶也好、製茶也好，應該向先賢學習。我們很多時候過分地在乎泡茶的流程、動作，過分地追求某種茶器，過分地追求某個山頭的茶葉，當我們追求的越多，我們分散的精力越多，得到的就不那麼單純，也不那麼有力量。這款野生紅茶，在它生長的時候沒有被寄予那麼多的追求和期望，因而得到了一種單純的味道，甚至我在喝茶的時候彷彿可以感受到它在山間生長那種無拘無束的快樂。

 小雪

　　這款茶產量不多，甚至是在碰運氣。如此，更讓我想
念它昔日的樣貌，想了想，我在宣紙上寫了兩個字：昔
顏。這是我送給它的名字。

大雪

 大雪

陰盛陽萌

　　「大雪」是農曆二十四節氣中的第二十一個節氣，更是冬季的第三個節氣，宣告著仲冬時節的正式開始；其時太陽到達黃經 255°。《月令七十二候集解》說：「大雪，十一月節，至此而雪盛也。」大雪的意思是天氣更冷，降雪的可能性比小雪時更大了，並不指降雪量一定很大。

　　身為山西人，我們太原冬天的雪可以下到很厚，我也非常喜歡雪，下了雪，空氣都是過濾過般的乾淨，吸到鼻腔裡令人清醒興奮。大地上、屋頂上都是舒心的潔白，襯著天空特別得高遠。有一次去五臺山，山頂的雪更為鬆厚，也因為人煙稀少更加潔白，越發顯得葉斗峰的松樹有著高深莫測的禪意。因為小時候接觸雪是個很常見的事，便不知道因為南方很多地方沒有下過雪，他們對雪的認知是不同的。比如他們會把我們叫作「冰棒」的東西叫作「雪糕」，其實不是加不加奶的問題，因為北方也有雪糕，我們分得比較清楚，南方一律叫雪糕。北方人傳統上怎麼分呢？凡是人為的冰凍，那麼歸屬於「冰」的範疇；而天

降的看似綿密實則鬆厚的則屬於「雪」的範疇。

北方人還有一個對雪的認知是從小就得到灌輸的，就是「瑞雪兆豐年」。

冬天大雪覆蓋大地，像蓋了大被子一樣，保持地面溫度不會因寒流侵襲而降得很低，為作物越冬創造了良好的條件。積雪融化時又增加了土壤水分含量，供作物春季生長所需。雪水中氮化物的含量是普通雨水的五倍，有一定的肥田作用。故而凡是冬季大雪天比較多的，來年莊稼的收成都不錯。

這是非常直觀的認知，其實中國古人的想法更為高妙，他們用地雷復卦來形象地表示。復卦象日：「雷在地中，復。先王以至日閉關，商旅不行，後不省方。」意思是：本卦內卦為震為雷，外卦為坤為地，天寒地凍，雷返歸地中，往而有復，依時回歸，這是復卦的卦象。先王觀此卦象，取法於雷，在冬至之日關閉城門，不接納商旅，君王也不巡視邦國。雷在地中振發，喻春回大地，一元始，萬象更生。所以天地大雪，看似寒冷陰盛，卻為陽的萌發奠定了基礎。

天氣寒冷，為著增加陽氣的儲備，除了喝茶，我還特別喜歡聞香。門窗幽閉，室內空氣不夠流通，香氣便能持久。絕大部分的香方使用的香材都是升補陽氣的。我其實

一直都覺得中國古代的合香很神奇,那些看似沒有連繫的材料組合在一起居然能夠出現不同的嗅聞感覺。除了「沉檀龍麝」之外,大部分的香材都很常見,比如茴香、桂皮、荳蔻、藿香、丁香⋯⋯怎麼樣?是不是覺得很熟悉?我反正一開始覺得聞了不少按照古方製作的香丸,都有點「滷肉料」的味兒。其實這些香丸是需要空熏的 —— 將香炭遮蔽明火埋在香灰中,通一小孔洞讓它保持燃燒,上面架一小片銀葉子,再放上香丸,用熱力把香味逼出,就有好聞的味道了。我常用的是「李主帳中梅花香」。梅花香的方子有很多,其目的都是利用不同的香材組合,模擬出梅花特有的冷香韻味而達到幽而不淡、香而不濃、暗香浮動的悠遠與冷傲之感受。我喜歡李煜的方子,在於我一般不捨得直接空熏,而是直接散開放在房中,香氣基本聞不到後再用香爐空熏。李煜的方子味道是比較濃郁的,沉檀龍麝的量都比較大,適合在室內直接嗅聞。

還是說回茶。這個大雪節氣,我選擇了兩款茶:一款是心臟型的緊茶,一款是我大愛的六堡茶,都有祛除溼氣、護藏陽氣的效用。

緊茶之心

　　緊茶是普洱茶裡不常見的一種形制。普洱茶常見的是磚、餅、沱，又有金餅、銀磚、銅沱的說法。磚一般是 250 克，餅一般是 357 克，沱一般是 100 克，不成文的理解，餅轉化最為迅速，磚次之，沱又次之。

　　怎麼又出來一個緊茶呢？磚餅沱哪個茶不緊呢？這是一個特有的說法，緊茶就是帶把兒的沱茶啊。

　　沱茶帶把，像個胖蘑菇，但是藏區的人們覺得它長得像牛心，形象地叫作「心臟形緊茶」。這種形制的茶，本來也是為藏區生產。過去藏銷茶由馬幫馱運，從滇入藏，路途遙遠，常因受潮而霉變。為使茶在馱運過程中有足夠空間散發水分，防止霉變，逐漸形成了緊茶獨有的帶把香菇造型。由於緊茶帶把，藏民向喇嘛敬獻時也非常方便，可一隻手握兩個，同時獻上四個緊茶。故而深受藏區人們喜愛。

　　1941 年，康藏茶廠成立，生產專供西藏的「寶焰」牌心臟形緊茶。

　　緊茶上著名的「寶焰」牌商標，由紅、黃、黑三色、

三個部分組成，頗具意義：香爐採用寶鼎黑邊、金黃色全鼎；爐內四個桃形圖像系元寶，象徵貢茶；爐內的紅色火焰象徵佛光。但是康藏茶廠生產緊茶，有個實際問題——那就是運輸成本遠遠高於茶葉本身的價值。藏商到雲南收購緊茶，一元一個，販到藏區，四元一個，茶馬古道上的運輸本錢大大高於茶價。下關離藏區較近，在地理位置上有優勢，於是緊茶的生產重心慢慢移到下關。

1949 年後，下關茶廠成為心臟形緊茶唯一的生產廠家，後因時代原因於 1967 年停產。1986 年，尊崇的第十世班禪額爾德尼·確吉堅贊法王親臨下關茶廠，希望恢復生產西藏人喜愛的心臟形緊茶。於是，標以「寶焰」商標的緊茶才又復現於世。為迎接班禪的到來，下關茶廠選用上等原料精心製作了禮茶。這批經班禪大師點化重新生產的禮茶，一共只有 25 公斤，每個 250 克，正好 100 個，被後人稱為「班禪緊茶」，通俗的叫法就是「班禪沱」，並且迅速受到追捧，成為普洱茶中的極品。

但是，除了下關茶廠獻禮給班禪大師的這 100 個班禪沱，班禪大師又訂購了一批緊茶，也使用寶焰牌商標，主要送到了青海藏區。

這個歷史的進程告訴我們幾個訊息：（1）班禪沱是緊茶，但緊茶並不都是班禪沱。（2）緊茶因為是邊銷茶，茶

葉原料等級並不高,更適合煮酥油茶。(3)班禪沱的茶葉原料和一般緊茶是不同的,等級提高了很多。(4)真正意義上的班禪沱就是1986年下關茶廠生產的,其他廠家生產的不是班禪沱;哪怕是下關茶廠後期選用同等級原料、使用同一工藝生產的緊茶,實際上只是班禪沱的複製品。當然,也許存放下來品質是一樣的。(5)以2014年來說,不可能有超過28年的班禪緊茶。(6)市面上所謂的老班禪沱、第一批班禪沱,基本上是不可能的。試想,過去20多年的100個班禪沱,能剩下的又有幾個?(7)1986年還生產了寶焰牌緊茶,但是和班禪沱禮茶使用的原料等級應該是不同的。(8)班禪緊茶是生茶,而不是熟茶。

我手裡沒有真的班禪沱,倒有一個1990年代左右生產的寶焰緊茶。茶葉用的等級倒並不算太低,茶條索扁長,顏色深栗,沖泡後湯色前幾泡是深栗,後幾泡是紅濃。氣味上卻有些問題,有隱藏不住的倉味。推測應該是將此茶入了溼倉,人為加快了轉化過程,退倉又不到位,才有如此氣味。茶湯喝起來水細薄利,燥喉微甘,茶氣淡弱,葉底黃栗,色澤駁雜。

我在心裡嘆了一口氣。今天市場中的商業浮躁已經走到一個極端:徹底拋去理想、信念以及信仰,完全忘了還有明天。也許,這種拋去比醉生夢死還要可怕,沉淪的不只是肉體,還有無處可安放的心靈。

檳榔香裡說六堡

　　我喝六堡茶少，不是因為不喜歡，而是一直心存疑惑：所有書上介紹六堡茶的「檳榔香」，我怎麼一直沒喝到過？雖然我不怎麼吃檳榔，但對檳榔那種味道和感覺還是有印象的，為何在六堡茶裡卻從未喝到？是哪裡出了問題呢？後來小兄弟羅世寧送了一些老六堡給我，陳化22年的我還沒喝，先喝了陳放十幾年的，感覺口感醇和，但是彷彿更像熟普洱陳化後的味道，也沒嘗出檳榔香。後來工作一忙，也就沒顧上再品，卻對此一直耿耿於懷。

　　按這兩年流行的說法，「念念不忘，必有迴響」。一兩個月後，茶人柴奇彤老師送了我一些十年六堡老茶婆和三十年六堡茶的茶樣，並向我大體講述了六堡茶的傳統製作工藝，我於是感到這次可能摸對門了。不久後，抽了個時間，沒敢先泡三十年的，先泡老茶婆。也沒敢多放，結果茶湯一出來，我就知道淡了，沒太感受出六堡茶濃醇的味道。又過了一段時間，帶著破釜沉舟、背水一戰的悲壯，決定還是把三十年的老六堡泡了，置茶量也大，雖然

不捨得,「不成功便成仁」,就這麼定了。

志忑的沖泡了,茶湯一出來,是紅濃明亮的感覺,飄著霧氣,當時我眼睛就溼潤了。戰戰兢兢又滿懷期待地喝一口,嗯,初入口的參香還是像普洱茶,可是馬上就瀰散開來,這會兒的味道有木香、陳香,甚至還有一點點煙味、土腥氣,我放下茶盞,靜默一下。就在這時,喉頭湧起一陣一陣的涼意,並且下沉往復,不斷迴旋,久久不散。檳榔香、檳榔香,我找了二十年的檳榔香,原來你不是香,你是這喉頭裡凜洌、清涼的感受!我覺得我的心裡一下子通透了,彷彿武林高手多年的練功瓶頸被一朝打破般的喜悅,差點「手之舞之足之蹈之」,馬上發了一條微信給柴老師,告訴她:「這茶,好得不得了。」在這個時候,什麼形容詞都是蒼白的,就是這麼直白地表達我的喜悅。

回顧一下六堡茶,它確是不尋常的茶類。六堡茶,顧名思義,產自廣西梧州市蒼梧縣六堡鎮,又以塘坪、不倚、四柳等村落產的茶最好、最為正宗。當然,這些年六堡茶名氣漸漸為外人知,六堡茶生產不得以尋找外界原料,凌雲縣、金田縣、玉平縣等都生產六堡茶或供應原料茶。

其實這個「為外人知」也不準確,六堡茶在東南亞一

直是聲名赫赫的，只是在中國國內，自抗戰後期生產有所中斷，大約到 1950 年代後恢復生產。

不過，我想也許在農家，六堡茶是一直延續的，因為它是六堡鎮家家戶戶的必需品。傳統的六堡茶製作，就是茶農採摘山間的茶樹，都是相對比較粗老的鮮葉，茶梗也很硬，需要在鍋裡用熱水燙一下再撈出，稱之為「撈青」，之後就攤涼，溫度降下來後才可以揉捻，然後放到鍋裡炒，主要是走一部分水分，不會特別乾燥，趁軟直接塞進大葫蘆裡或竹簍子裡，壓緊匝實，直接掛在廚房閣樓裡，下面就是灶臺，燒柴火煙燻火燎，做飯水氣蒸騰，水溼、煙燻、乾燥循環往復，而最終慢慢乾燥，同時後期陳化發酵，成就了六堡茶的一段傳奇。這種做法，也直接決定了六堡茶在傳統上是沒有喝新做的茶的，而是喝舊有的已經乾燥了的。

當六堡茶的需求量大增以後，不僅原料茶不再夠用，連製作工藝也無法維持傳統，必須使用大批量茶青在發酵池裡「漚堆」。這是一種類似於普洱茶熟茶「渥堆」的工藝，但這樣說也許不夠準確。一是六堡茶的冷水發酵工藝更早，大約在 1950 年代發明；第二是它和普洱茶渥堆發酵工藝有關鍵不同之處。六堡茶冷水發酵前的毛茶是已經堆燜過的，而發酵後的六堡茶仍有後發酵的空間。我嘗試

了不少 2000 年至 2010 年之間的冷水發酵六堡茶,呈現了很多不同的湯感和香氣差異,並且仍有一定的力量感。當然在層次的豐富性和細膩度上,它達不到傳統工藝六堡茶呈現出的絢爛到極致的那種淡然和世事洞明的不動如山。

廣西梧州市蒼梧縣六堡鎮,一個小鎮,賜名於茶,而又因茶而名。

茶是生活必不可少的部分,因為生活,所以光陰蘊含其中。陳放、轉化、昇華,時光的味道。蘊含在茶湯中老六堡茶的生命雖然內斂,卻依舊充滿了不息的萌動。

細思這麼多年,我一直沒有系統地學過茶,然而對茶,我也沒什麼可抱怨的。有無數個瞬間,我與茶相會,體味著它們蘊含的光陰的伏藏。

不論是一年、十年抑或三十年、一百年,我和茶的緣分能夠跨越空間和時間,在宙極大荒、紅塵萬事中演繹充滿感激的幻夢。

冬至

冬至

見天地心

　　太陽運行至黃經 270°，太陽直射地面的位置到達一年的最南端，太陽幾乎直射南迴歸線，這一天是北半球各地一年中白晝最短的一天，並且越往北白晝越短。對北半球各地而言，這一天也是全年正午太陽高度最低的一天。這一天我們把它叫作「冬至」。

　　冬至對於中國人來說非常重要，它是二十四節氣中最早確定的一個節氣，同時，它不僅僅是一個節氣，它出現最初的意義是作為一個盛大的節日 —— 新年。周代以冬十一月為正月，以冬至為歲首。直到漢武帝採用夏曆後，才把正月和冬至分開。漢代以後，即使冬至不再作為新年，它也是一個非常重要的節日，簡稱「冬節」。《後漢書》中有這樣的記載：「冬至前後，君子安身靜體，百官絕事，不聽政，擇吉辰而後省事。」所以這天朝廷上下要放假休息，軍隊待命，邊塞閉關，商賈停業，親朋各以美食相贈，相互拜訪，歡樂地過一個「安身靜體」的節日。魏晉六朝時，冬至稱為「亞歲」，晚輩要向父母長輩拜

節；宋朝以後，冬至逐漸成為祭祀祖先和神靈的祭日。

《月令七十二候集解》中這樣說冬至三候：「冬至，十一月中。終藏之氣至此而極也。初候，蚯蚓結。六陰寒極之時蚯蚓交相結而如繩也。陽氣未動，屈首下向，陽氣已動，回首上向，故屈曲而結。二候，麋角解。說見麋角解下。三候，水泉動。水者天一之陽所生，陽生而動，今一陽初生故雲耳。」冬至過後，進入「數九」時節。冬至是數九寒天的第一天。這也就意味著一年最冷的時間段到來了。然而恰恰是這個時候，陰中已產生陽，什麼事情到了極致則必然翻轉。天地就是在這陰陽變化中生生不息，不因至陽而暴，不因至陰而滯，這種生化乃天地之心。北宋的大儒張載就提出「為天地立心，為生民立道，為往聖繼絕學，為萬世開太平」，這也成為他的人生理想。天地本無心，但天地生生不息，生化萬物，是即天地的心意，我們人類身為天地之間的萬物之靈長，能夠體會這種天地心，就是真正地順應天道了。

我自己的茶學流派叫作「清意流」，註冊商標是「清意味茶學流派」、「清意茶流」。清意味，來源於邵雍的詩：「一般清意味，料得少人知。」我們傳遞茶事的美好，然而每個人內心真正的得到是旁人難以窺探的。至於流派，我想至少應該有自己獨特的思維方式，對茶的理

冬至

解、評價有自己的流派特點和標準。清意流有自己的堅持原則，四個字——正、淨、清、雅，並且四字輪轉，生生不息。它是我們透過茶事活動而將美好沉寂於心，又能在外化現的基礎。但是，首要的根基是「正」，對己正、對茶正、對人正，才能見自己、見天地、見眾生。

　　這個冬至節氣我選擇了兩款茶：一款是岩茶正太陰，對應陰極而不能無陽之意；一款是紅茶正山煙小種，是置之死地而後生的茶。

煙正山小種：桐木關的美麗煙雲

紅茶在中國有很多女性擁躉，大多人認為紅茶是一款女人茶。紅茶又是在世界上飲用最廣泛的茶類，英國貴婦的下午茶也基本是紅茶。某一年茶友們做紅茶品鑑專題，我嘗到了不少好茶。對紅茶的印象有了很大轉變，然而我還是不太喜歡過於細嫩的原料製作的紅茶。印象最深的是大吉嶺初摘和次摘。初摘的大吉嶺茶確實有幼嫩的滋味，然而整體感覺比較單薄，茶氣不強，也不持久。次摘的大吉嶺茶表現就很豐富，風情萬種，富於變化。

當然喜不喜歡一款茶，會有一些綜合的原因，我的想法是：一來過於細嫩的茶青累積內容物是不夠的；第二呢，因為製茶，不僅要有好的原料，還要有認真如法的工藝。過於講究茶青細嫩，實際上很容易陷入偏頗。從另一方面看，我們還是應該愛生護生，如果茶芽採摘過甚，還是容易損傷茶樹。佛教徒有樸素的自然平衡思想 —— 自己的福德應該和享受相匹配。一斤茶葉動輒幾萬個芽頭，鮮則鮮矣，德不配位，豈能安心？

245

冬至

　　我自己非常喜歡的是一、二級的煙正山小種。「正山」開始大約是指高山，因為高山出好茶；也有標榜的作用，正山小種是特指武夷山桐木關一帶產的紅茶。其他區域，例如政和、福安等地也有仿製，但是算不得正山，只能叫「小種」。煙正山小種在國外，最早曾被叫作「武夷茶」，是武夷山紅茶的代表；因為乾茶烏黑油潤，所以也叫「烏茶」，英文翻譯為「black tea」，「黑茶」的意思。而如果是「red tea」，倒是「紅茶」了，可是是指南非的 Rooibos，一種紅色的灌木碎，是一種非茶之茶。

　　我們說煙正山小種是世界紅茶的鼻祖，你看，它賜予了紅茶名字。

　　關鍵的問題在於一個「煙」字。正山小種早期在國外還被叫過「燻茶」，煙燻過的茶啊。以前武夷山桐木關一帶植被豐富，馬尾松很多，但是傳統上來說，松木不作為家具等用材，只能燒火了。所以正山小種初製和精製都要用松煙燻，一定是帶煙味的，但是現代，又出現了不帶煙味的品種，所以為了區別，才有了「煙正山小種」這個稱謂。

　　煙正山小種的起源，是個廣為流傳的傳說，有人質疑：那本身就是個意外。我笑笑，確實，有煙無煙也許並不是個標準，只是我個人喜好罷了。但是，這個意外即使

是個錯誤，它也已經美麗了幾百年了。

可是，要想喝到合心意的煙正山小種實在是太難得了！好的小種茶，生長在海拔 1,200~1,500 公尺的茶園，雲霧蒸騰，被松竹環抱。要用春天的開山茶，傳統工藝發酵，再用馬尾松和松香認真地燻過乾燥，讓松煙「吃進」茶裡，成為一體。所以好的煙正山小種，絕不是一味的柔，它是一款有山氣的茶啊，柔中帶剛，是高山上磅礡浪湧的山嵐。放置三年以上的煙正山小種，煙氣仍然強勁，不過會慢慢轉化為乾果香，成為一種悠遠綿長的韻味。

曾經託人找了很久，終於有款不錯的煙正山小種，有高山的氣韻，也很耐泡，可是香味沒有那麼持久，不能做到層次豐富，在松煙的變幻中茶質慢慢溢出，煙氣退失很快。忍不住問了，答道：茶是不錯的，可是山上的松木已經不讓用了，都是外面的松樹運進來燻的。

也罷，那曾經的終將是曾經的，往事不可追，卻是永留心間的美好。

正太陰：月華如水

我很喜歡正太陰。

作為武夷名叢，有太陽必有太陰，太陽是剛猛的香氣，而太陰卻是綿長的。正太陰的乾茶緊致柔美，條索均勻油亮，呈烏褐色；口感水香內斂細膩有果香、湯味凝重耐泡軟滑、喉韻岩韻強烈。最妙的是它的香氣如桂花般幽然，我坐在沙發上，靠近茶盤，已經泡過的正太陰在開著蓋的蓋碗裡沉睡，我卻能不時聞到一陣陣的幽香，好聞極了，舒服地熨帖我的身體。

我們經常提醒自己要快，要努力，要奮鬥，然而，在這浮躁之中，如果能夠停下來，給自己片刻的安靜，那是多麼美妙而又奢侈的事情啊。

為什麼我們要快？是因為潛在的恐懼，我們害怕未知的不安全，所以我們如同拚命一般，努力的工作、社交、學習，可是為什麼得到的越多，內心卻反而更加空虛？生活跑得太快，有了大房子和豪華車，卻發現靈魂無處棲息。

　　記得幾年前，我曾經在雲南的一家風景區工作，身為管理者之一，需要夜裡輪流地巡查整個景區。在夜裡兩三點，寂靜無人的山谷，自己一個人打著手電筒，在山間小路上蜿蜒而行，絕不是一件賞心悅目的事！那些白天美麗的山石、樹木、流泉，現在都成了潛伏重重危機的可怕之地。我雖已信佛多年，並且輕聲唸著金剛薩埵的心咒，仍是步伐越走越快，不時緊張四顧。這真是一場心靈的磨難，其實我也知道整個景區外圍的安保措施嚴密，所謂巡視，不過是對突發的事件或者設備的安全有一個檢視，並不會有什麼危險，可是我仍然莫名的害怕，尤其是聽見密林中不時傳來什麼聲響。

　　危險在我轉過山坳時解除了。我想我一生都將記著那樣一輪圓月，安靜的懸在半空，雖然不甚明亮，可是那樣一片祥和的光鋪瀉在面前，包融了整個世界，山體黑暗綿延的曲線也被鍍上了銀光，而且彷彿流動般的，月華如水，我就浮在這一片光華的水裡。我知道我不害怕了，因為現在回想起來，我還能在記憶裡看到那天月光下樹葉上微微的茸毛，路邊野草上逐漸凝結的露珠，還有山間泉水的水氣向上升騰，一直向上，直到融入到月光裡去。

　　那種奇妙的感受，實際上給我一點一滴的領悟：陽的溫暖給我力量，然而，陰的柔和一樣可以讓我安靜，而安

 冬至

　　靜不就是最大的力量麼？想想，我為什麼喜歡正太陰？它
也是一種有力量的茶啊。

　　不由停筆，望向窗外，真巧，今夜也是月華如水。

小寒

小寒

小寒

冬寒尚小

　　全年的第二十三個節氣是小寒。小寒大部分會在每年 1 月份的 4、5、6 日其中一天。天氣基本會是一年中最寒冷的時候，從氣溫數據來看，小寒的氣溫大部分時候比大寒要低。俗話說，「冷在三九」。「三九」多在 1 月 9 日至 17 日，也恰在小寒節氣內。但是《月令七十二候集解》中說「月初寒尚小……月半則大矣」，據說《月令七十二候集解》成書於元朝，而節氣又主要是依據黃河流域的情況，那麼應該有另外一種可能，就是中國古代漢唐宋元時期，在黃河流域，當時大寒是比小寒冷的。而從實際情況來看，小寒還處於「二九」的最後幾天裡，小寒過幾天後，才進入「三九」，並且冬季的小寒正好與夏季的小暑相對應，所以稱為「小寒」。位於小寒節氣之後的大寒，處於「四九夜眠如露宿」的「四九」之中，也是很冷的，並且冬季的大寒恰好與夏季的大暑相對應，所以叫作「大寒」。

　　小寒是臘月的節氣，臘月初八的臘八節也往往在小寒

三候之內，甚至與小寒重合。臘八本來自於佛教節日，中國佛典中，蕭梁時僧佑《釋迦譜》中記曰：「爾時太子即釋迦牟尼。心自念言：『我今日食一麻一米，乃至七日食一麻米，身形消瘦，有若枯木。修於苦行，不得解脫，故知非道。』……時彼林外有一牧牛女人，名難陀阿羅。時淨居天來下勸言：『太子今在於林中，汝可供養。』女人聞已，心大歡喜。於時，地中自然而生千葉蓬華，上有乳糜。女人見此，生奇特心，即取乳糜至太子所，頭面禮足而以奉上……太子即復作如是言：『我為成熟一切眾生，故食此食。』咒願訖已，即受食之，身體光悅，氣力充足，堪受菩提。」按這種說法，牧牛女人是接受了淨居神的指示，而且淨居說完之後，地上自然就冒出千葉蓮花，千葉蓮花之上有乳粥，那麼這粥，其實是神所奉獻的了。釋迦牟尼是喝了這神粥後，氣力恢復，靈臺清明，終成大道。然而當臘八節進入民間，就改變了原意，增添了很多世俗的喜慶色彩。這其中最得人心的大概就是臘八粥了。

　　清代富察敦崇所寫《燕京歲時記》載臘八粥的做法：「臘八粥者，用黃米、白米、江米、小米、菱角米、栗子、紅江豆、去皮棗泥等，合水煮熟，外用染紅桃仁、杏仁、瓜子、花生、榛穰、松子，及白糖、紅糖、瑣瑣葡萄，以作點染。切不可用蓮子、扁豆、薏米、桂元，用

小寒

則傷味。每至臘七日，則剝果滌器，終夜經營，至天明時則粥熟矣。除祀先供佛外，分饋親友，不得過午。並用紅棗、桃仁等製成獅子、小兒等類，以見巧思。」倒是和今天常見的臘八粥用料不同，今天常用的蓮子、薏米、桂圓，那時候都是不放的。

　　這個小寒節氣，我選擇了兩款茶：一款是安徽的古黟黑茶，一款是曾經萬里外銷的茯磚，都可以煮著喝，想起來就覺得有暖意。

古黟黑茶：新安大好山水滋養的好茶

　　有一次我去茶博會，無聊地到處亂走。因為茶博會現在搞得基本上就像農村大集，魚目混珠，打折叫賣，不見斯文，亦無體驗。要不是週末休息不想一直窩在家裡，我也不會去，就想著當散步運動了。信步間看見一個展位擺了一些小竹簍子，以為是安茶，走近一看卻又不大像 —— 這竹簍子編得密，不像安茶的竹簍有小孔並且還有箬竹葉內襯。

　　展位主人見我有意，過來招呼，我隨口一問產地，她說：黑多縣的。

　　什麼縣？在哪裡？我有點懵。不過迅速反應過來了，問她是不是徽茶？她笑了：呀，原來你認識那個字。我說：巧了，以前了解過黟縣的一些食俗，恰好知道。接著問：你這個還是黑茶麼？她說：是的，安徽的黑茶。

　　黟縣這個地方還真和「黑」有些千絲萬縷的關聯。黟縣最早叫「黝縣」，「黑黝黝」的那個「黝」。東漢建安十三年（公元 208 年），改黝縣為「黟縣」，「黟」字是

黑、多合體，加上「黟」字生僻，好多人叫「黑多縣」。
晉代開始，黟縣歸屬新安郡。直至今天，新安江都從黟縣
穿流而過，留下一片繁華。

新安山水自古有名，成為文人的審美自豪，梁武帝特
別偏重此地。

《梁書・列傳》中有個故事：梁武帝很看重文學家徐
摛。他在得知「摛年老，又愛泉石，意在一郡，以自怡
養」時，就給他提建議：「新安大好山水，任昉等並經為
之，卿為我臥治此郡。」中大通三年（公元 531 年）徐
摛出任新安太守。梁武帝看重的「新安大好山水」中的
「新安」早已不在，被後來的「歙州」、「徽州」和現在的
「黃山」所取代，黟縣就在其中。

黟縣隸屬於安徽黃山市，位於安徽省南端，是古徽州
六縣之一，故也稱「古黟」。黟縣地形以山地丘陵為主，
屬北亞熱帶濕潤季風氣候，四季分明，氣候溫和。黟縣是
「徽商」和「徽文化」的發祥地之一，也是安徽省省級歷史
文化名城。世界文化遺產西遞、宏村這兩個非常著名的古村
落就屬於黟縣。宋代人士羅願在《新安志卷二・貨賄》中
記載：「茶則有勝金、嫩桑、仙芝、來泉、先春、運合、華
英之品，又有不及號者，是為片茶八種。其散茶號茗茶。」
據說，古黟黑茶就是發掘了「運合茶」的製法。我沒有查

到「運合茶」的具體製法或者感官描述，無法印證。

從茶葉歷史沿革來說，那個時期的黑茶和今天的黑茶是兩回事。不過古黟黑茶這個做法確實解決了當地茶產業的巨大問題——黟縣是全國重點產茶縣、全國生態產茶縣，產茶量巨大，但是除了祁門紅之外，茶葉基本為綠茶，造成了品質雖好，夏秋茶卻無處可用的窘境，製成黑茶，則解決了這個問題。

買了兩小簍古黟黑茶，回家也未急著品飲，這一放就放了近半年。

天涼突然想起，就找出來嘗試。拆開竹簍，先看外形，雖然緊壓在竹簍中，卻能比較輕鬆地剝離拆散，條索粗壯帶梗，色澤烏黑帶褐。滾水沖泡，湯色金黃帶橙，香氣特異，帶有乾薑，混合青草、草藥的香氣，最為顯著的特點是杯底有濃郁的果脯蜜餞般的香氣且較為持久。湯感不如普洱類、六堡類厚重，但是醇厚濃釅。葉底墨綠柔韌。

古黟黑茶對外也作為安茶銷售，但是我個人認為，現今安茶的工藝其實是把綠茶、紅茶、黑茶製作工藝混用，且沖泡時要加上箬葉一起提味。而古黟黑茶的製作工藝比較偏向於黑茶，和安化黑茶的工藝近似，也可機器緊壓，也可竹簍緊壓後繼續發酵，因此我覺得古黟黑茶還是單獨作為黑茶的一種比較好。

茯磚：穿越萬里茶路

　　一個人的茶緣，其實是一段時空的投影。這裡面包含著你讀過的書、行過的路、愛過的人和經歷的事。冥冥之中，自有應和。我是土生土長的山西人，然而據說父系一脈歷史上從福建到浙江再到河北再到山西一路遷徙過來，母系一脈是安徽到江蘇再到山西。我大學讀書的時候，最感興趣的課程是晉商研究，晉商的商業版圖裡很大一部分是開創了從福建武夷山到俄國聖彼得堡的萬里茶道。我自己畢業後在很多城市厝居搬遷，隨身的書基本是精簡再精簡，大學時代購買的書籍大多逸散，唯有當年由我大學時的老師葛賢惠教授所著的關於晉商的專著《商路漫漫五百年》和早年版的一本《鹽鐵論》卻始終沒有送人。

　　身為一名茶學老師，我喝過的茶很雜，認可不同茶具備不同的美。

　　然而總體還是有偏愛，如果非要說最愛的，還是武夷岩茶，此外也很喜歡老的黑茶，尤其是六堡和茯磚。武夷岩茶也好，茯磚也好，都和晉商有關，都和晉商創建的萬

里茶道有關。不是因為我了解了它們與晉商的關聯才選擇喜歡岩茶和茯磚，而是我自然而然地喜歡了岩茶和茯磚之後，才思索這背後隱藏的人文連繫。

　　時光回到康熙初年，注重德行的晉商在「以義為先」的商業文化指引下開創了自己的商業文明，然而這並不妨礙他們對市場異常的敏銳。到了乾隆年間，清政府取締俄國商隊來華貿易的權利，中俄貿易口岸僅開恰克圖一地。做什麼生意？這成為晉商選擇武夷山岩茶的直接出發點。晉商資本進入武夷山之前，武夷岩茶雖說小有名氣，然而在國際市場上還沒有形成氣候。晉商看上了武夷岩茶的什麼呢？一是武夷山優異的自然條件和數百年的茶葉栽培技術；二是武夷山連通長江的便捷水路交通；三是武夷山相對閉塞的經濟環境。上好的茶園、低廉的價格、廉價的勞動力、具有龐大需求的前景，這些都意味著可觀的利潤空間。於是在晉商資本的主導下，從武夷山下梅出發，過分水關到江西的鉛山。然後在鉛山裝船下水信江，經九江，過長江，轉漢水，直到湖北襄樊；休整後繼續前行抵達河南的賒店結束水運。起岸後，換成騾馬馱運繼續北上，渡黃河，翻越太行山，進入山西晉中，繼續北上山西大同，過雁門關，一路走東口張家口，出關穿過蒙古草原，經庫倫到恰克圖；一路走西口殺虎口抵達呼和浩特再到庫倫直

至恰克圖。之後，再與俄國商人交接，進俄羅斯到葉卡捷琳娜堡，穿過喀山到達莫斯科，最終抵達聖彼得堡，武夷茶成為沙皇和東歐各國權貴不可替代的奢侈品。這條茶葉運輸路線長達 1.2 萬公里，存在了 260 多年，是真正的「萬里茶道」。這條茶路的出現直接震驚了當時正在倫敦寫作《資本論》的馬克思，他專門撰寫了題為《俄國的對華貿易》的評論文章，對中俄貿易的深遠影響作了分析。

清道光三十年（西元 1850 年）之後，受太平天國起義的影響，長江沿岸重鎮漢口、九江、安慶都被起義軍攻陷，萬里茶道中斷。而北方遊牧民族和俄國對茶葉的需求有增無減，精明的晉商開始尋找新的茶源。

很快，以洞庭湖邊的安化、兩湖交界的臨湘、赤壁為中心的外輸紅茶、磚茶的中心產區就成型了。其中安化黑茶在明代就被列為貢品，深受西北遊牧民族的喜愛，其中非常重要的一個品種，就是我們今天的茯磚。

我第一次選擇喝茯磚，大部分是因為它的保健作用 —— 茯磚是有「金花」的。金花是種益生菌，先是叫作冠突曲霉，後來叫作謝瓦氏曲霉，再後來又改為冠突散囊菌。反正不管學名怎麼變，喝茶的人一律叫「金花」。金花多少是衡量茯磚的重要標準，而茯磚具有清血脂、解肥膩、通三焦的神奇作用，也多半是因為金花的作用。

金花除了保健作用外，還具有在新陳代謝的過程裡逐漸醇化而創造出的茯磚迷人風味。不僅僅是聞起來有類似乾黃花般的菌香，喝起來也很順滑，基本沒有苦澀，是非常明顯的糖香。

喝茯磚，我反而更愛稍微粗老的茶青，其實它比細嫩的茶青更容易生長金花。茯磚和熟普還是有不同，我自己覺得它沒有普洱那麼耐泡，但是五六泡中，每泡的口感都有明顯的不同，而且每泡都要滾水來沖，最後還可以用壺煮透，仍然能獲得不錯的茶湯內質。請教過一些茶人，歸納他們的意見：普洱也許可以放 50 年還有很好的品質（茶湯內容物），茯磚其實基本上過了 30 年，金花就已經完全死亡了，但是茶的口感會有另外的驚喜。

茯磚的葉底並不肥厚，仿若還有羸弱之感，可是卻穿越百年，經歷別的茶難以承受的水火蒸壓，方才能釋放出令人驚嘆的能量。這不能不讓人感嘆，大千世界，萬物有道，唯需自珍，終展光華。

大寒

 大寒

修省自身

　　大寒是一年最後一個節氣，通常在陽曆的 1 月 20 日左右。大寒的意思非常明顯，對應小寒，而成為地面表象最冷的時令。《授時通考・天時》引《三禮義宗》：「大寒為中者，上形於小寒，故謂之大……寒氣之逆極，故謂大寒。」這時寒潮南下頻繁，是中國大部地區一年中的寒冷時期，風大，低溫，地面積雪不化，呈現出冰天雪地、天寒地凍的嚴寒景象。但是在天象上，溫暖已經孕育，逆極必反，大寒過後，立春就即將到來，一個新的輪迴就呈現了。

　　我們在小寒的文章裡已經說過，實際氣溫來看很多時候小寒要比大寒冷。「數九歌」最流行的一個版本是：「一九二九不出手；三九四九冰上走；五九六九沿河看柳；七九河開八九燕來；九九加一九，耕牛遍地走。」這是我小時候就背誦的傳統民謠。三九四九，基本都在小寒節氣之內，從這個傳統民謠來看，小寒是比大寒冷的。但是大寒是「黎明前最黑暗的時刻」，為了表明物極必反，

最靠近春天的時候應該是最冷的，從這個意義上來說，大寒應該是最後一個節氣，也是最寒冷的。

其實不用非要爭論「大寒」冷還是「小寒」冷，毫無爭議的是，大寒節氣後是我們最歡樂的時光，因為中國最重要的傳統節日──春節就在大寒之內。為了這個春節，其實要做很多鋪墊，這些鋪墊性的日子也都是重要的節日：臘月二十三要送灶王爺，臘月三十除夕守歲，正月初一正日子必須開開心心地訪友也等著別人來拜年。我家的廚房和我工作的餐飲門市的廚房，在臘月二十三日，我都要象徵性地點一炷香，為灶王爺送行，感謝，應個景。我家平常是不開電視機的，因為一是沒時間看，二是彷彿對電視節目也不是很感興趣。但是大年三十會開著電視機，其實也就聽個響，該包餃子包餃子，該聊天聊天，可是過年的氛圍就來了。正月初一，雖然也不再關注新衣服，還是要捯飭一下自己，乾乾淨淨的、開開心心的，為一元更始起個好頭。

天氣很寒冷，節俗又很多，大魚大肉大酒，加上休閒放鬆，古人的「憂患意識」很強，提出了大寒的養生原則。冬天整體都在收攝，其實控制的是心的散亂，尤其是大寒節氣更應靜心少慮，不能過度勞神；要早睡晚起，保證充足的睡眠。而冬天也是傳統的補養時節，大寒也應適

當進補，白天要補陽氣，吃些熱性食品，如牛肉、羊肉、雞肉等，晚上要補陰血，可以喝烏雞湯、甲魚湯等。但是要特別注意，現代人的運動量不夠，這樣補養的能量會淤積，反而容易致病。大寒時節在白天要多曬太陽，適當運動，這樣人體的氣血才能夠循環起來，推動人體的能量運轉，以達「正氣存內，邪不可干」之理，方能為開春打好身體基礎。

「正氣存內，邪不可干」從更高的層面來講，是指人要不斷地修省，只有調整好了自己，才能有更好的未來和前景。所以中國的古人所追求的君子之道，都是向內求的，修省自身，方能通達。

這個大寒時節我準備了兩款茶：一款是雅安藏茶，屬於黑茶，煮開後倒入杯中捧在手裡，充滿暖意；一款是普洱茶中的紫娟，有著高貴的神祕色彩，為迎接絢爛的春天做準備吧。

紫娟流光

茶聖陸羽曾言：茶者，紫者上，綠者次；野者上，園者次；筍者上，芽者次；葉捲上，葉舒次。

陸羽一生愛茶學茶，他的評價來源於大量的實踐，還是非常值得採信的。依陸羽評價，茶葉中帶紫者皆為上品。所以，顧渚紫筍一直以來盛名不墮。這種茶葉中的「紫」，是茶樹的芽葉出現了部分紫色的變異，顧渚紫筍是，紫芽是，紫條亦是。

但，紫娟不是。

因為陸羽終其一生，未涉足雲南，尤其對雲南喬木型茶樹基本未接觸，所以喬木茶裡的紫色品種，陸羽並不知曉。紫娟茶是雲南茶科所透過不斷強化自然界紫色變異的茶樹，而最終培育成功的新的小喬木型茶種。紫娟茶可以做到全葉皆紫，而且娟秀挺雋，故而得名。其名甚為貼切，世人評《紅樓夢》裡的丫鬟紫娟「大愛而勞心」，紫娟茶亦然。

為什麼這麼說？通常植物呈現紫色是其花青素含量偏

高的緣故，比如藍莓，比如紫薯。花青素是一種很好的抗氧化劑，屬於黃酮類，雖然對健康來說它是很好的東西，但是在口感上來說，它呈現明顯的苦和澀。

　　陸羽所處時代，茶的飲用方法主流還是粥茶飲法，而茶基本上都是綠茶，紅茶、烏龍茶、黑茶都未出現。因而陸羽所說紫茶為上，必然指茶生長期的一種狀況，當是帶有基於生長環境的推論性。按照現代植物學的研究，我們知道，茶樹的綠葉中主要含有的葉綠素是葉綠素 a 和葉綠素 b，因為葉綠素吸收藍紫光而使葉片呈現綠色。但葉綠素 a 主要呈藍綠色，葉綠素 b 呈黃綠色。陽生植物的葉綠素 a 的含量要高，吸收光能的作用更強。所以，陸羽還說，衝著陽光的山坡上又有適量林木遮擋下的茶樹品質最好。所以，陸羽所說的紫，其實是一種陽生植物葉片呈現的藍，這種藍色在芽葉或者葉片邊緣或者嫩的枝條上呈現一種近似的紫。而有這種特徵的所謂紫茶又恰恰是生長環境比較適宜品質也較好的茶，所以陸羽才說茶紫為上。當然陸羽不會研究什麼葉綠素，這是他對大量的自然樣本觀察的結果或者總結的規律，這個規律，顧渚紫筍、紫芽、紫條這些茶都是符合的，但是實際上我們看紫筍、紫芽、紫條的成茶都不帶紫色，不管是乾茶還是茶湯或是葉底，你都看不到紫色。

　　紫娟不同，它的紫色是花青素的紫，也是真正意義上的紫。我把紫娟烘青和紫娟晒青做了沖泡對比，這樣一來兩個茶樣的對比情況更為明顯。

　　用水皆為淨月泉礦物質水，品飲時間前後不差半小時，故而海拔和品飲者身體狀況的影響都是相同的。唯一不同的是我沖泡晒青茶的水溫略高於沖泡烘青茶的水溫，出湯時間也長一些。紫娟的特點在兩種茶中都一覽無遺——真的是苦啊，而且有明顯的澀感，並且這種苦和澀轉化得並不能算快。紫娟的烘青茶有很明顯的熟板栗香，倒是我沒想到的。

　　通常烘青或半烘青都呈現蘭花香，比如顧渚紫筍、六安瓜片或者黃山毛峰，而紫娟烘青不論茶湯、葉底都呈明顯的板栗香。紫娟的晒青茶乾茶香氣好於一般當年產生普洱，不是那種直白的青葉香，而是混了木香、果香的一種複合香氣。兩種茶都耐泡，為了品飲我加大了茶水比，推測兩種茶都可沖泡八泡以上而無水味。

　　最好和最令人驚喜的，紫娟茶的湯色真的是那種明顯的紫啊——輕柔的、澄澈的、觸之即碎的紫，流光的紫，周邦彥〈少年游〉中挽留情人「直是少人行」那種含蓄的、帶著狡黠的小愛情的紫。

　　品飲完紫娟，看著兩款茶的葉底發呆，都是那般一樣

的靛藍。再次想到紫鵑「大愛而勞心」,覺得這茶還真是亦然,雖然較平常的茶更澀,可是花青素對於降壓和抗電磁輻射確實功效顯著,這是茶的勞心,也是茶對人的大愛。

當下清淨而又可伴一生的粽葉藏茶

　　四川的「雨城」雅安，有一座周公山，傳說是諸葛亮夢見周公旦的地方。海拔 1,744 公尺，地勢險要，人煙稀少。在山頂上可以看見雅安全貌，也可以遠眺峨眉山、瓦屋山、貢嘎山等美景。周公山的生態系統完善，多樣性好，野生動植物繁多，森林覆蓋率在 80.5% 以上。

　　在周公山的山坡上，有一片優質的老川茶。老川茶是四川真正的「本土居民」。從古蜀國時代，經過漫長的自然演化，物競天擇，老川茶成為遺留的群體種茶樹，大部分都是小葉種灌木型，也有部分中葉種。

　　老川茶因為是群體種，品種複合多樣，性狀不一，但是都是茶果有性繁殖的，出芽晚、產量低，所以在上個世紀被改良茶樹品種取而代之，比如福鼎大白、福選 9 號等良種茶（可以比老川茶早萌芽 10~20 天，產量多約 20%）。這種情況下，四川雖然是產茶大省，但是四川的大部分茶葉其使用的品種都不是老川茶。

　　我不唯茶種看茶，因為改良茶種也是一代一代的茶葉

科學家的科學研究成果。我只是說作為四川代表性的古發源產地茶樹品種，老川茶的休眠期長，因而滋味濃郁，內含物質豐富，具有自己獨特的品質特點。我曾經選擇用老川茶種製作蒙頂甘露，成品茶有獨特的白蘭香，茶湯滋味也濃稠。這一次我們想到了藏茶。藏茶，雖然帶一個「藏」字，但是其實它的產地是雅安。確實在歷史上它的發展也是為了當時西藏達官貴人、活佛喇嘛們的日常享用，中國歷史上自宋代以來，歷朝官府皆推行「茶馬法（不是一部法律，而是關於茶馬互市的系列法令）」，明代的時候在四川雅安、天全等地設立管理茶馬交易的「茶馬司」。到了清朝乾隆年間，朝廷規定灌縣、重慶、大邑等地所產的邊茶專銷川西北的松潘、理縣等地，被稱為「西路邊茶」。西路邊茶裡常見的規格是灌縣產的「方包茶」，因將原料茶築壓在方形篾包中而得名。過去西路邊茶都用馬馱運，每匹馬馱兩包，所以俗稱「馬茶」。方包茶的原料十分粗老，是採割一到兩年生的成熟枝梢直接曬乾製成，據說是一般供給藏民平民日常飲用的。

　　藏區的大活佛、官員、貴族們飲用什麼茶呢？「官茶」應運而生。官茶就是「南路邊茶」。四川雅安、天全、滎經等地所產的邊茶專銷當時西康省和西藏地區，叫做「南路邊茶」，也叫「細茶」。

　　關於雅安藏茶，我還聽到過一個傳說。說是明朝嘉靖年間有位官員在藏地患病，家書寄回四川雅安，妻子很是著急，把思念和關心寄託在茶上，用山上的箬竹葉包好，寄送到丈夫身邊。丈夫一嘗，因為路途遙遠、時間很長，茶葉已經變色發酵，還帶有箬竹葉的清香，居然把他的病治好了。這種傳說我也沒當真，但是如果我們把它的關鍵剝離出來，放在歷史大背景之中去看，也能得出一些有意思的訊息。明代的茶葉銷售制度是國家註冊指定茶商銷售運輸，嚴厲打擊私茶。那麼即使是自己家產的茶葉，也不能寄送，所以必須「偽裝」，不能讓別人看出來是茶葉。此外，中國內地官員去西藏上班，最大的狀況應該是高原反應和全肉食不好消化的問題。箬竹葉在中醫上，有解熱、緩解喉嚨痛、頭痛的功效，茶葉主要是用來增強消化功能、克化肉食。而且包裹箬竹葉從明代開始，是非常常用且有效地防止茶葉受潮變質的辦法。

　　所以，這一次我選了用箬竹葉包裹藏茶，做成粽子型，有追古思今的想法在裡面。茶葉是周公山的老川茶，箬竹葉也是山上野生的，茶葉加工廠是當地傳統藏茶的正規生產廠家。帶著期盼的心情，等把茶葉做好，我很認真地開湯品飲。一個精巧的小粽子，是 20 克茶葉，都是上好的穀雨期間細嫩的芽葉，可以分成兩到三次沖泡。茶湯

是通透明澈的，顏色像是紅色的玉，聞起來，有濃郁的茶香、明顯的菌香、淡淡的箬竹清香。茶湯入口，順滑、濃稠又不過分厚重，帶著一分活潑。喝過不久，腸胃覺得暖和，又有微微的饑餓感。沖泡了幾遍，又撕下一點箬竹葉和茶底一起熬煮，別有滋味。此外，藏茶也可以加奶、加陳皮、加蜂蜜、加各種乾花等一起飲用。

　　這雅安的粽葉藏茶，藏著歷史的迴響、大山的情意，品飲時感受到了自然的清淨，在常溫乾燥的環境中可以長期陳化儲存，我想這是可伴一生的茶香啊。

後記 二十四維的光陰與茶香

我的新書即將付梓出版。高興之餘，我尤其想特別說明的是：這不是一本養生茶書。這是一本關乎時間的茶事紀錄，只不過這個「時間」是二十四節氣，這些茶事的主角是茶以及這些茶在當下、在彼時帶來的思索與美好。

2016 年的 11 月 30 日，中國「二十四節氣」正式列入聯合國教科文組織《人類非物質文化遺產名錄》。已有幾千年歷史的「二十四節氣」，是中國古人對四季轉換規律的總結，也是直接指導農民種植、收穫的大型「時間表」。

如果說農事，是接地氣的大俗，那麼茶事，在以前絕對是文人雅士、巨商大賈、皇親貴戚的大雅。在階層明晰的歷史朝代中，節氣神奇地把大俗和大雅連接起來，無論士農工商，皆認可和遵循節氣是我們對生命、自然、人生宇宙的感受和認知，是非常清晰的時間投影。

說到時間，我常常痴迷於那些表達時間的文字之中 —— 光陰、歲月、桑田、白駒、石火……美麗的中國文字用自然宇宙中的事物直接觸動我對人生的感受，令我靜默忘言。而同樣屬於表示時間範疇的「節氣」，雖然沒

有那麼大氣，卻充滿了律動的活潑 —— 它讓你思索，讓你觀照，讓你動起來。

　　古人把五天稱為微，把十五天稱為著，五天多又稱為一候，十五天則是一節氣，見微知著，跟觀候知節一樣，是先民立身處世的生活，也是他們安身立命的參照。在二十四維時間裡，每一維時間都對其中的生命提出了要求。節氣是中國人生存的時間和背景，生產和生活的指南和牽引。

　　時光荏苒，今天的我們，一方面對時間分秒必爭，一方面又失去了時間感。這種時間感，是對自然的感知以及這種感知反映在人類社會的種種人文情致。

　　我的主職工作是餐飲管理和培訓。每天都過得忙忙碌碌，甚至一度覺得分身乏術，然而越是如此，越感到我們中國先賢在《禮記‧雜記下》中所說的至理：「一張一弛，文武之道也。」沒有大把的閒暇時間，何不關注節點？早在 2015 年，我就開始重新關注二十四節氣。在每個節氣，我會依照當下節氣之思選擇茶品沖泡，感受節氣中不同茶的美好。我也相信，節氣時間已經超越傳統農耕生活，透過類似茶思的方式進入到現代人的大都會生活，讓我們在節氣時間中認識自我，獲得新的平衡與安頓。

電子書購買

爽讀 APP

國家圖書館出版品預行編目資料

茶語時節——四季與茶文化：白芽奇蘭、顧渚紫筍、星野玉露、六安瓜片、陳皮普洱……在四時流轉間，品味茶香與時光的深厚韻味 / 李韜 著 . -- 第一版 . -- 臺北市：複刻文化事業有限公司，2024.07
面；　公分
POD 版
ISBN 978-626-7514-09-2(平裝)
1.CST: 茶藝 2.CST: 茶葉 3.CST: 文化 4.CST: 中國
974.8　　113010103

茶語時節——四季與茶文化：白芽奇蘭、顧渚紫筍、星野玉露、六安瓜片、陳皮普洱……在四時流轉間，品味茶香與時光的深厚韻味

臉書

作　　者：李韜
發 行 人：黃振庭
出 版 者：複刻文化事業有限公司
發 行 者：複刻文化事業有限公司
E - m a i l：sonbookservice@gmail.com
粉 絲 頁：https://www.facebook.com/sonbookss/
網　　址：https://sonbook.net/
地　　址：台北市中正區重慶南路一段 61 號 8 樓
8F., No.61, Sec. 1, Chongqing S. Rd., Zhongzheng Dist., Taipei City 100, Taiwan
電　　話：(02) 2370-3310　　傳　　真：(02) 2388-1990
印　　刷：京峯數位服務有限公司
律師顧問：廣華律師事務所 張珮琦律師

定　　價：375 元
發行日期：2024 年 07 月第一版
◎本書以 POD 印製
Design Assets from Freepik.com